故宮

博物院藏文物珍品全集

故宮博物院藏文物珍品全集

名碑十品

主編：施安昌

商務印書館

名碑十品
Ten Famous Stone Inscriptions

故宮博物院藏文物珍品全集
The Complete Collection of Treasures
of the Palace Museum

主　　編：：施安昌

副 主 編：：許國平

編　　委：：尹一梅　王　禕

攝　　影：：趙　山　劉志崗　馮　輝　劉明傑

責任編輯：：段國強

編輯顧問：：吳　空

出 版 人：：陳萬雄

出　　版：：商務印書館(香港)有限公司
　　　　　香港筲箕灣耀興道 3 號東滙廣場 8 樓
　　　　　http://www.commercialpress.com.hk

發　　行：：香港聯合書刊物流有限公司
　　　　　香港新界大埔汀麗路 36 號中華商務印刷大廈 3 字樓

製　　版：：深圳中華商務聯合印刷有限公司
　　　　　深圳市龍崗區平湖鎮春湖工業區中華商務印刷大廈

印　　刷：：深圳中華商務聯合印刷有限公司
　　　　　深圳市龍崗區平湖鎮春湖工業區中華商務印刷大廈

版　　次：：2006 年 12 月第 1 版第 1 次印刷
　　　　　© 2006 商務印書館(香港)有限公司
　　　　　ISBN 13 - 978 962 07 5508 8
　　　　　ISBN 10 - 962 07 5508 1

故宮博物院藏文物珍品全集

總序

楊新

故宮博物院是在明、清兩代皇宮的基礎上建立起來的國家博物館，位於北京市中心，佔地七十二萬平方米，收藏文物近百萬件。

公元一四〇六年，明代永樂皇帝朱棣下詔將北平升為北京，翌年即在元代舊宮的基址上，開始大規模營造新的宮殿。公元一四二〇年宮殿落成，稱紫禁城，正式遷都北京。公元一六四四年，清王朝取代明帝國統治，仍建都北京，居住在紫禁城內。按古老的禮制，紫禁城內分前朝、後寢兩大部分。前朝包括太和、中和、保和三大殿，輔以文華、武英兩殿。後寢包括乾清、交泰、坤寧三宮及東、西六宮等，總稱內廷。明、清兩代，從永樂皇帝朱棣至末代皇帝溥儀，共有二十四位皇帝及其后妃都居住在這裏。一九一一年孫中山領導的「辛亥革命」，推翻了清王朝統治，結束了兩千餘年的封建帝制。一九一四年，北洋政府將瀋陽故宮和承德避暑山莊的部分文物移來，在紫禁城內前朝部分成立古物陳列所。一九二四年，溥儀被逐出內廷，紫禁城後半部分於一九二五年建成故宮博物院。

歷代以來，皇帝們都自稱為「天子」。「普天之下，莫非王土；率土之濱，莫非王臣」（《詩經·小雅·北山》），他們把全國的土地和人民視作自己的財產。因此在宮廷內，不但匯集了從全國各地進貢來的各種歷史文化藝術精品和奇珍異寶，而且也集中了全國最優秀的藝術家和匠師，創造新的文化藝術品。中間雖屢經改朝換代，宮廷中的收藏損失無法估計，但是，由於中國的國土遼闊，歷史悠久，人民富於創造，文物散而復聚。清代繼承明代宮廷遺產，到乾隆時期，宮廷中收藏之富，超過了以往任何時代。到清代末年，英法聯軍、八國聯軍兩度侵入北京，橫燒劫掠，文物損失散佚殆不少。溥儀居內廷時，以賞賜、送禮等名義將文物盜出宮外，手下人亦效其尤，至一九二三年中正殿大火，清宮文物再次遭到嚴重損失。儘管如此，清宮的收藏仍然可觀。在故宮博物院籌備建立時，由「辦理清室善後委員會」對其所藏進行了清點，事竣後整理刊印出《故宮物品點查報告》共六編二十八冊，

計有文物一百一十七萬餘件（套）。一九四七年底，古物陳列所併入故宮博物院，其文物同時亦歸故宮博物院收藏管理。

二次大戰期間，為了保護故宮文物不至遭到日本侵略者的掠奪和戰火的毀滅，故宮博物院從大量的藏品中檢選出器物、書畫、圖書、檔案共計一萬三千四百二十七箱又六十四包，分五批運至上海和南京，後又輾轉流散到川、黔各地。抗日戰爭勝利以後，文物復又運回南京。隨着國內政治形勢的變化，在南京的文物又有二千九百七十二箱於一九四八年底至一九四九年被運往台灣，五〇年代南京文物大部分運返北京，尚有二千二百一十一箱至今仍存放在故宮博物院於南京建造的庫房中。

中華人民共和國成立以後，故宮博物院的體制有所變化，根據當時上級的有關指令，原宮廷中收藏圖書中的一部分，被調撥到北京圖書館，而檔案文獻，則另成立了「中國第一歷史檔案館」負責收藏保管。

五〇至六〇年代，故宮博物院對北京本院的文物重新進行了清理核對，按新的觀念，把過去劃分「器物」和書畫類的才被編入文物的範疇，凡屬於清宮舊藏的，均給予「故」字編號，計有七十一萬一千三百三十八件，其中從過去未被登記的「物品」堆中發現一千二百餘件。作為國家最大博物館，故宮博物院肩負有蒐藏保護流散在社會上珍貴文物的責任。一九四九年以後，通過收購、調撥、交換和接受捐贈等渠道以豐富館藏。凡屬新入藏的，均給予「新」字編號，截至一九九四年底，計有二十二萬二千九百二十件。

這近百萬件文物，蘊藏着中華民族文化藝術極其豐富的史料。其遠自原始社會、商、周、秦、漢，經魏、晉、南北朝、隋、唐，歷五代兩宋、元、明，而至於清代和近世。其文物品類，一應俱有，有青銅、玉器、陶瓷、碑刻造像、法書名畫、印璽、漆器、琺瑯、絲織刺繡、竹木牙骨雕刻、金銀器皿、文房珍玩、鐘錶、珠翠首飾、家具以及其他歷史文物等等。每一品種，又自成歷史系列。可以說這是一座巨大的東方文化藝術寶庫，不但集中反映了中華民族數千年文化藝術的歷史發展，凝聚着中國人民巨大的精神力量，同時它也是人類文明進步不可缺少的組成元素。

開發這座寶庫，弘揚民族文化傳統，為社會提供了解和研究這一傳統的可信史料，是故宮博物院的重要任務之一。

過去我院曾經通過編輯出版各種圖書、畫冊、刊物，為提供這方面資料作了不少工作，在社會上產生了廣泛的影響，對於推動各科學術的深入研究起到了良好的作用。但是，一種全面而系統地介紹故宮文物以一窺全豹的出版物，尚未來得及進行。今天，隨着社會的物質生活的提高，和中外文化交流的頻繁往來，無論是中國還是西方，人們越來越多地注意到故宮。學者專家們，無論是專門研究中國的文化歷史，還是從事於東、西方文化的對比研究，也都希望從故宮的藏品中發掘資料，以探索人類文明發展的奧秘。因此，我們決定與香港商務印書館共同努力，合作出版一套全面系統地反映故宮文物收藏的大型圖冊。

要想無一遺漏將近百萬件文物全都出版，我想在近數十年內是不可能的。因此我們在考慮到社會需要的同時，不能不採取精選的辦法，百裏挑一，將那些最具典型和代表性的文物集中起來，約有一萬二千餘件，分成六十卷出版，故名《故宮博物院藏文物珍品全集》。這需要八至十年時間才能完成，可以說是一項跨世紀的工程。六十卷的體例，我們採取按文物分類的方法進行編排，但是不囿於這一方法。例如其中一些與宮廷歷史、典章制度及日常生活有直接關係的文物，則採用特定主題的編輯方法。這部分是最具有宮廷特色的文物，以往常被人們所忽視，而在學術研究深入發展的今天，卻越來越顯示出其重要歷史價值。另外，對某一類數量較多的文物，例如繪畫和陶瓷，則採用每一卷或幾卷具有相對獨立和完整的編排方法，以便於讀者的需要和選購。

如此浩大的工程，其任務是艱巨的。為此我們動員了全院的文物研究者一道工作。由院內老一輩專家和聘請院外若干著名學者為顧問作指導，使這套大型圖冊的科學性、資料性和觀賞性相結合得盡可能地完善完美。但是，由於我們的力量有限，主要任務由中、青年人承擔，其中的錯誤和不足在所難免，因此當我們剛剛開始進行這一工作時，誠懇地希望得到各方面的批評指正和建設性意見，使以後的各卷，能達到更理想之目的。

感謝香港商務印書館的忠誠合作！感謝所有支持和鼓勵我們進行這一事業的人們！

一九九五年八月三十日於燈下

目錄

文物目錄

導言

施安昌

清代末年，敦煌莫高窟發現了四種古代碑刻拓本：唐歐陽詢書《化度寺邕禪師舍利塔》、唐太宗撰書《溫泉銘》、唐柳公權書《金剛般若波羅蜜經》和無名氏書《佛說大悲陀羅尼經》。作為唐拓或傳世孤本，這些拓本的歷史價值與書法價值自不待言。一九一六年羅振玉獲得這些拓本之後，影印刊出，書名《墨林星鳳》，以彰顯其珍貴價值。本卷所收的十種碑帖拓本，是從故宮名拓精選而來，同樣堪稱「墨林星鳳」。因為它們不是一般的珍品，而是存世稀少的，有很高文化價值的，傳拓時代極早，拓工精良的原石拓本。其中包含了五個標準：第一，必是從原碑或原帖上拓下來的；第二，在同一種碑的拓本中應是極早的拓本；第三，拓工精良；第四，具有重要的文化價值（主要就書法而言）；第五，已是稀有之物。

十種碑拓在張彥生先生《善本碑帖錄》和馬子雲先生《石刻見聞錄》中都有記載，認為是同碑善本中的上品。兩位作者皆是當代鑒碑家之翹楚。

這裏只談三個問題：原石本與重刻、翻刻本的區別，拓本的斷代和考據，題跋對於理解和欣賞碑拓的作用等。

原石本和重刻、翻刻本

石刻年代久遠，由於自然的或人為的緣故，石刻損壞或者遺失很多。於是人們重刻一碑，重刻時以原石的舊拓善本為依據，將銘文損泐處描補完好，有的還附題跋申明原委。重刻者必是被世人看重的碑帖，有的重刻還不止一次，不止一地。如秦《嶧山刻石》唐時已毀，北宋鄭文寶根據南唐徐鉉摹寫本重刻於長安。後來紹興、浦江、應天府、鄒縣、蜀中均有重刻。唐人李陽冰篆書《縉雲縣城隍廟記》，宋宣和五年（一一二三）周明再刻，附題刻曰：「昨緣寇攘，殘缺斷裂，殆不可讀。偶得紙本於民間，遂命工重勒諸石，庶廣其傳，亦是以使其不朽也。」原石與重刻顯然有很大不同，後代人摹前人書往往

是形具神失，相距越遠越明顯。摹刻唐以後人書跡相對地容易接近，摹唐以前人書就非常難，這是歷來書法家、鑒賞家體會到的道理。故世重原刻而輕重刻。然而，三代、秦漢銘刻，後代依摹本復刻使之流傳，亦足珍重，收入本卷的元代重刻戰國《詛楚文》（圖2）即為一種。

原石尚在，而依據早拓本另刻一石，拓出來後冒充原石拓本，即為翻刻。重刻是依舊拓拓本另一完好的新碑，翻刻則有意模做舊拓上面的損泐之處。被翻的碑版往往是地處邊遠，捶拓不易，善拓名貴，遂出翻本。翻刻與重刻的原因、目的和方式都不同。翻刻比重刻多得多。如唐歐陽詢書《九成宮醴泉銘》，所見翻刻十幾種，其中較好者以南宋拓為底本，從更早拓本翻出者少見。清代乾（隆）、嘉（慶）以後龍門造像倍受推崇，翻刻也成風氣。翻刻與原刻總有不同之處，首先字神差矣，再者石花死板，至於粗製濫造者連字句都會有錯誤。

傳拓的時代與考據

同一碑的拓本，早拓本比晚拓本價值要高。判別拓本之早晚，主要根據拓本上文字損壞多少，也就是依據考據而定。

初刻碑帖，石面平滑，字口分明，銘文完整，初拓可貴而不易得。時隔一久，風雨剝蝕，人為損壞，其碑文漫漶，石表斑駁乃至石面脫落、石碑斷裂則是經常的事。因此早拓比晚拓某些字損泐程度輕，存字也多，這些字稱為「考據」，校碑方法由此而生。把同一種碑帖的幾個拓本放在一起，逐行、逐字、逐筆相互對校，注意其存字多少的不同，字外石花的變化，依據這些情況可大致定出拓本的先後和時代。

如本卷秦代《泰山刻石》（圖3）二十九字本是明時所拓，有明代北平許氏在碑上刻的跋文為證。原刻石清乾隆五年（一七四○）被毀，嘉慶二十年（一八一五）再出現時石損失大半，只餘十字了。

東漢《禮器碑》（圖4），明早期拓本第八頁「於」字下有石花，但未泐連。第二十頁「絕思」之「絕」字末筆與下面之石花也未泐連。本卷所選拓本即屬這種情況，為明早期拓。「於」、「絕」既為考據字。至明末拓本，「於」、「絕」二字都與石花泐連，石損愈甚。

又如唐歐陽詢書《九成宮醴泉銘》，北宋早期拓本的考據，第五頁「鉅鹿」之「鹿」字未損；第八頁「竦闕高閣」之「闕」字，「長廊四起」之「四」字下半未泐；第九頁「雲霞蔽虧」之「霞蔽虧」三字未損；第十四頁「重譯來王」之「重」字未損；第十六頁「櫛風沐雨」之「櫛」字未損。而南宋拓本「長廊四起」之「四」字，和「雲霞蔽兮」四字已泐，「重譯來王」之「重」字已損，字畫已變細瘦。明中期此碑被剜，廿三行「雖休弗休」之「弗」字，誤剜作「匃」。因而更顯此拓本之珍貴。

題跋的旨趣

拓本上的各種題識是前人留下的非常重要的文字資料。中國金石學的開山之作北宋歐陽修的《集古錄》和稍後南宋趙明誠的《金石錄》，便是集古刻目錄及跋尾而成的書。同古代繪畫、法書上面的題識相比，碑帖題識又有自己的特點與複雜性，故申論之。

題識應包括以下幾類文字：

一、題簽，標明碑帖的名稱，立碑的時代和拓本的時代。寫在封面上的是外簽，封內附頁上的是內簽。外簽磨損或變舊之後，往往被內移，另寫外簽。重新裝治時也會換新簽。簽中有時留下書寫者的名款與年款。

二、題耑或引首，在前附頁上寫的大字碑名或贊語，如是手卷則寫於引首處。

三、題跋，附加在拓本前後或鑲邊上的記事、品評和考證的文字都可稱題跋。

四、觀款，僅記觀碑者姓名和觀碑時間、地點的文字。

五、批註，書於拓本周邊專對某處銘文加以說明的文字，如寫在墨拓上則用朱墨或泥金。

在上述五條之外，還有兩種後人在拓本上面添加的文字：一、釋文，對於草書或篆書碑帖，用泥金或朱墨以小楷註在字旁。

二、補文，對損缺或難辨之銘文加以補註，時常用雙鈎摹寫。

題寫涉及考證史事，辨析文字，品論書藝，說明流傳經過等等，是前人的見聞與心得，當然也含一些應酬之辭。它們對拓本斷代很有幫助，當然須先斷定題記及其印鑒可靠性否。

本卷各碑均收錄了各項題識，反映了拓本的考據及收藏情況。

《石鼓文》（圖一）第二鼓上，翁方綱批註說明這本石鼓在明朝的收藏者：「雲間孫克宏，字允直，雪居士，其別號也。善畫，工分隸，官漢陽太守。此冊是其所藏舊本，惜用墨過濃耳。」孫克宏為明嘉靖至萬曆間人，上海松江人，畫家、收藏家，經其法眼應為善本。

翁方綱又批：「此鼓第九行第二字，當據此拓本以考之也。正展閱間，適得阮芸臺、張芑堂皆寄善本來，因識此。」

按：此言九行第二字「鯥」清晰，而阮、張寄來善本不及之。可見校碑的精細及其重要性。

《溫彥博碑》（圖8）後有陳慵和羅振玉跋，前者評歐碑書法的差異，後跋講拓工好壞對書法的影響，言皆中肯。陳慵跋：「古人云：歐若狂將，深入時或不利。此語殊不盡然。《醴泉銘》因奉敕書，極見精美，但世少善本，且椎拓既久，未免失真。《皇甫君碑》則寓神明於規矩之中，而字裏行間一種茂密之氣令人不可追撫。不善學者往往徒取其貌，至於尪羸侷促，遂為所累。」

羅振玉跋：「歐陽信本書碑中，《溫虞公碑》古拓尤罕覯，平生所見以葉東卿所藏宋拓（後入石渠者）為最佳。凡友朋所藏及寒齋所儲號宋拓者皆不及也。此本豐腴朗潤與天府本正同，而葉本稍細瘦，蓋施墨太重，此本酖墨得中，致判肥脊非有異也。惜此本但存完好之字四百餘，其稍殘損者皆剪棄為可憾也。往於京國陳弢庵太傅座上，曾見葉氏宋拓之歸天府者。今賓谷師又出示此本，眼福可謂不淺，敬識語於後以志忻幸。己未八月上虞羅振玉書於津沽寓齋之四時嘉至軒。」

本書收入的《瘞鶴銘》和《張猛龍碑》，一南一北，實南北朝書法傑構。啟功先生屢有評析：

「自拓本觀之，《瘞鶴銘》水激沙礱，鋒穎全禿，與張猛龍碑之點畫方嚴，一若絕無似處者。自書法結構觀之，兩刻相重之字若鶴字、禽字、浮字、天字等等，即或偏旁微有不同，而體勢毫無差異。乃知南北書派，籍使有所不同，固非有鴻溝之判者。今敦煌出現六朝寫經墨跡，南北經生遺跡不少，並未見涇渭之分，乃知阮元作『南北書派論』，多見其辭費耳。」

在談到《張猛龍碑》時說：「北朝碑率鎸刻粗略，遠遜唐碑。其不能詳傳毫鋒轉折之態處，反成其古樸生辣之致。此正北朝書人、石人意料所不及者。張猛龍碑於北碑中，較龍門造像，自屬工緻者，但視刁遵、敬顯雋等，又略見刀痕。惟其於書丹筆跡在有合有離之間，適得生熟甜辣味外之味，此所以可望而難追也。」（《論書絕句》）

以上所言不僅比較了兩者書風的同異，且有習書經驗。對「南北書派論」的批評，還點出了書法與刻石風化，書法與刀工拙的關係，精於辨析，發明新義。

印鑒的作用

藏家常鈐蓋自家的圖章印記在碑帖拓本上。印文有「收藏」、「考藏」、「珍秘」者為收藏印，有「鑒賞」、「審定」或只有姓名、別號、齋堂室名者，就不一定是藏印，也許只是過眼欣賞者。拓本有著名金石家或收藏家的印鑒，自然可以顯示出它的可靠性與價值。印鑒往往集中在拓本的首尾兩開。有的收藏者在每開都留下印記，為的是散失後仍能知道出處。鑒藏者往往在拓本的考據字旁邊蓋印，這是拓本所特有的情況。

收入本卷的《九成宮醴泉銘》無一古人題跋。但印章甚多，其中最重要的是「駙馬都尉隴西李祺印」，李祺是明朝人，與安國、華夏、項元汴、朱之赤等收藏家齊名。又《石鼓文》上除有明代孫克宏印外，還有翁方綱、吳雲、陳眉公、張祖翼、楊守敬諸鑒家印，說明明清以來屢經法眼審定。

啟功先生曾講：「金石拓本亦有二類：其一類，拓石較早，字數偏多，上者可以助讀文詞，訂正史實；次者可誇揚珍異，炫詡收藏。其二類，則捶拓精到，紙墨調和。上者足助學書者判別刀鋒，推尋筆跡；次者亦足使披閱者悅目怡神，存精寓賞。此二類各有一當，但視用者之意何居耳。」(《啟功叢稿·舊拓〈瘞鶴銘〉跋》) 本卷所收十碑不僅拓時甚早，而且捶拓精到，皆備兩類之美。

傳拓之事，石刻之學，由來古矣。拓本不僅僅有補證經史、賞習書法的用處。欣賞墨色斑斕的古拓，若能潛心體會紙墨間蘊含的悠悠古意，必可蕩滌心胸，俗慮盡除，開新天地。

圖版

明拓 石鼓文

戰國秦

頁縱二十八厘米　橫十五厘米　三十七頁

Inscribed in Qin State, Warring States Period
Rubbings of Ming Dynasty
Mounted album of 37 leaves
Each leaf: 28 × 15cm

Inscriptions on drum-shaped stone blocks

裱冊。後附元代潘迪書音訓二十開。有清代翁方綱、吳雲、張祖翼、楊守敬跋。

石鼓為十塊圓柱形巨石，每石高度與直徑均約六十七厘米（惟「作原」一鼓被鑿去一截），形狀若鼓，故名。每石各刻四言詩一首，名為：吾車、汧殹、田車、鑾車、霝雨、作原、而師、馬薦、吾水、吳人。其中「吾車」一首前兩句與《詩·小雅·車攻》前兩句相同。詩的內容記敘貴族遊獵，所以也稱「獵碣」。關於它的製作年代，歷來諸說不一，近代馬衡、郭沫若認為是戰國時秦國物。

石鼓的銘文居中，佈局講究，字距疏勻而無鬆散之弊。書體圓融渾勁，整肅端莊，字與石，字與詩渾然一體，極古樸典雅之美。唐張懷瓘《書斷》贊曰：「體象卓然，殊今異古。落落珠玉，飄飄纓組」，「折直勁迅，有如鏤鐵，而端姿旁逸，又婉潤焉。」這就無怪乎「虞（世南）、褚（遂良）、歐陽（詢）共稱古妙」了。

石鼓的發現與保存經歷曲折：唐初出土於天興縣（今陝西鳳翔）南二十里許。其名初不甚著，自韋應物、韓愈作《石鼓歌》以稱頌，而後大顯於世。其名初不甚著，自韋應物、韓愈作《石鼓歌》以稱頌，而後大顯於世。宋代鄭餘慶遷鳳翔府夫子廟。經五代之亂曾散失。

宋司馬池復輦置府學之門廡下。宋大觀（一一〇七—一一一〇）中自鳳翔遷於汴京（今開封）辟雍，後入保和殿。金人破宋（一一二七），輦歸燕京（今北京）國子監。抗日戰爭時期，將石鼓遷藏四川。一九五一年再回北京，入藏故宮博物院至今。

現存最早的石鼓文拓本是明代大收藏家安國十鼓齋中的三本宋代拓本，稱為「中權」、「先鋒」和「後勁」，現藏日本。此本為明早期拓本、明代孫克弘（號雪居士）舊藏，第二鼓「黃帛」二字未損，為存字較多的早期拓本，也是國內所知最早者。第八鼓已無存字。第九鼓應從第三十三頁開始。

鑒藏印記：「雪居士」、「映雪齋」、「漢陽太守章」、「翁方綱賞觀」、「覃谿」、「蘇齋墨緣」、「張公玉」、「吳雲平齋曾讀過」、「平齋考定金石文字之印」、「陳眉公」、「水香閣主人」、「乾坤一腐儒」、「咸豐丙辰黃氏所藏」、「黃荷汀秘篋印」等一佰三十餘方。

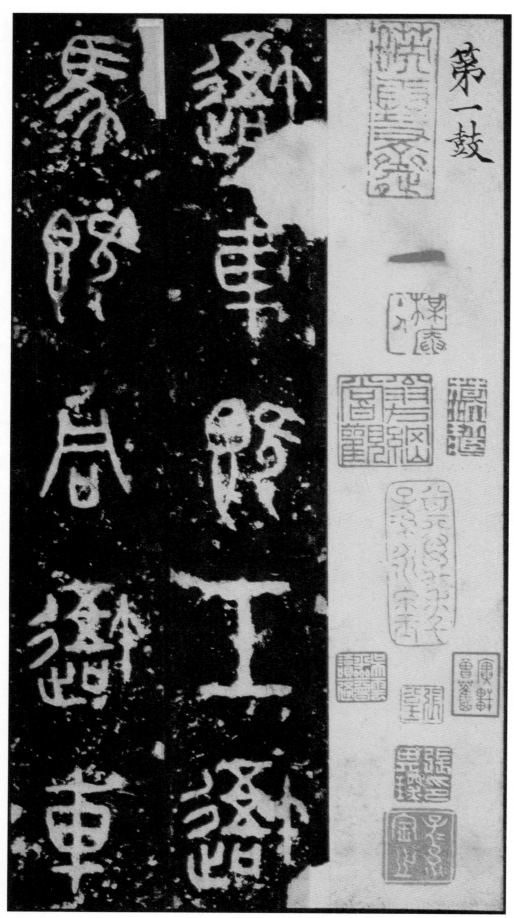

第一鼓

4

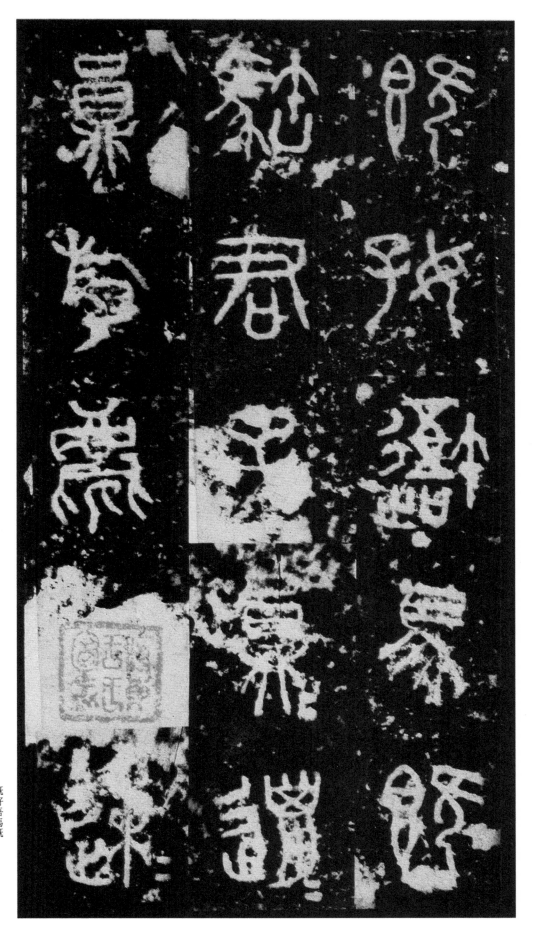

既好吾馬既

駉君子員（員）邁（邁）

員斿麀速（速）

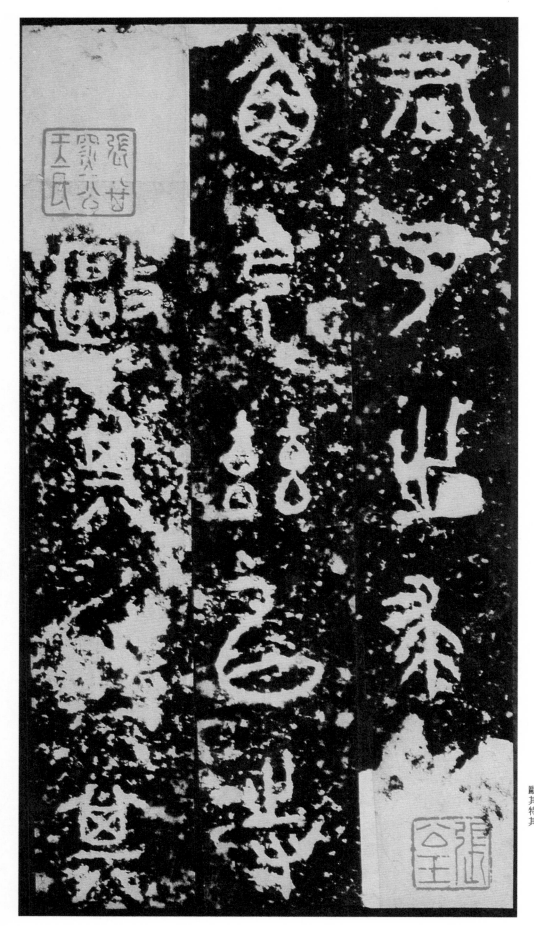

君子之求
角弓（弓）茲以寺
歐其特其

來趨（趨）戀（戀）即
吾即時麀鹿
速（速）其來大次

吾歐其樸其
遺射其貊
蜀

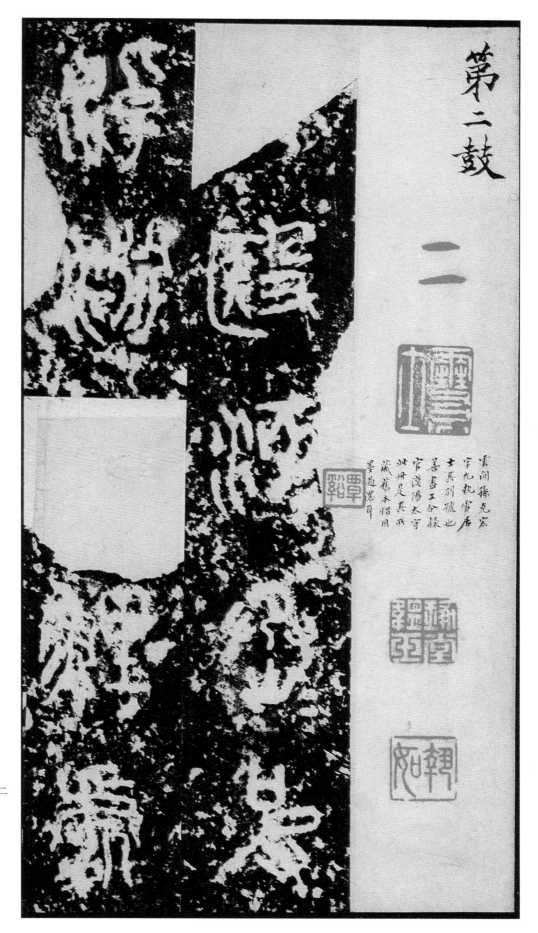

第二鼓

二

雲間孫克弘藏
字九執雪居
士其刻號也
善畫工分隸
官淡陽太守
此冊足其所
藏舊本借用
墨邑集耳

二
殹沔（汧）烝皮
淖淵鯉處

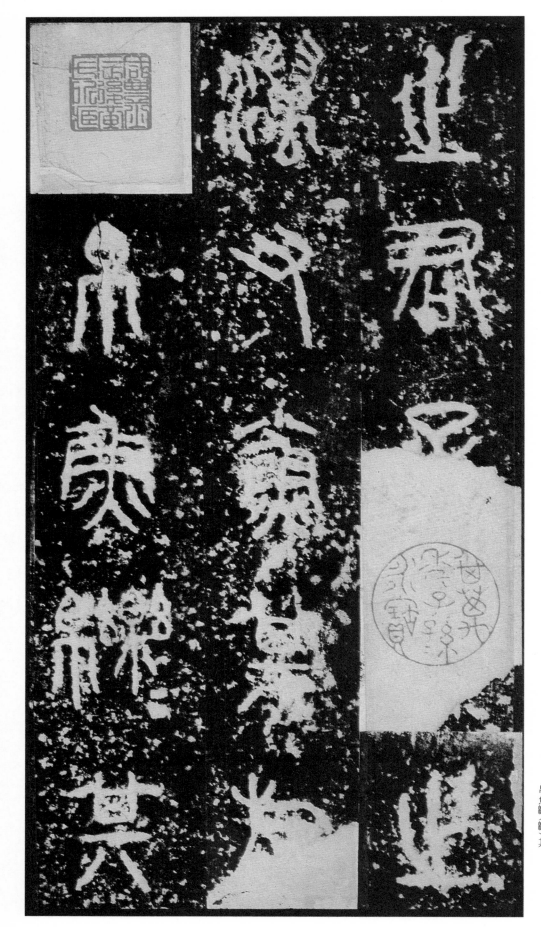

之君子之
滿又小魚其遊
帛魚鱳（鱳）其

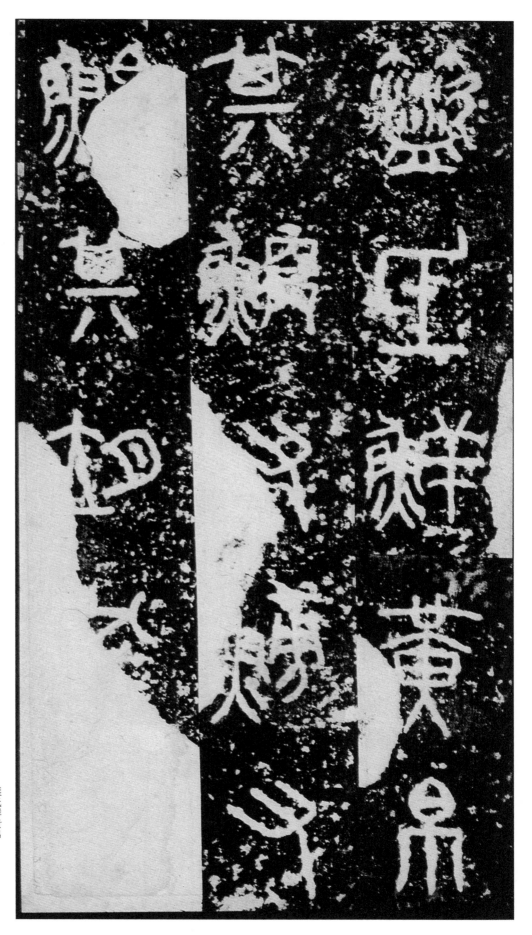

籩氏鮮黃帛
其鱅又鱓又
鯑其朔孔

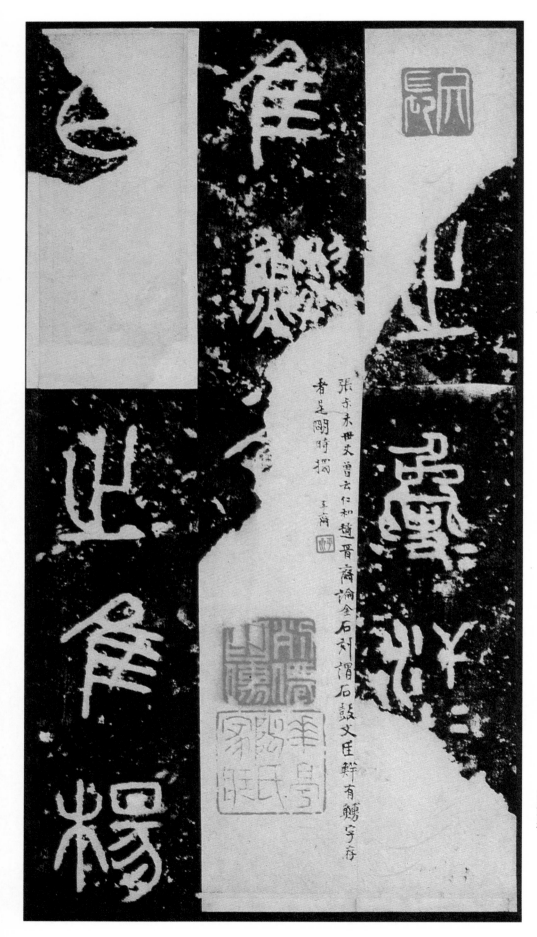

張叔未世丈曾云仁和趙晉齋論金石刻謂石鼓文庄群有觴字存

者是朙時搨

王禔

之隻（隻）泾（泾）

佳麒

以之佳楊

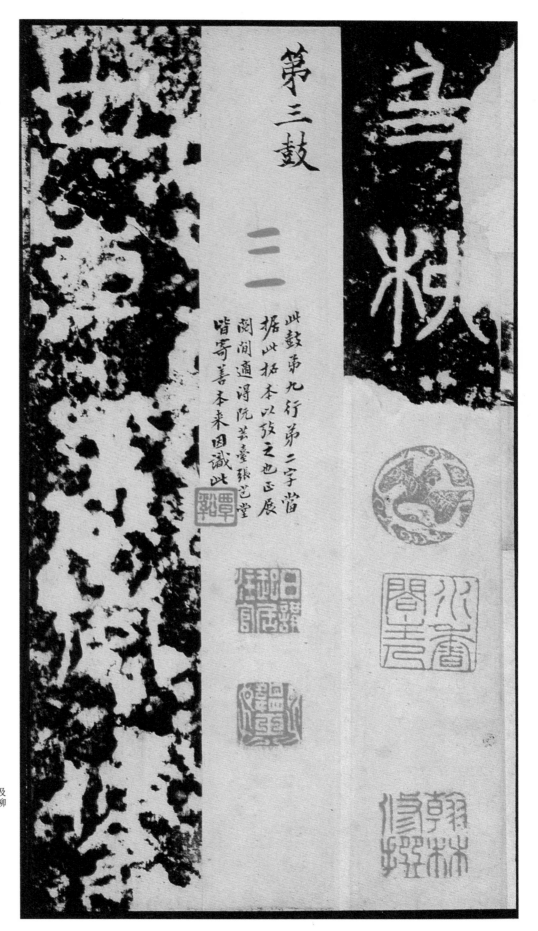

第三鼓

三

此鼓東第九行第二字當
據此拓本以放之也正展
閣間適得阮芸臺張芑堂
皆寄善本来因識此

及柳
三
田車孔安鋆

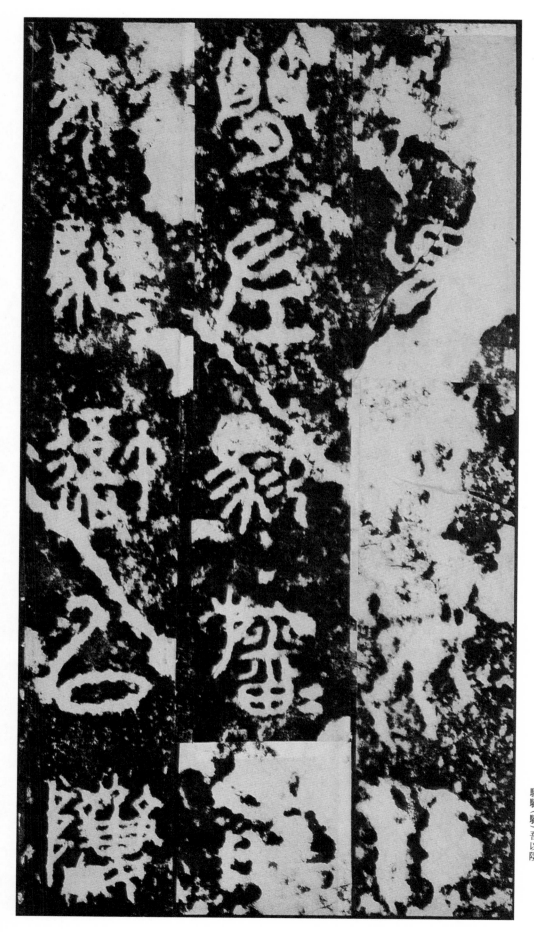

勒馬（馬）四介既

簡左驂旛（旛）右

驂駬（駬）吾以陵

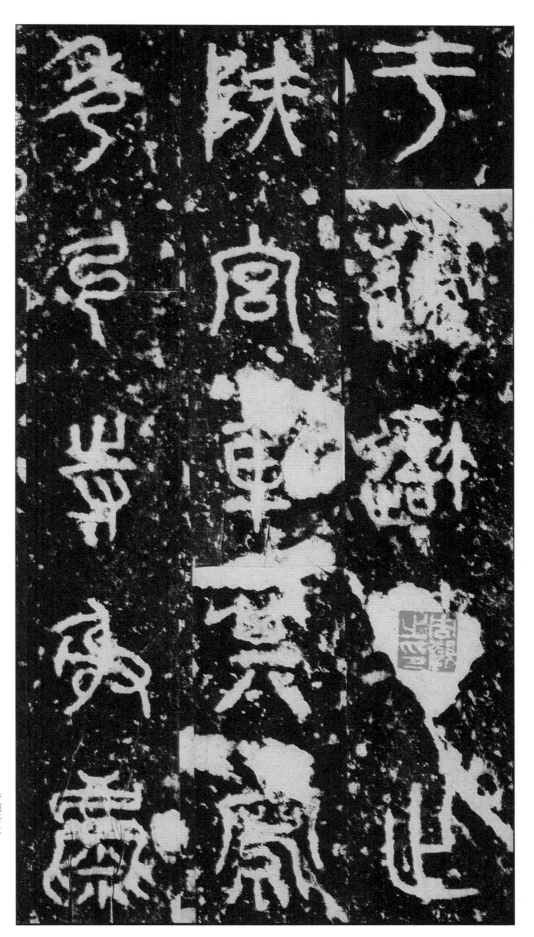

于原吾止
阽宮車其寫
秀弓寺射麋

15

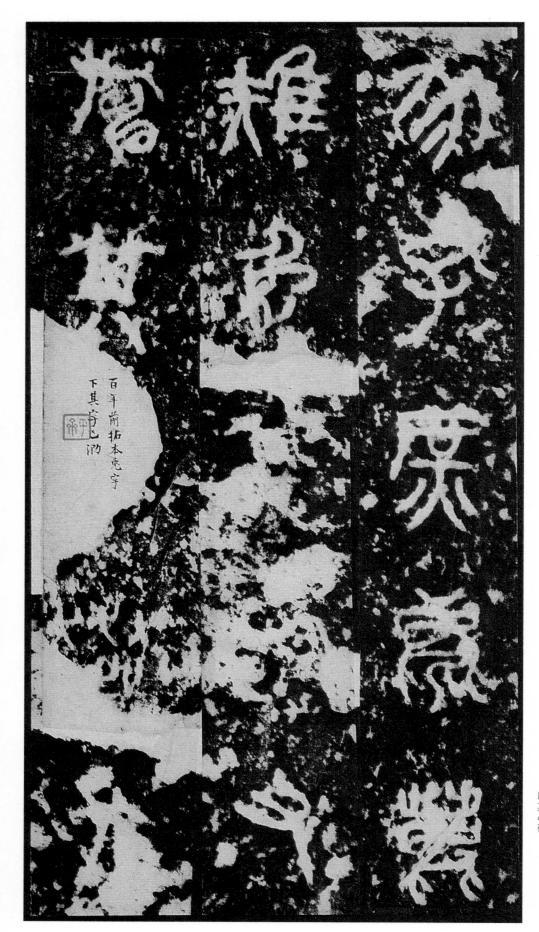

百年前拓本兔字
下其字泐泐

豕孔庶麈鹿
雉兔其趯又
旟其趯趯
夜

16

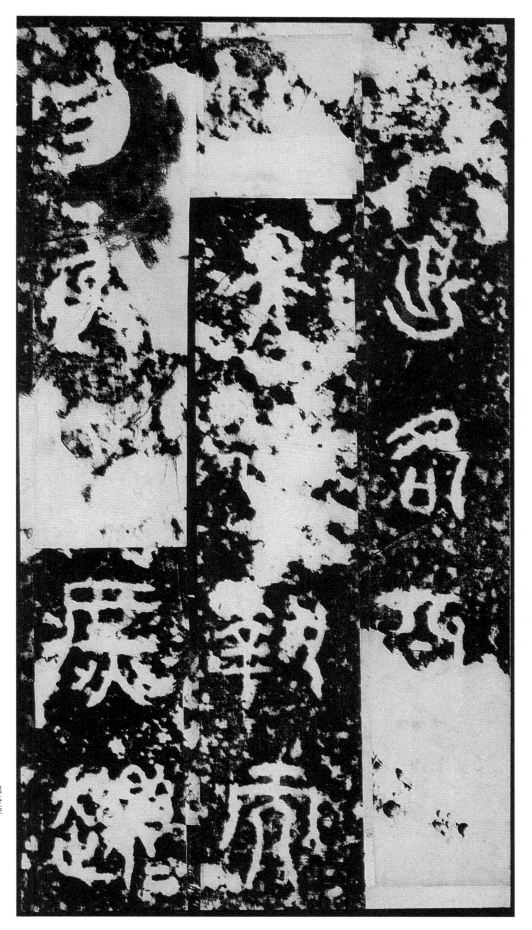

出各亞
昊執而
勿射多庶遴（遷）

17

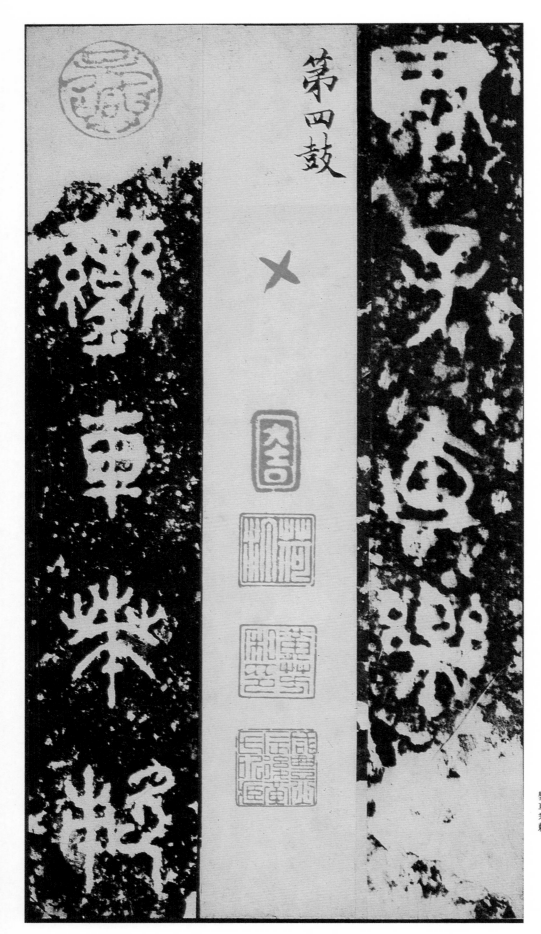

第四鼓

君子直樂
四
鑾車奉軟

18

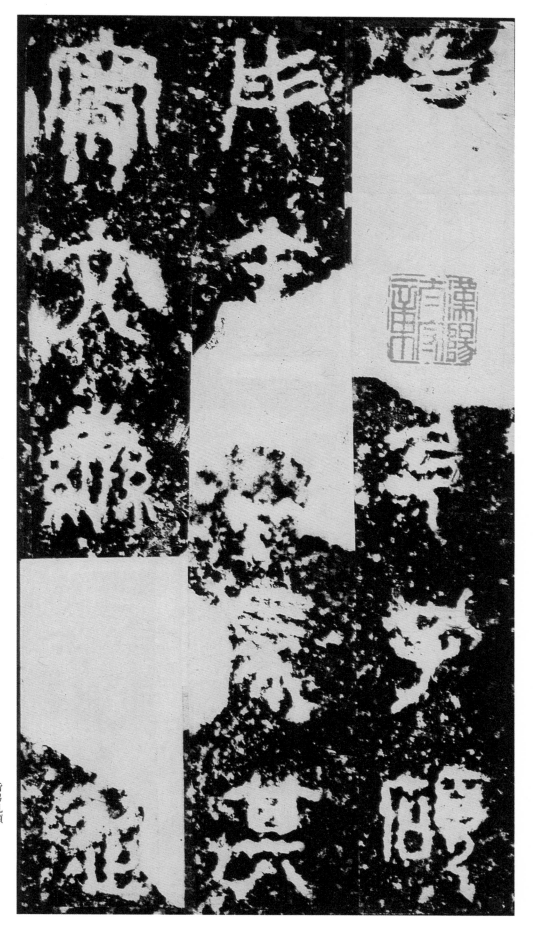

旨弓孔碩
彤矢四馬其
寫六繼徒

19

駵孔庶廓宣
搏青車飆衍
徒章原濕

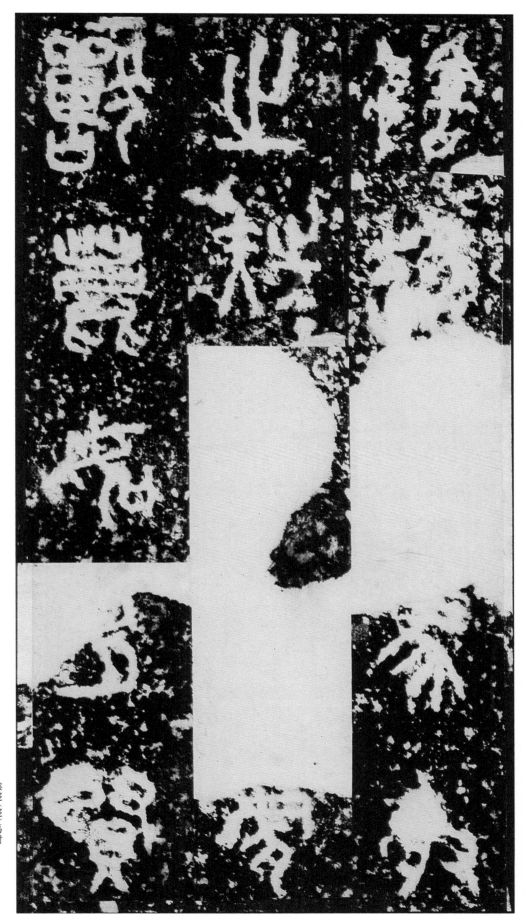

陰趙（趙）馬射
之狩狩虎
獸鹿如多賢

第五鼓

第四鼓末異字牛真谷金石圖已泐闕此搨存其半楷助支為搨父用墨描填耕失庶幾真面可想之

雷雨

徒驥

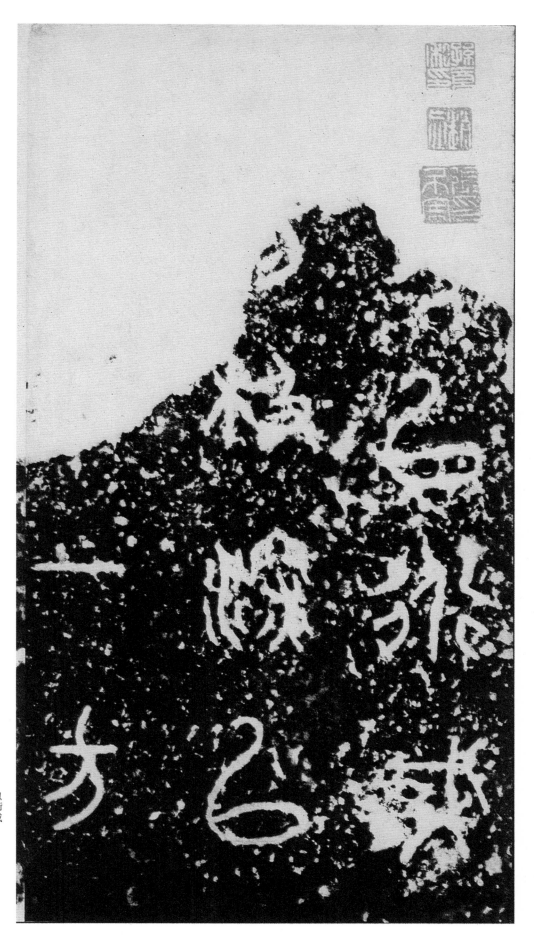

一方
陽极深以
以衍或

第六鼓

六 其
　奔

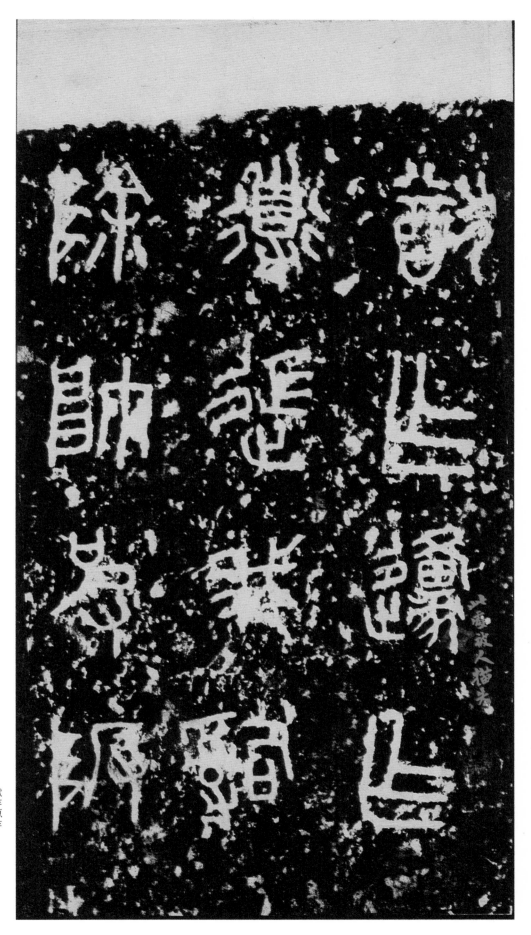

此系後人描寫

獻乍原乍
導迪我嗣
除帥皮阪

27

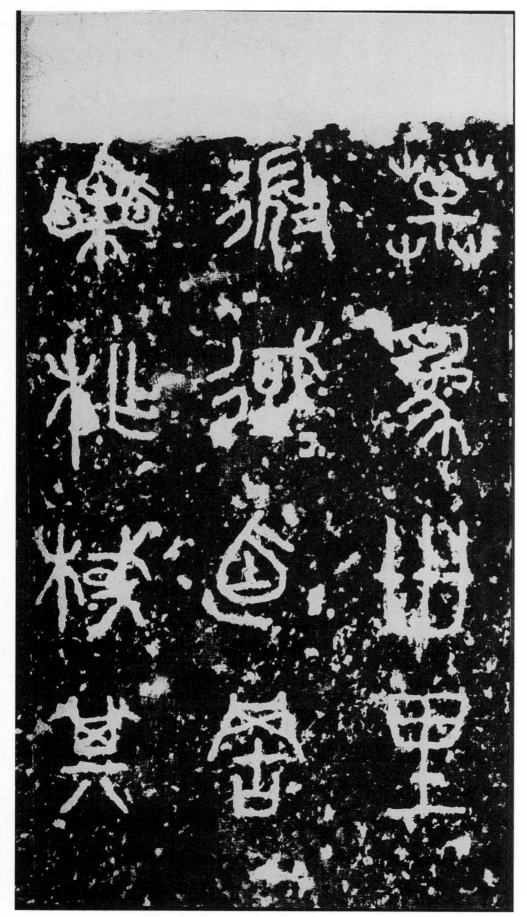

草為世里
微徵（徵）直㫚
栗柞械其

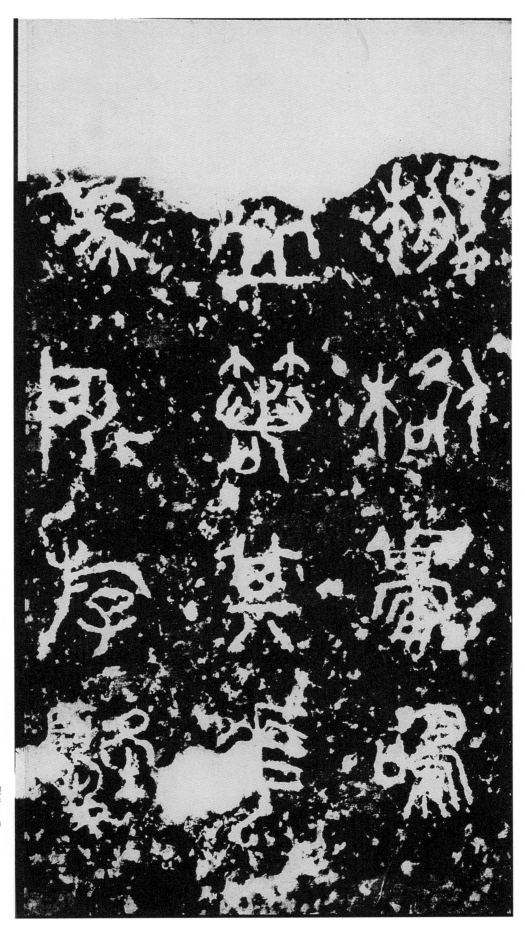

為所斿戲
亞箬其華
橄楷甹鳴

整道二日尌
五日

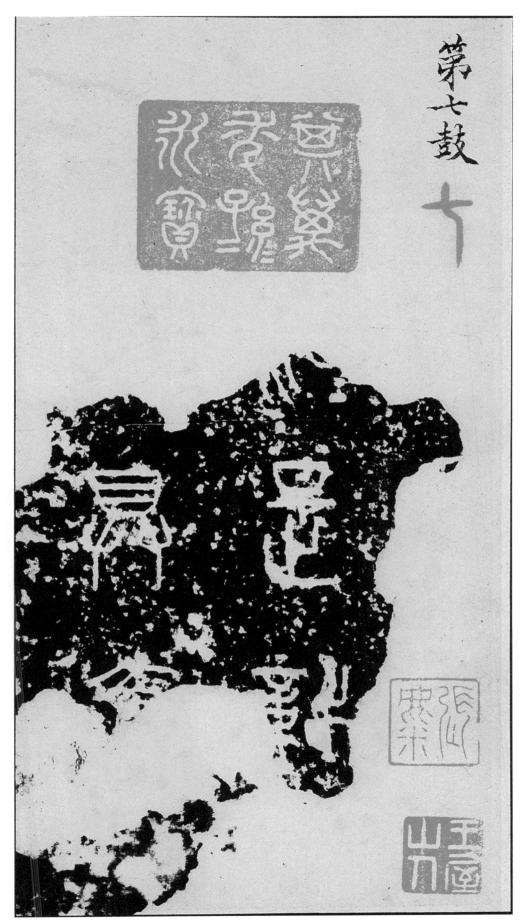

第七鼓

七

七
是戩
具是
崔

天字金石圖祇存末筆

來
天子

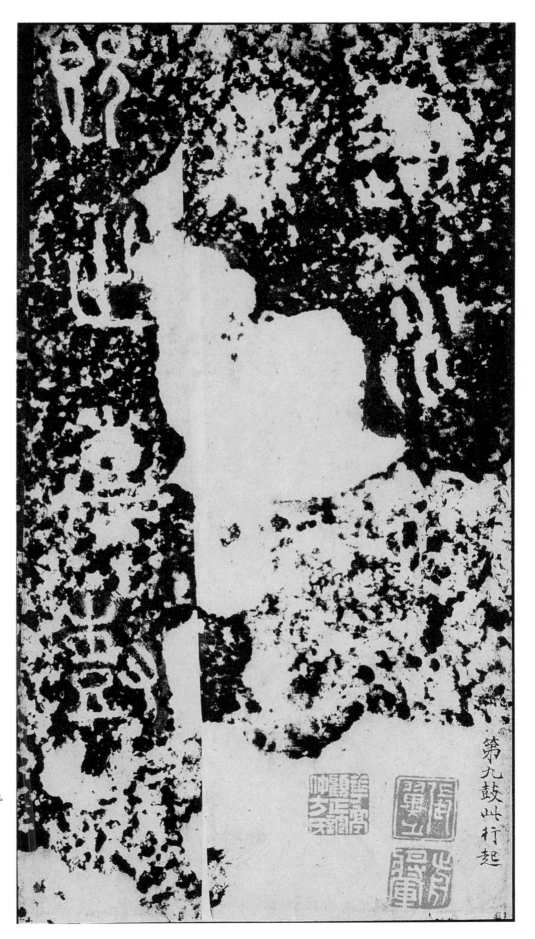

第九鼓乍行起

九
吾水既
道
既止嘉樹則

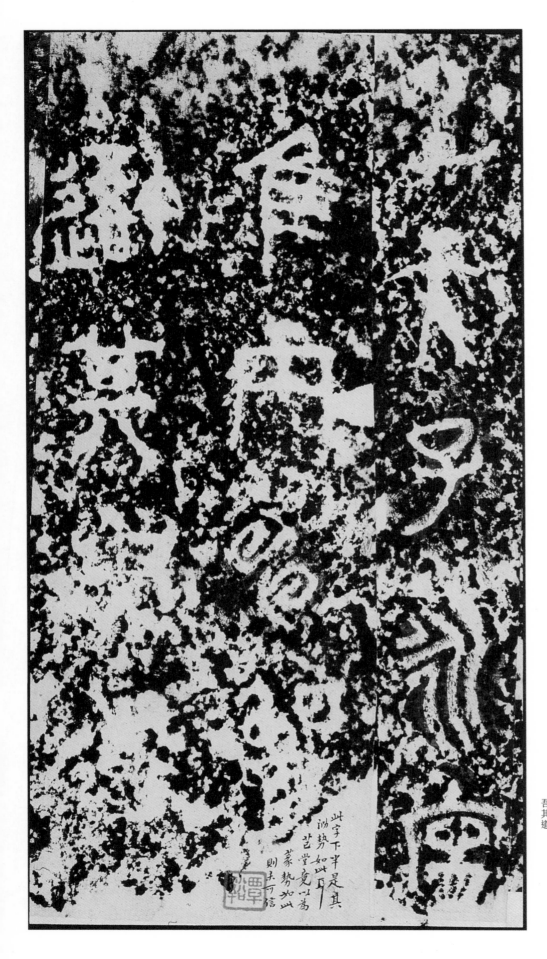

此字下半是其
泐勢如此
芒堂覺以高
篆勢如此
則夫可信

里天子永寙
隹丙申昱昱
吾其道

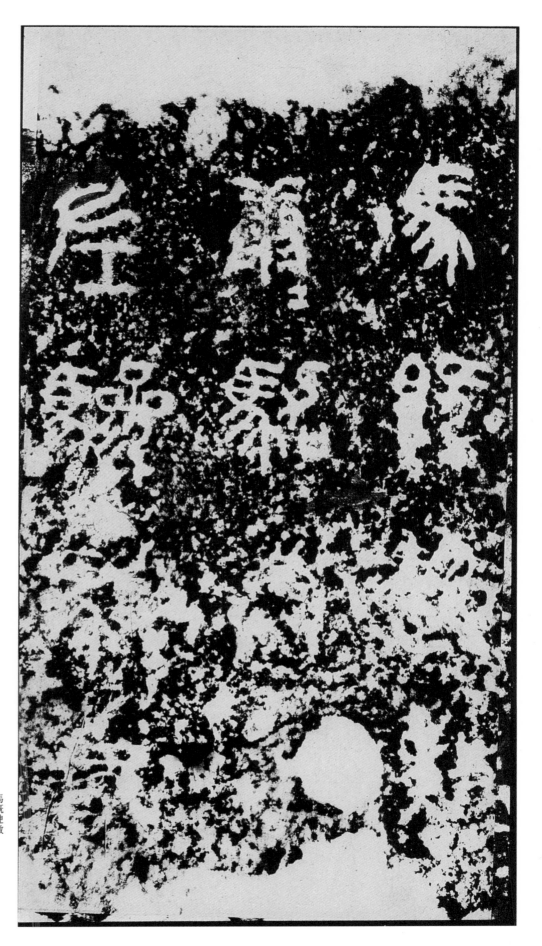

馬既連敖
康（康）駕夳
左驂馬（馬）

35

第九鼓

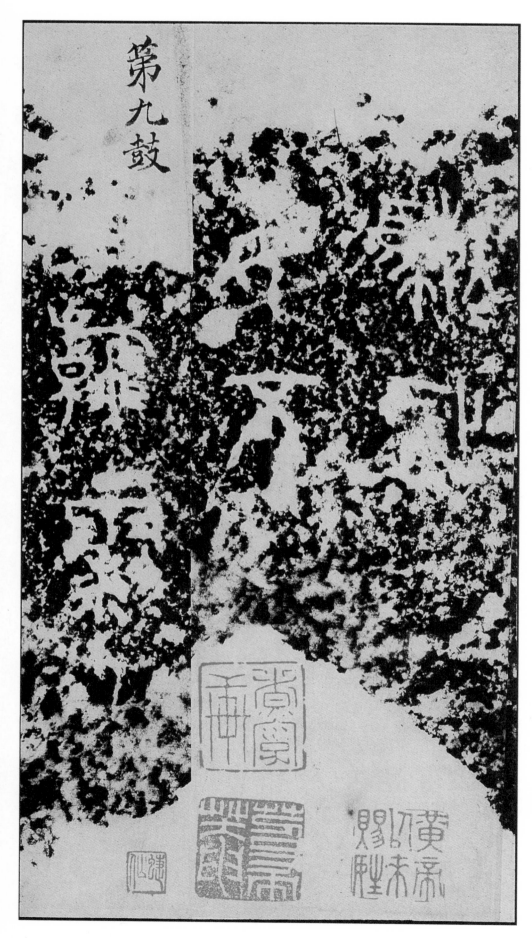

�‧（騂）馬
母不四
翰霨

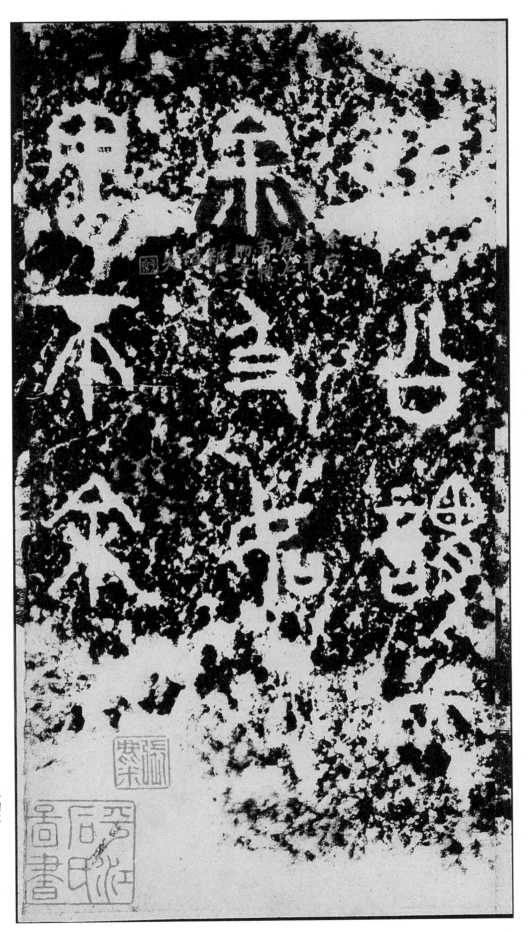

余宗原市即卿敗△預英囹
宗△橫文石平

公謂大
金及如
朗不余

第十鼓

十

用十

第八鼓方綱此淡墨手拓
首行曲徵見半字當以松
江顧氏摹本證之益信

第八鼓了無一字　第九鼓候裝在後　今已改正

余家藏本第八鼓尚
存敫字當是至元
已非此前所搨也
癸亥秋日孫雲識

兩寅春蔡文陛題

相見　杜浣花語

飯只顧無事長

但使殘年飽喫

此兩寅是天啟六年陳眉公六十九
冊有雪居士印然眉公少於十六歲此題
皆在孫漢陽收藏之後也八翁方綱藏
孫漢陽收藏又在莆刻此是二百年前搨本矣

白玉印百
首宣虛昨二南
其文編爛全
藏天眉公和
青當兩寅雪
靜

册為孫雪居所藏有陳

眉公徐廢柔諸印視今

拓本乙鼓多出四字丁鼓

多出三字尚惜尒時拓手

用墨過濃耳 方綱

盖後之翦一二等紅字印

是孫雪居手迹也

翵鹿
囿

又大

元拓 詛楚文

戰國秦

開縱三十四‧二厘米 橫四十‧八厘米 九開

Inscriptions on "Curse Chu" stele
Inscribed in Qin State, Warring States Period
Rubbings of Yuan Dynasty
Mounted album of 9 separate sections
Each section: 34.2 × 40.8cm

元代至正年間（一三四一—一三六八）複刻本。包括湫淵（又稱大沈厥湫）、亞駝、巫咸各三開，合於一冊。每開十二行，每行十字，墨紙鑲邊托裱本。後附元至正十九年（一三五九）周伯琦、周伯溫的《詛楚文音釋》，以及歐陽修《秦祀巫咸神文》、蘇軾《詛楚文詩》、王柏《詛楚文辭並序》等篇詩文刻本。

《詛楚文》包括湫淵、亞駝、巫咸三石，刻於秦惠文王年間（前三三七—前三一一）。古代祈求鬼神加禍於敵對者的活動叫「詛祝」。秦惠文王與楚懷王爭霸，秦人乞求天神制剋楚兵，復其邊城，於是刻此三石。三石都以所祈神名命名，後人統稱為《詛楚文》。當時刻石或埋於土，或沉於水，至唐宋始被人發現。巫咸石發現於唐，湫淵石發現於宋治平年間（一〇六四—一〇六七），共三三六字。亞駝石亦發現於宋，三二五字。著錄於《古文苑》，共三三六字。湫淵石發現於宋治平年間（一〇六四—一〇六七），共三一八字。亞駝石亦發現於宋，三二五字。

《詛楚文》字體為籀書，即大篆。筆畫圓勻細勁，起筆收筆出尖鋒，現原石均已亡佚。

類似後世所謂「懸針篆」。宋趙明誠謂其：「文辭字札，奇古可喜。」清馮雲鵬亦曰：「詞言橫縱似國策，篆法淳古似鐘鼎。」其筆法圓暢，體態舒朗，工穩莊重，與《秦公鐘》、《秦公簋》和《宗婦盤》等秦國銅器銘文可以參比，既繼承了周王室書法體貌，又開秦代小篆的先聲。《詛楚文》一直為書家和古文字學家看重，引為戰國古文的例證。

此本雖為元代複刻，但原石早佚，此為存世孤本，濃墨精拓，故十分珍貴。後代摹寫三代書跡常常會失去淳厚的古意，有些文字結構還會被篡改，此本所摹尚存古意。今人容庚、郭沫若研究《詛楚文》均以此本為依據。

詛楚文

湫淵

又秦嗣王敢用吉玉宣璧

使其宗祝邵鼛布憖告于

丕顯大神厥湫之福不顯大神厥湫乃

釋文：

詛楚文

湫淵
又秦嗣王敢用吉玉宣璧
使其宗祝邵鼇歜懇告于
不（丕）顯大神久湫以底楚王
熊相之多辠（罪）昔我先君穆
公及楚成王是繆力同心
兩邦若絆以婚姻袗以
齋盟曰枼萬子孫毋相為
不利親卯（仰）大沈久湫而質
焉今楚王熊相康回無道
淫洗甚亂宣奓競從變輸（諭）

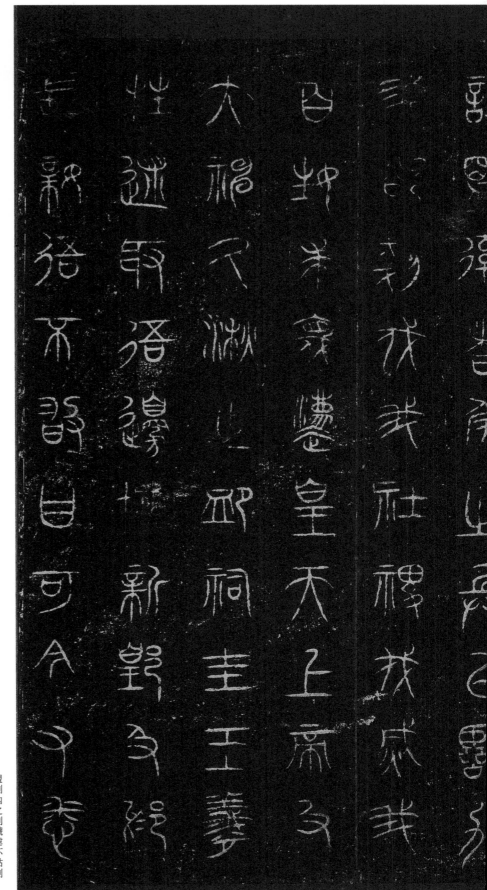

盟剌內之則虣虐不姑刑
戮孕婦幽剌親戚拘圉其
叔父真者冥室檳棺之中
外之則冒改久心不畏皇
天上帝及大沈久湫之光
烈威神而兼倍十八世
詛盟率者侯之兵以臨加
我欲唉伐我社稷伐滅我
百姓求蔑法皇天上帝及
大神久湫之卹祠圭玉義（犧）
牲遂取吾邊城新隍及郮
長親吾不敢日可今又悉

45

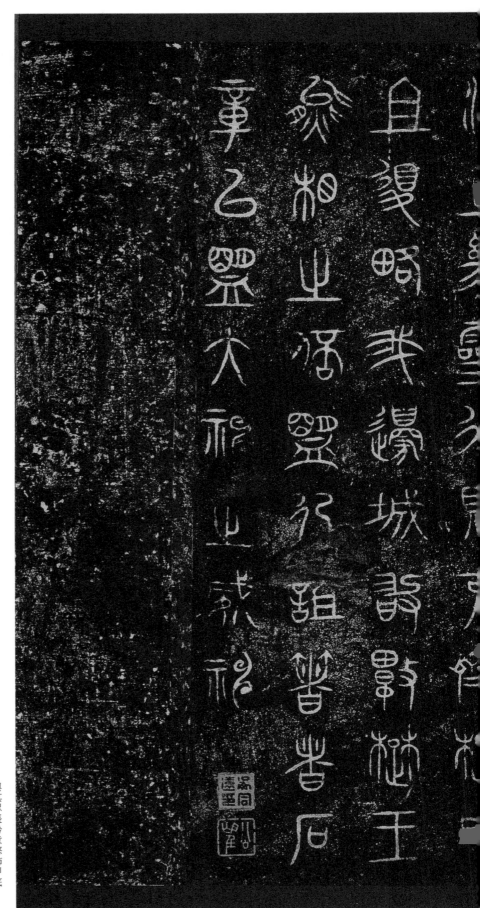

興其眾張矜意怒飾甲底
兵奮士盛師以偪吾邊竟（境）
將欲復其睨迹唯是秦邦
之贏眾敝賦斟輸棧輿禮
使分老將之以自救殿亦
應受皇天上帝及大沈久
湫之幾皇靈德賜克劑（濟）楚師
且復我邊城敢數楚王
熊相之倍盟犯詛箸者石
章以盟大神之威神

亞駝

子霝嗣王祝用吉王宮遭

嗣宗祝卲辥糜己�王方

不顯大祖亞駝己匜王

偁宗业皇我先君

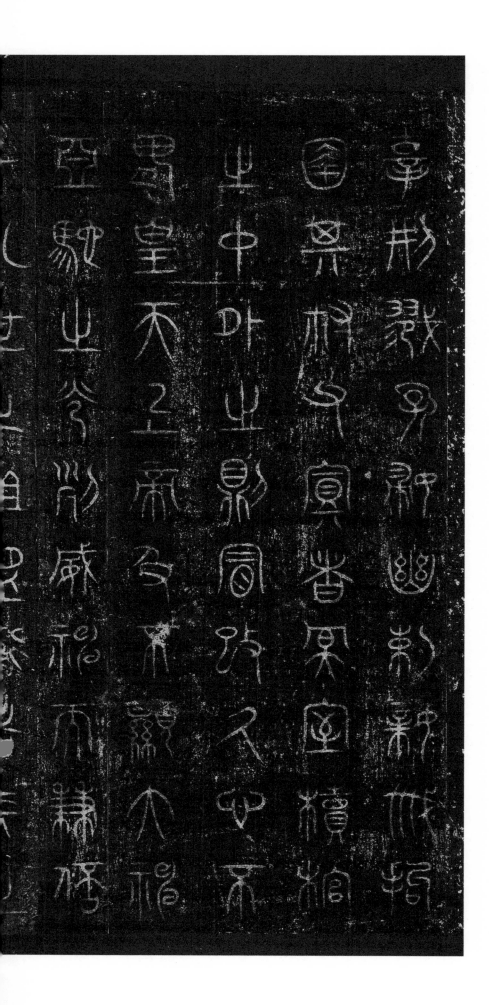

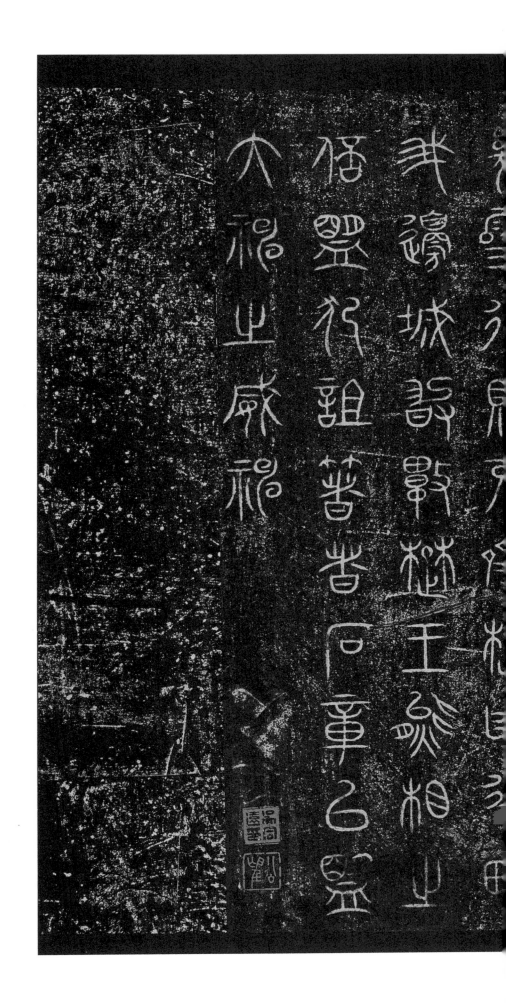

巫咸

天　禮
上　茲
帝　羙
圭　百
王　里
夢　未
柱　秉
迷　德
取　皇

城　　孫　之
晉　　祖　歲
　　　著　祀
　　　石
王　　事
　　　己
相
福
大福

秦祀巫咸神文〔一作秦詛楚文〕　歐陽脩

右秦祀巫咸神文今流俗謂之詛楚文其言皆述秦穆公與楚成
王事遠及楚王熊相之罪按司馬遷史記世家言穆公自成王以後王名
有熊良夫熊適熊槐熊元而無熊相據文言穆公至懷王熊槐項襄王
後云倍十八世之詛盟今以世家考之自成王十八世與成王盟好而
婦於秦昭王時吳伐楚而秦救之其後歷楚惠簡聲悼肅五王皆
寂不與秦相接而宣王及昭襄王時秦始侵楚至懷王熊槐項襄王
熊橫當秦惠文王及昭襄王時秦楚憂相攻伐則此文所載非懷
王則項襄王也而名皆繆但史記或傳寫為橫也

詛楚文詩　蘇子瞻

碑獲於開元寺土下今在太守便廳秦穆公葬於雍橐泉祈年
觀下令墓在開元寺之東南數十步則寺當祈年之故基耶淮
南王遷於蜀至雍道病卒則雍非長安此乃古雍也
字法噭文撰詞云秦嗣王敢使祝用躓先君若穆公世與楚約相捍
質之於巫咸萬藥斯不數今其後嗣多難刻胎殺無罪
觀族遷圉絆計其所稱何嘗絫絅亂吾閭古開古俗面詐特不汗
堂惟公子印社鬼亦遭讒逷歲十歲後發我一笑粲

詛楚文辭并序　王魯齋栢

先秦之碑凡三有祀亞駝之文有祀大沈九湫之文有祀巫咸之

文大抵皆詛楚也歐陽公以世家推之楚自成王十八世而至項
襄秦自穆公二十八世而至惠文惠文末年嘗與楚數相侵伐疑此
時所作予按秦指楚志十八世之詛盟率諸侯之師臨之我為
項襄無疑秦自惠文始稱王不應自稱嗣王惠文之末當周慎靚
王之三年楚固嘗率趙魏韓藥伐秦五國皆敗走乃楚懷王之初
蔡然可稽堂集古錄考之亦有時而踈乎古者出師必聲敵國之
罪求祐于神如武王底商之罪于皇天后土所過名山大川是也
詛楚之祀其遺風歟項襄之時國尤不競今年失八城明年失十
二城欸恨祈知逆婦于咸陽何敢率諸侯熟視無
予嘗讀蘇氏之論曰昭王欺楚王而因之要之割地諸侯為名
敢以一言問秦者田文免相於秦幾不得脫歸而怨之借楚為名
兵至函谷秦人震恐割地講解自山東難秦末有若此之壯者此
報王十七年也司馬公通鑑失載後人幾不得而知詛楚者必此
時乎秦之不道諸侯詛之蓋有不勝其罪者楚不詛秦而詛楚反
之凡數其罪考其世家亦無其實宣考蓋秦搆葬于雍橐泉祈
於尔之浮詞而甘受詭於尔之牲幣乎決無是理也明矣其碑出
年觀今開元寺在開元寺土下後置于太守之便廳寺當祈年
後文學古者謂三詛文惟祀巫咸者筆法最精王厚之亦謂筆蹟
高妙世人無復異論此杜工部所謂書貴瘦硬方通神者此為得

之大觀間昇入御府人始不得而模拓渡江後間有臨摸本失其
真多矣寶祐甲寅之春金華王柏得於鬻書人見而嘆曰此事固
無足取也先秦之古文也中原之舊物也通國棄之而流落於
陋巷之書生豈不異哉爲之序而繫以辭曰
於皇上帝鑒此下民一善一惡有炳其分典秦曰
詛楚虐民慢神言誑不恂勒弱孔明於赫元聖存之於經秦之於辭
胡甚不仁犧牲主幣猶冀神聽神之聽之怒終弗平強弩之末六
國自焚嘗不百年已代嬴歐公誤考而曰惠文彼石弗泐彼篆
弗堙日月磨盪鳳殘雨淋呵守護奔走山靈事豈足法文豈足
程一時之妄萬世之箴繆誓既錄書生誦吟穆詛遺醜假託糖鳴
彰善瘅惡是曰天心彬彬爾猶大篆勃與經斯鏨骨氣厚淳三
代遺跡不一二聞大觀之後內府祕珍陋巷之士曷識鏤金臨摹
至再大觀渾成王鉤鐵鎖虬翔鳳騰忘其不道政以字稱第入神品
勁隱然渾成王鉤鐵鎖虬翔鳳騰忘其不道政以字稱第入神品

庸長碑滕
　　詛楚文音釋
　　第一刻告久湫文　　　　周伯琦
　　第二刻告亞駝文
　　第三刻告巫咸文
又秦嗣王敢用吉玉宣璧使其宗祝邵鼛爺懇告于不顯大神文

湫曰底楚王熊相之多羣昔我先君穆公及楚成王是繆力同心
兩邦若壹絆曰婚姻袗曰葉萬子孫毋相爲不利親卬大
沈久湫而質爲今楚王熊相庸回無道淫沃甚亂宣彞多輸
盟剝內之則魂厴不姑刑戮孕婦親戚拘圉其叔父冥
窒槚棺之中外之則冒改父心不畏皇天及大沈久湫之光
烈威神而兼倍十八世之詛盟率俟之兵以臨加我我欲剗伐我
社稷伐滅我百姓求蔑法皇天上帝及大神久湫之卹圭玉義
恖怒訽甲辰兵奮士盛師旦偪我邊竟將欲復其圭是秦邦
之嬴眾敢賊韓栿與禮使分老將之曰自救也我邊竟敢數楚王
帝及大沈久湫之戰靈德賜克楚師且復略我邊竟敢數楚王
熊相之倍盟犯詛箸者石章以盟大神之威神

又有不玉久故皋麥從綴翰諭詛卬仰義鄄邮
　　恖悖競境輸　樂橫劖將
右秦詛楚文石鼓之後字畫奇古者惟此而已其文三一曰告久
湫文出於渭蔡挺帥平涼挈以歸一曰告巫咸文出於鳳翔蘇公子瞻窖
氏得之後藏洛陽劉忱家一曰告亞駝文出於洛亦蔡
賦詩列於八觀舊在府解徽宗時歸內府其告神之詞則一惟神
異號其曰文湫者故湫也古字借用日亞駝者亞即惡讀如烏駝
即沱字亦借用或以爲即今漆沱也日熊相者授史記楚成王與
秦穆公盟至頃襄王熊橫十八世則橫乃相之讓當以石爲正三
石刻於秦惠文昭襄之間皆宋元豐時先後出汍既失守不知所

在今流傳者舊重刻本也文詞類絶秦書而字體兼大篆頗似彝
鼎款識觀此則小篆之法先秦已有之不特盡變於斯也秦以彊
誅得國於冥冥中尚尔飾辭微信則其它可知矣其事固无足取
然焚蕩之餘而六書之遺意可考亦不得以偏廢也是以好古君
多撝道之此本乃先君鄱陽郡公所珍愛家藏巳五十年校諸
本差勝暇日嚢漬因書音釋于后以備書學之一云至正巳亥九
月望日左丞周伯琦伯溫分省中吳識

明拓 泰山刻石

秦

頁縱二十五・二厘米　橫十三・五厘米　七頁

Inscribed stone on Mount Tai
Rubbings of Ming Dynasty
Inscribed in Qin Dynasty
Mounted album of 7 leaves
Each leaf: 25.2 × 13.5cm

挖鑲剪裱裝冊。清李文田題簽，前附頁篆書抄錄《泰山刻石》全文。清孫星衍嘉慶乙丑（一八○五）年觀款，據朱翼庵《歐齋石墨題跋》，此觀款前應有孫星衍跋文：「據《金薤琳琅》，刻文起西面，而北，而東，而南，共二十二行。其末行『制曰可』，復轉刻西南棱上。《石索》曰，他刻皆直接『昧死請』之下，此獨提行而冠於首，未始非尊口之意，即以為第一行亦可。」後附頁有清道光十一年（一八三一）樊彬、溫忠善、馮志沂等觀款。

《泰山刻石》又名《封泰山碑》。公元前二二一年，秦始皇統一中國後，曾先後多次巡視全國，所到之處勒石立碑，頌揚秦德及功業，如《嶧山刻石》、《琅琊臺刻石》、《泰山刻石》、《之罘刻石》、《碣石頌》、《會稽刻石》等，事載《史記・始皇本紀》。今除《泰山刻石》和《琅琊臺刻石》存殘石外，其餘原石皆不存。

秦始皇二十八年（公元前二一九年）始皇東巡登泰山，秦相李斯等立《泰山刻石》為始皇歌功頌德。石四面刻字，三面為始皇詔，一面為秦二世元年（公元前二○九年）詔與從臣姓名。小篆字體，傳為李斯手書。明初刻石在嶽頂玉女池上，後移置碧霞元君祠東廡，僅存二十九字。清乾隆五年（一七四○）祠遭火焚，石不知所在。清嘉慶二十年（一八一五）又發現，只存十字。今藏山東泰安岱廟。

《泰山刻石》傳世有明安國藏拓本最為著名，存一百六十五字，後流入日本。此本存二十九字，為可信的明代拓本，國內現存有一些二十字本，明初拓二十九字本只見此一冊。

馮氏石索集補泰山石刻全文

據金薤琳瑯刻文起西面西北而東西南凡廿二行其
末行刻曰可復轉刻西南棱上石索曰它刻結直接脉
死請之下此獨提刻而冠於首末朋邦黃口□□
印以為第一行六可　　　　　　　　　　其三秦

古石西面六行凡六十三字

臣斯臣去疾御史大夫
臣德昧死言臣請具刻
詔書金石刻因明白矣
臣昧死請制曰可

古石北面三行凡三十六字

大義箸明陛下後嗣順承勿革
皇帝躬聖既平天下不解於治
夙興夜寐建設長利專隆教誨

皇帝臨位作制明法臣下修飭
廿有六年初并天下罔不賓服
親巡遠方黎民登茲泰山周覽東極

古石東面六行凡六十七字

訓經宣達遠近畢理咸承聖志
貴賤分明男女體順慎遵職事
昭隔內外靡不清淨施于後嗣
化及無窮遵奉遺詔永承重戒
皇帝曰金石刻盡
始皇帝所為今襲號而金石

刻辭不稱

始皇帝其於久遠也如後嗣為

之者不稱成功盛德

丞相臣斯臣去疾御史大夫臣德

昧死言

臣請具刻詔書金石刻因明白

矣臣昧死請

右石南面七行凡五十六字　　□□□三百二十三字

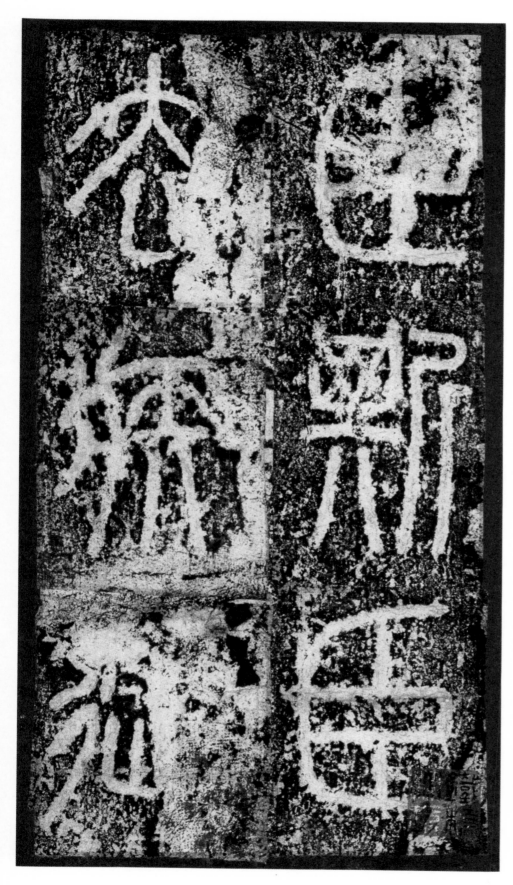

釋文：
臣斯臣
去疾御

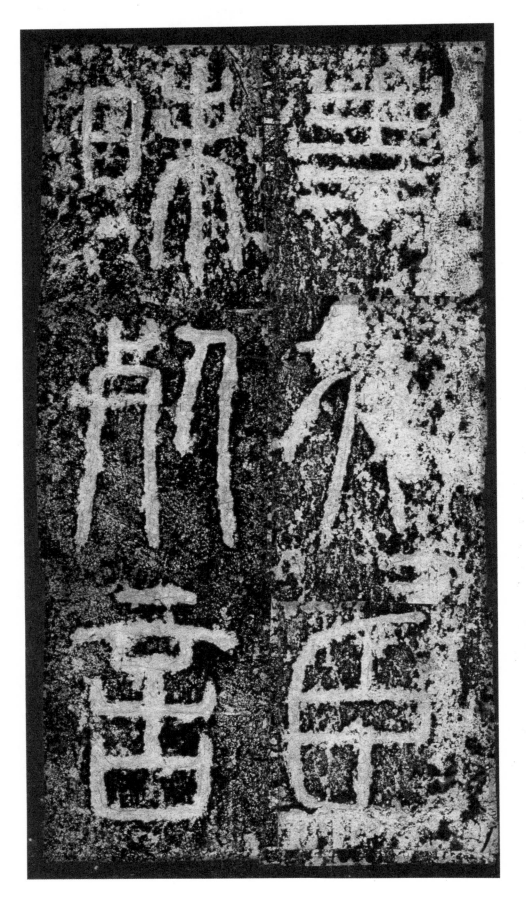

史大臣
昧死言

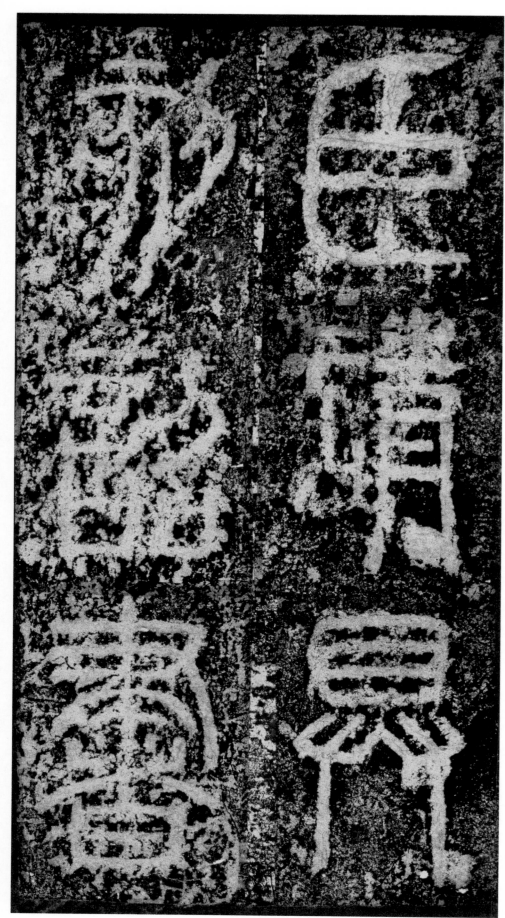

臣請具
刻詔書

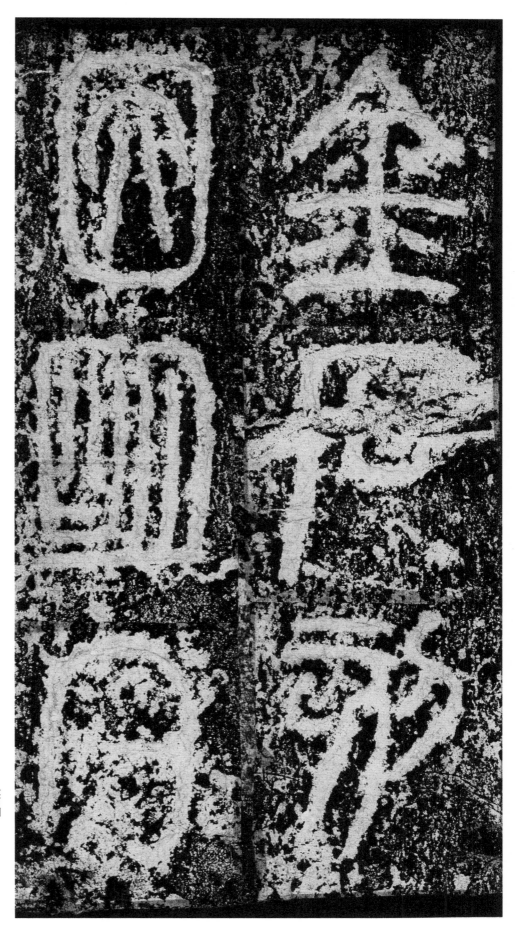

金石刻
因明白

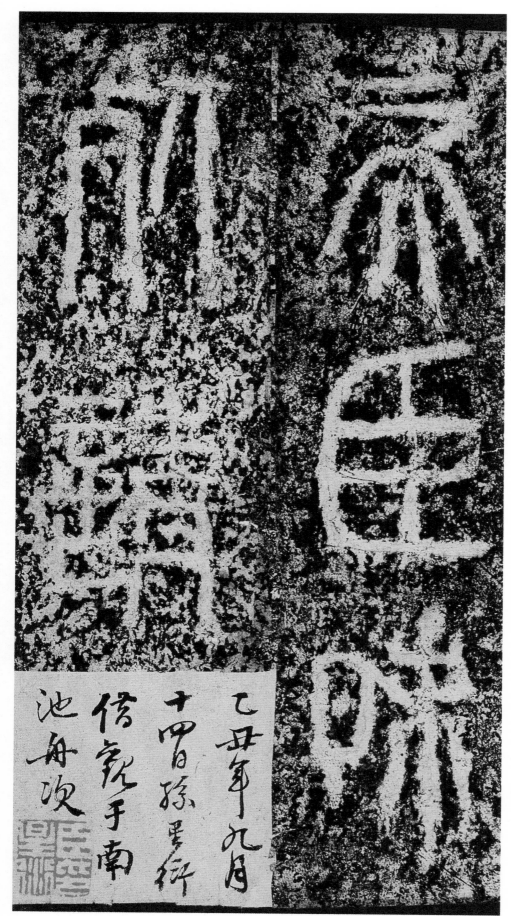

乙丑年九月

十四曾孫邑衍

僧欲于南

池舟次

矣臣昧
死請

70

72

辛亥秋天津樊彬大谷溫忠書代州
縣岑沴局觀岑沴題記

明拓 禮器碑

東漢

頁縱二十八・三厘米　橫十三・八厘米　碑陽三十二頁

碑陰、側四十二頁

Stele of Ritual Vessels

Inscribed in Eastern Han Dynasty

Rubbings of Ming Dynasty

Mounted album of 74 leaves

Face of stele: 32 leaves

Back and sides of stele: 42 leaves

Each leaf: 28.3 × 13.8cm

挖鑲剪裱。分碑陽、碑陰及碑側。冊前張伯英題簽。

碑東漢桓帝永壽二年（一五六）立於山東曲阜孔廟，魯相韓敕建。碑高二・三四米，寬一・○五米。碑陽三十六行，行三十六字。首題「漢魯相韓敕造孔廟禮器碑」。碑文記韓敕拜謁孔廟，設置禮器等事。碑陰及兩側刻有資助立碑的官吏姓名及所出錢。

東漢桓、靈時期，碑書大盛，各具風姿。正如清代錢泳云：「漢人各種碑碣，一碑有一碑之面貌，無有同者，即瓦當、印章以至銅器款識亦然，所謂俯拾即是，都歸自然。」《禮器碑》歷來被認為是成熟而典型的漢隸作品。其鐵線般的勾勒且含有彈性，礳筆長而勁，又富於變化。用筆方圓得宜，體現了端正古秀、風神逸宕、姿態悠遠的風格，顯示出書者與刻工的精熟技藝。此碑的書法藝術對後世影響很大。清楊守敬云：「漢隸如《開通褒斜道》、《楊君石門頌》之類，以性情勝者也；《景君》、《魯峻》、《封龍山》之類，以形質勝者也。兼之者惟推此碑。要而論之，寓奇險於平正，寓疏秀於嚴密，所以難也。」（《平碑記》）

此拓本文字完整，其中「絕思」（碑陽）二字未損連，是明代拓本考據。為早期拓本中之精品。碑陰、碑側裝裱時有錯簡。

鑒藏印記：「君言鑒賞」等。

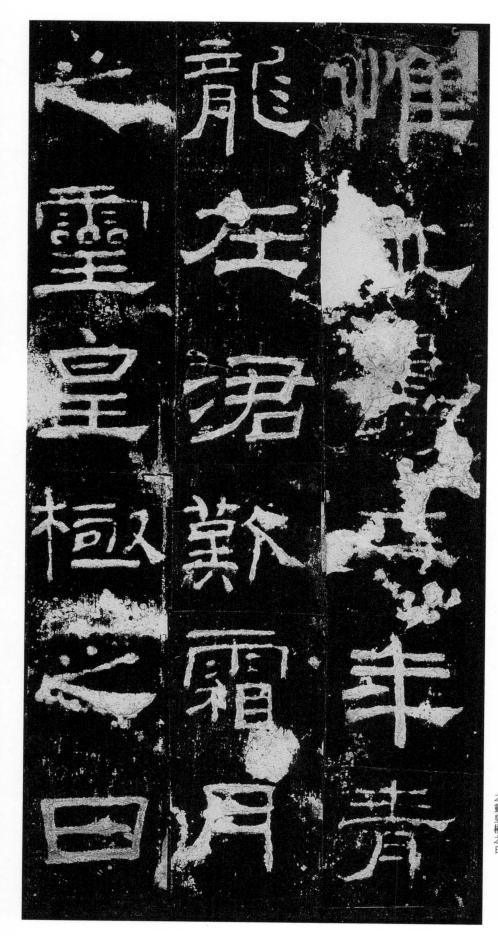

碑陽　釋文：

惟永壽二年青

龍在涒歎霜月

之靈皇極之日

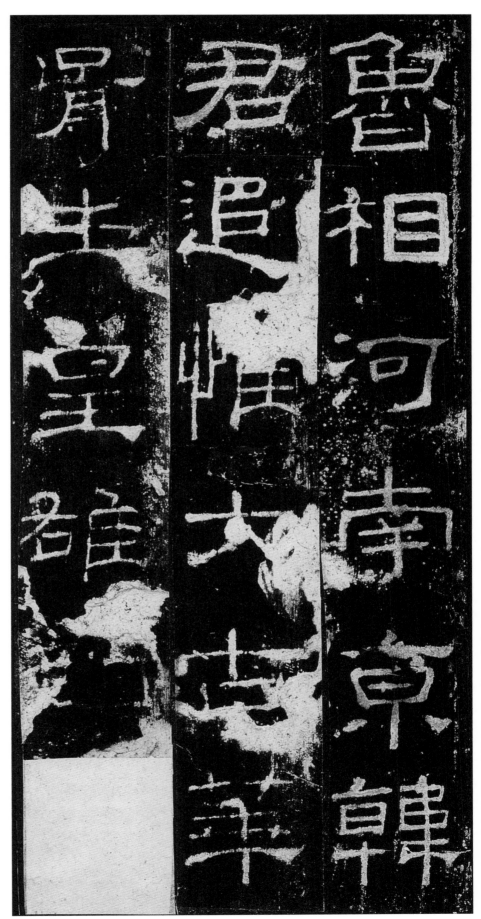

魯相河南京韓
君追惟太古華
胥生皇雄顏□

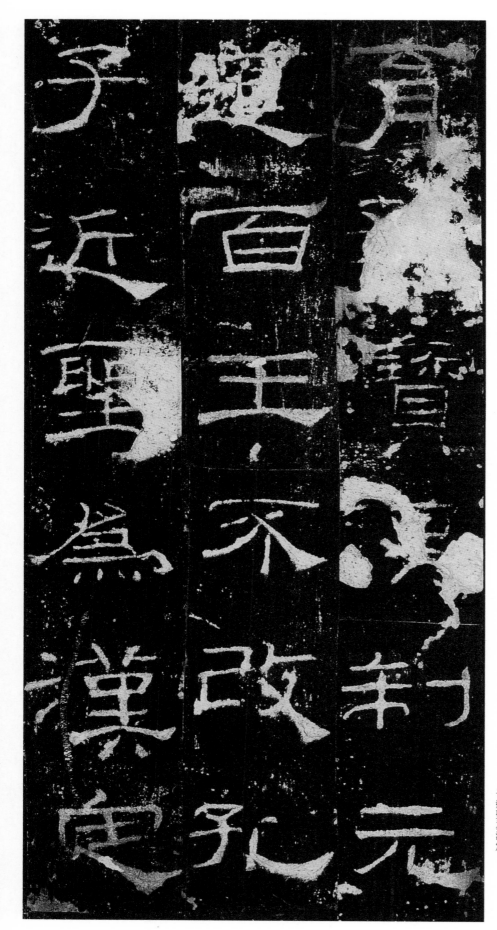

育孔寶俱制元
道百王不改孔
子近聖為漢定

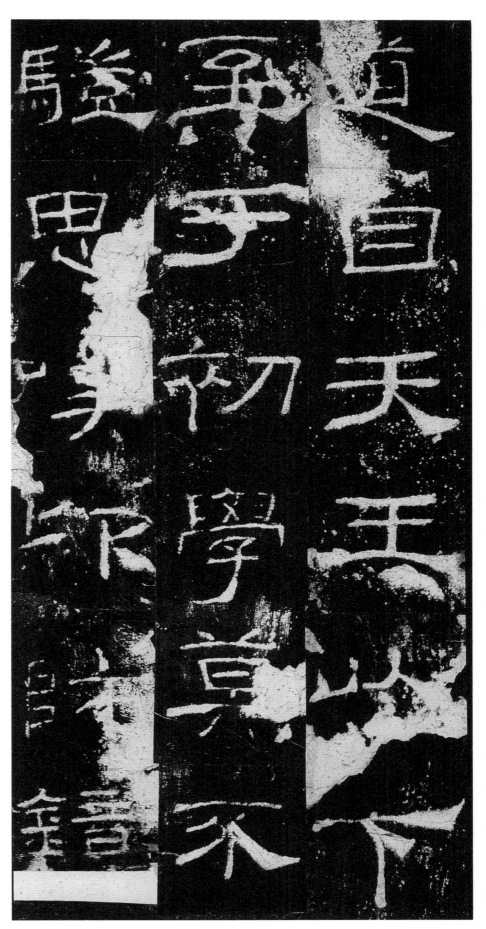

道自天王以下
至於初學莫不
驤思嘆卬師鏡

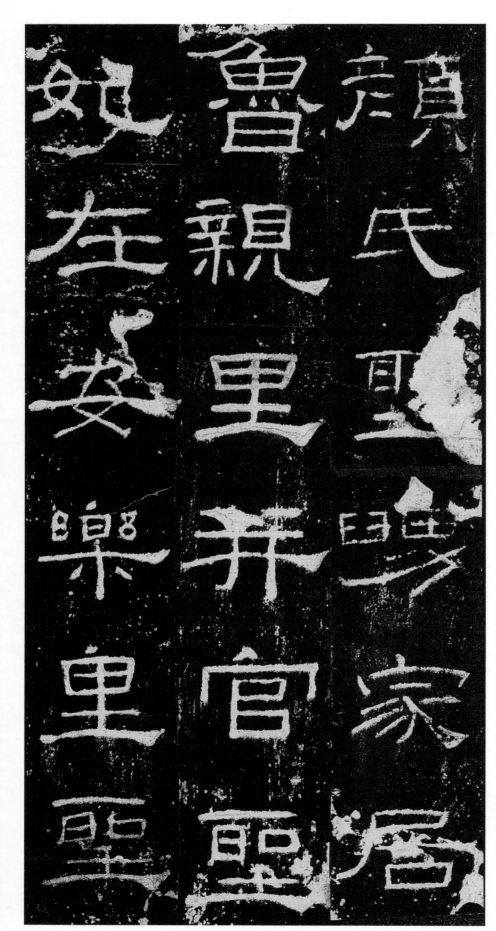

顔氏聖舅家居
魯親里並官聖
妃在安樂里聖

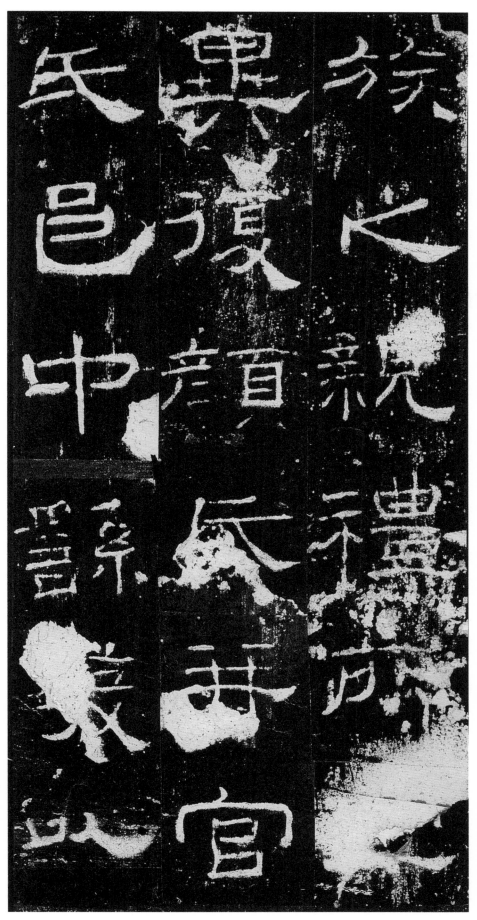

族之親禮所宜
異復顏氏並官
氏邑中絲發以

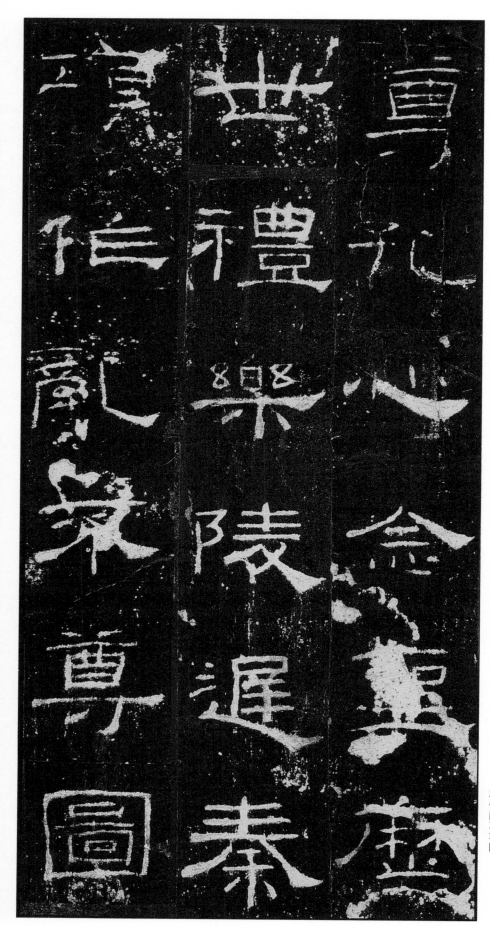

尊孔心念聖曆
世禮樂陵遲秦
項作亂不尊圖

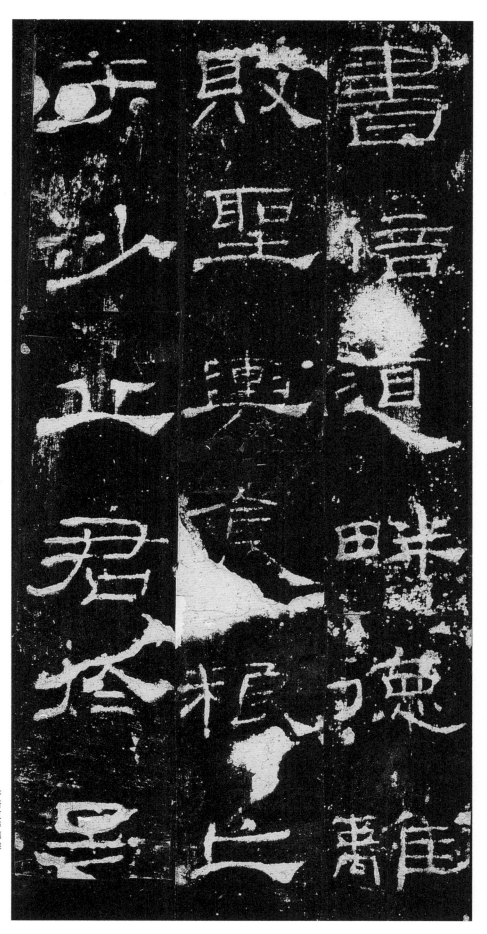

書倍道畔德離
敗聖輿食糧亡
於沙丘君於是

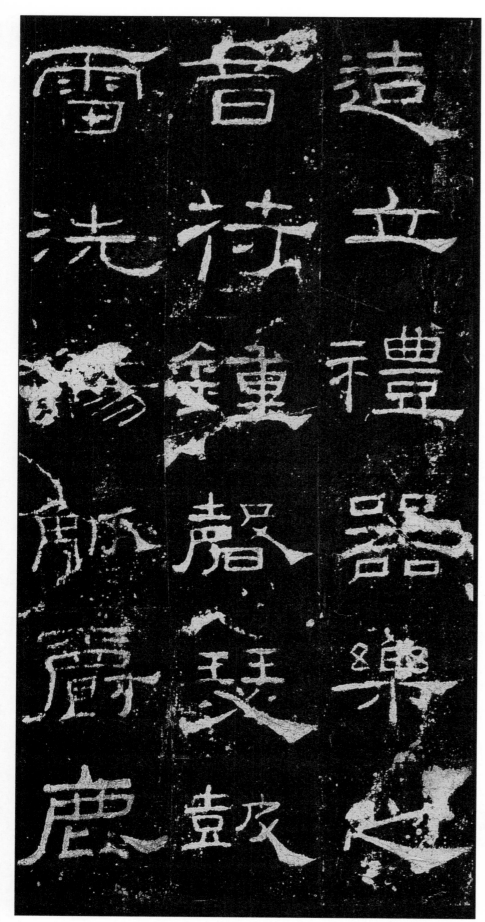

造立禮器樂之
音符鐘磬瑟鼓
雷洗觴觚爵鹿

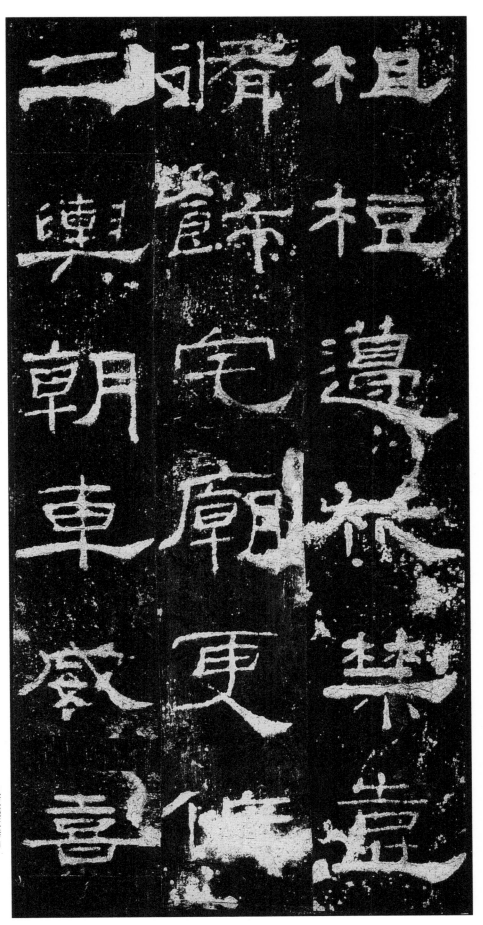

祖桓遷杙禁囗
修飾宅廟更作
二輿朝車威熹

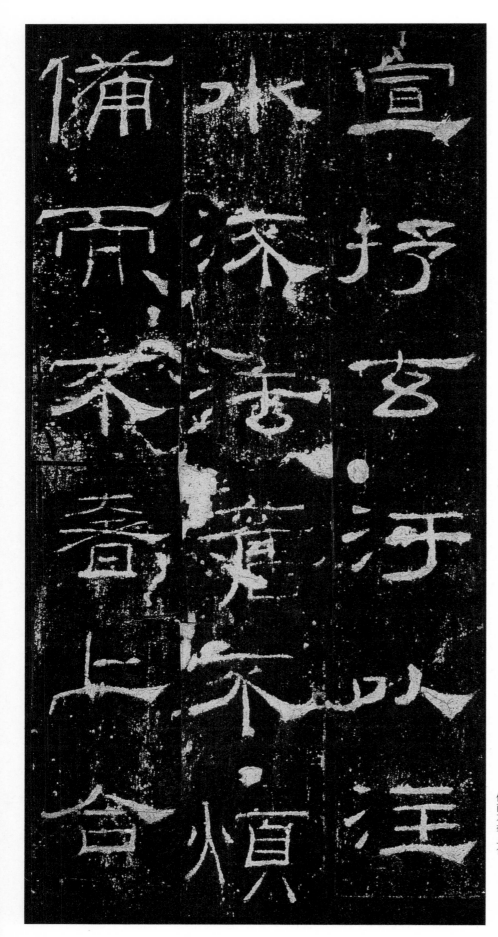

宣抒玄汙以注
水流法舊不煩
備而不奢上合

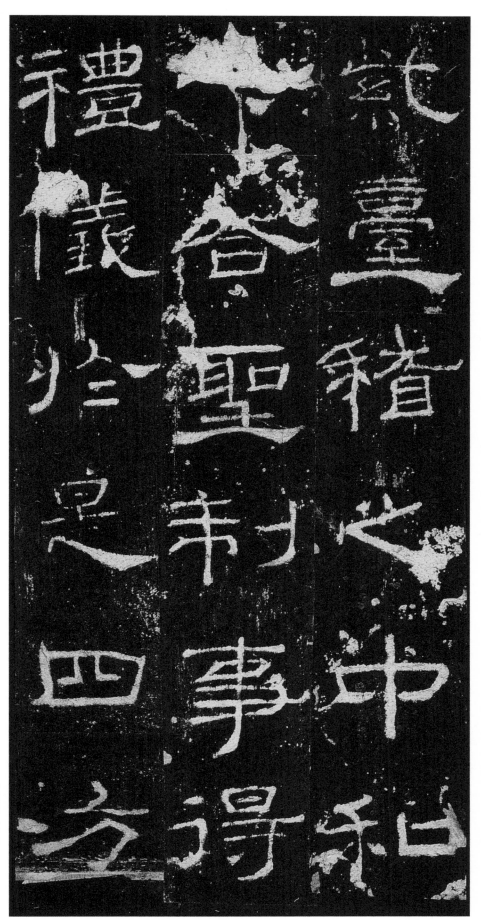

紫臺稽之中和
下合聖制事得
禮儀於是四方

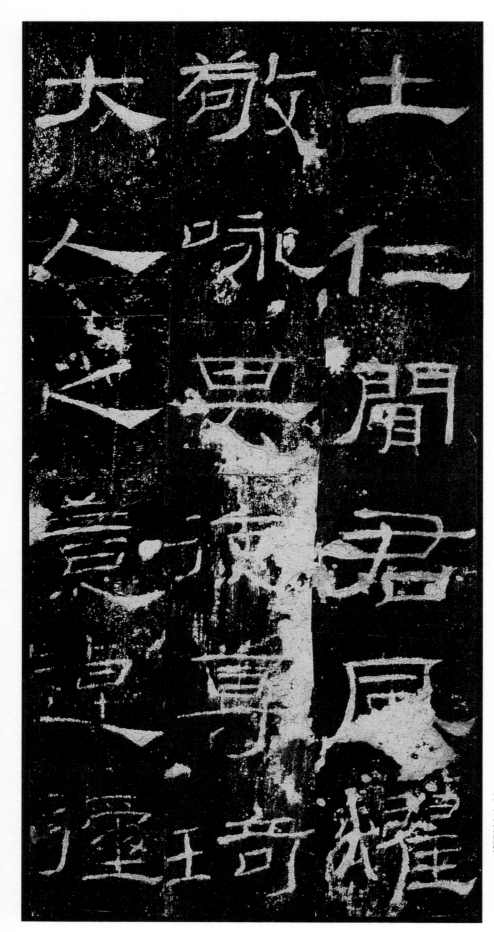

土仁閈君風燿
敬詠其德尊琦
大人之意逴彊

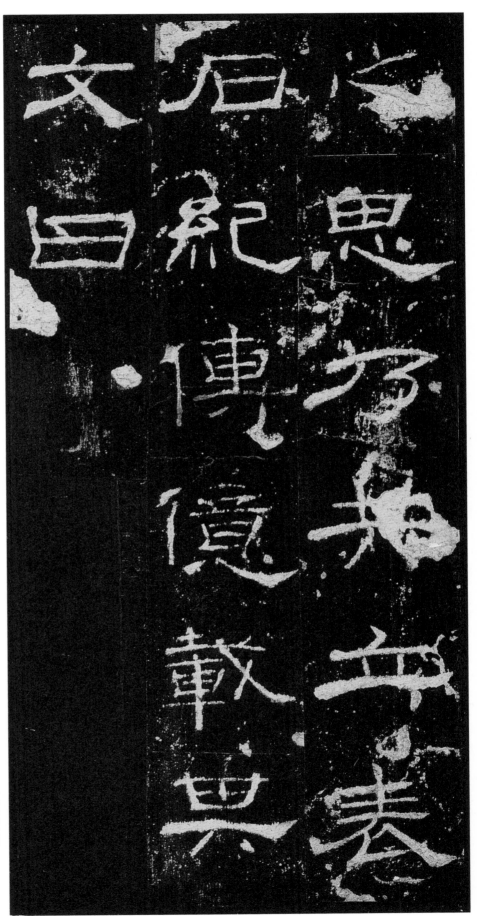

之思乃共立表
石紀傳億載其
文曰

89

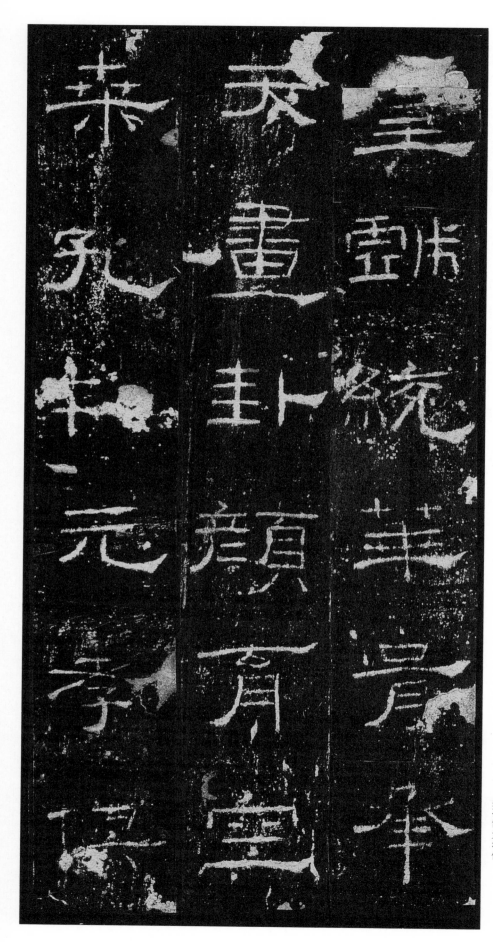

皇戲統華胥承
天畫卦顏育空
桑孔制元孝俱

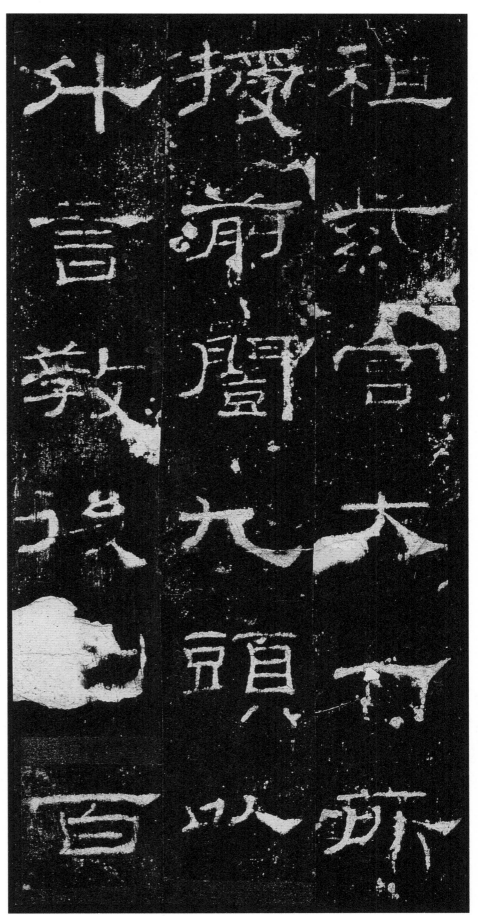

祖紫宮大一所
授前閣九頭以
升言教後制百

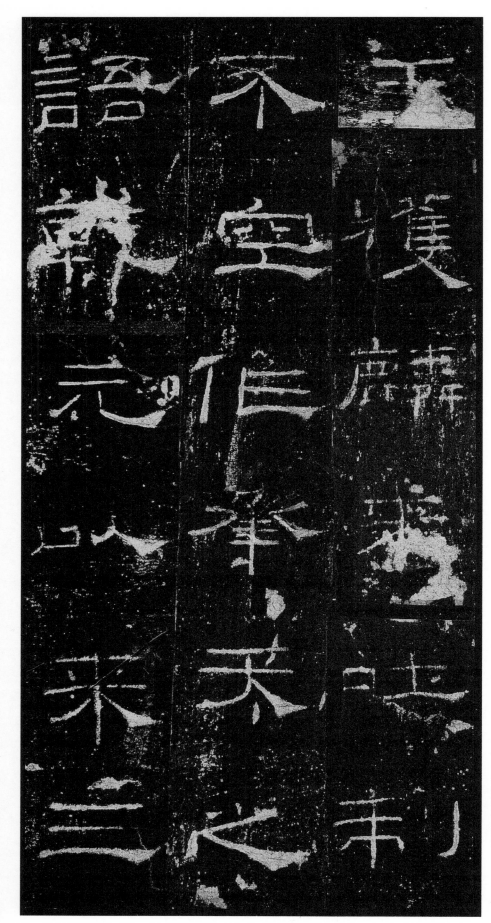

王獲麟來吐制
不空作承天之
語乾元以來三

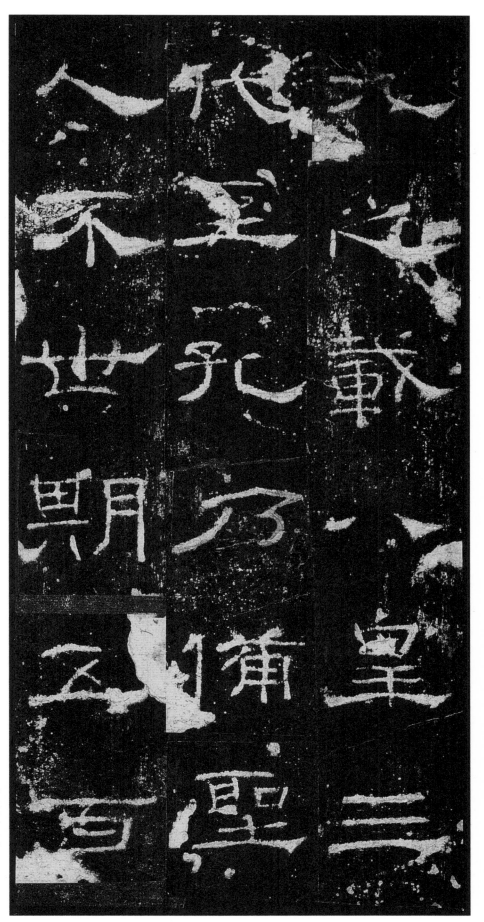

九之載八皇三
代至孔乃備聖
人不世期五百

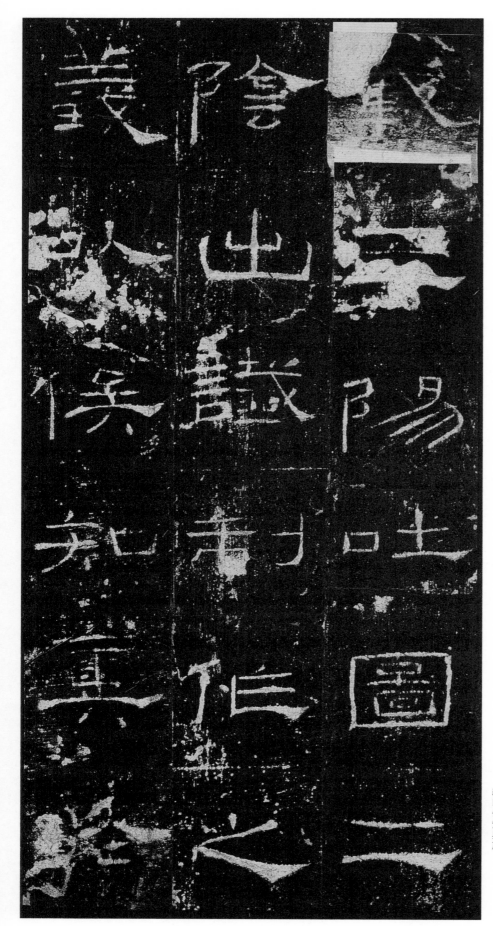

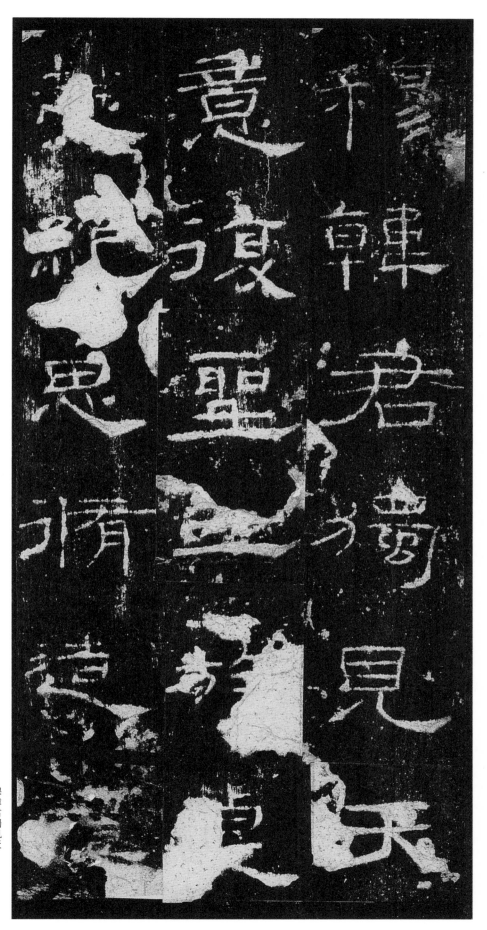

穆韓君獨見天
意復聖二族遠
越絕思修造禮

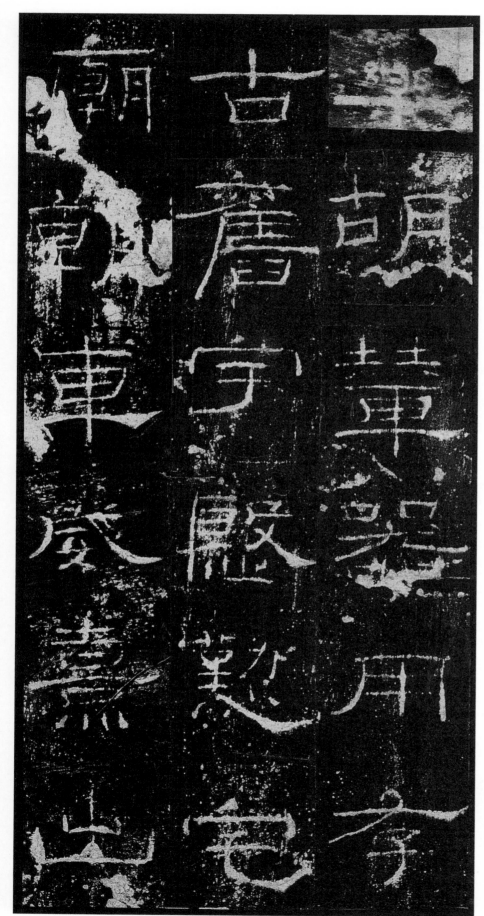

樂胡韸器用存
古舊字殷勤宅
廟朝車威熹出

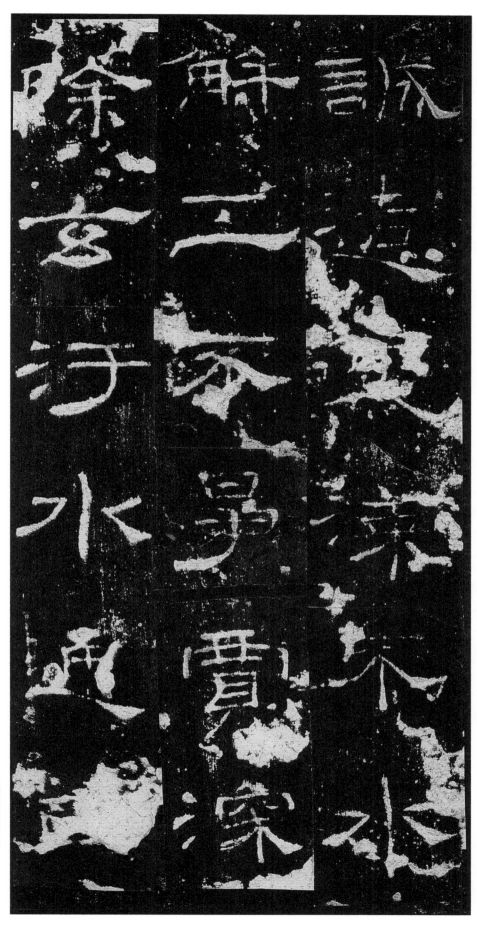

誠造口湅不水
解工不爭賈深
除玄汙水通四

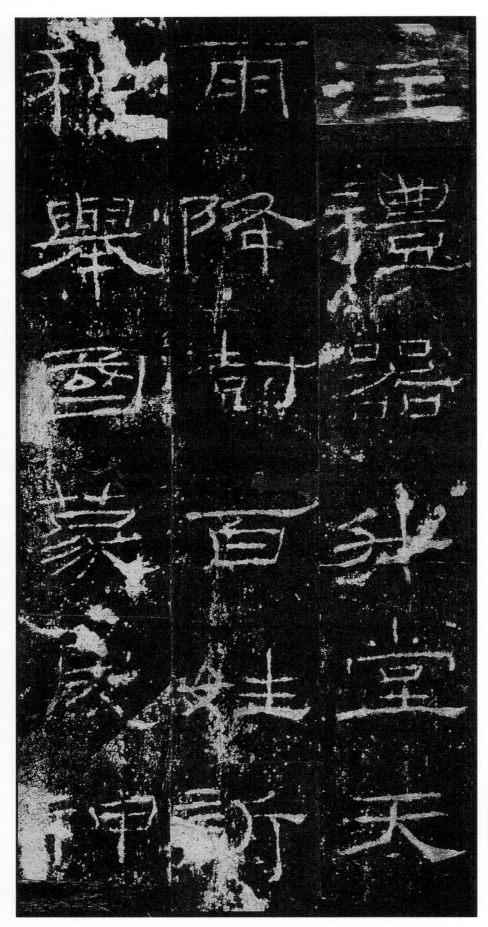

注禮器升堂天
雨降澍百姓訢
和舉國蒙慶神

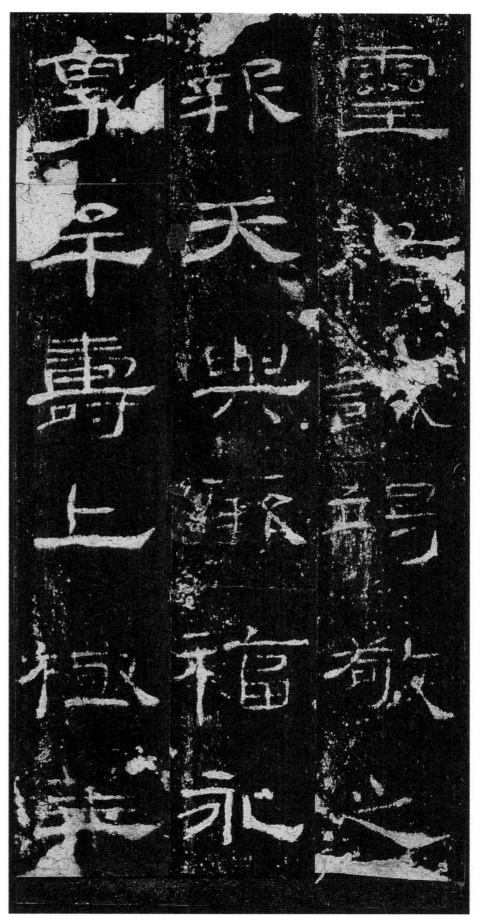

靈祐誠竭敬之
報天與厥福永
享牟壽上極華

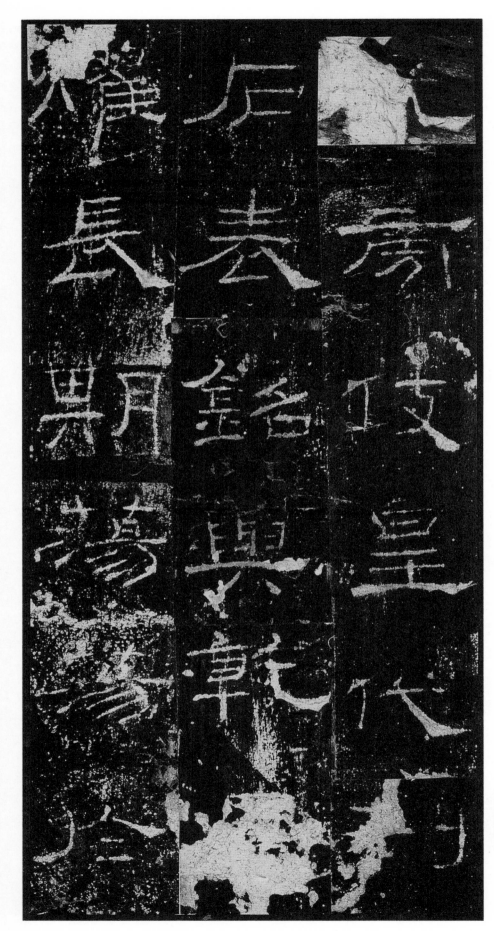

紫旁伎皇代刊
石表銘與乾運
燿長期蕩蕩於

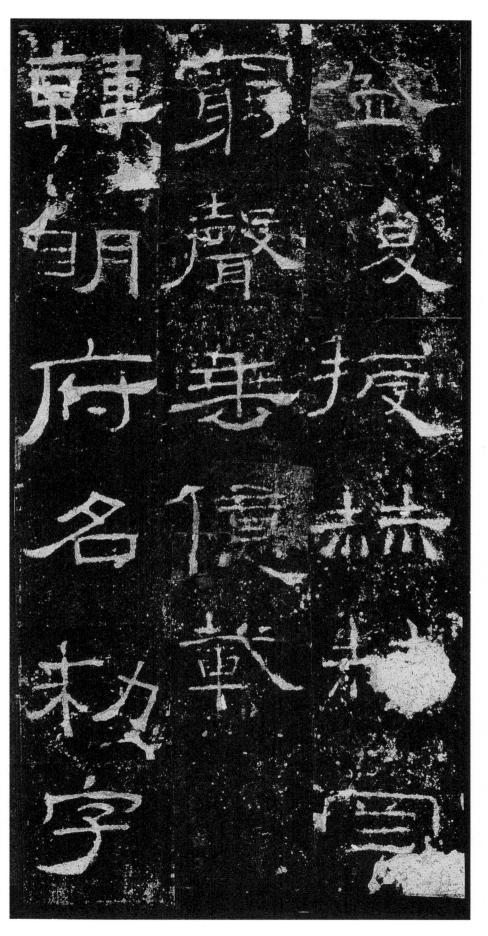

盛復授赫赫閎
窮聲垂億載
韓明府名敕字

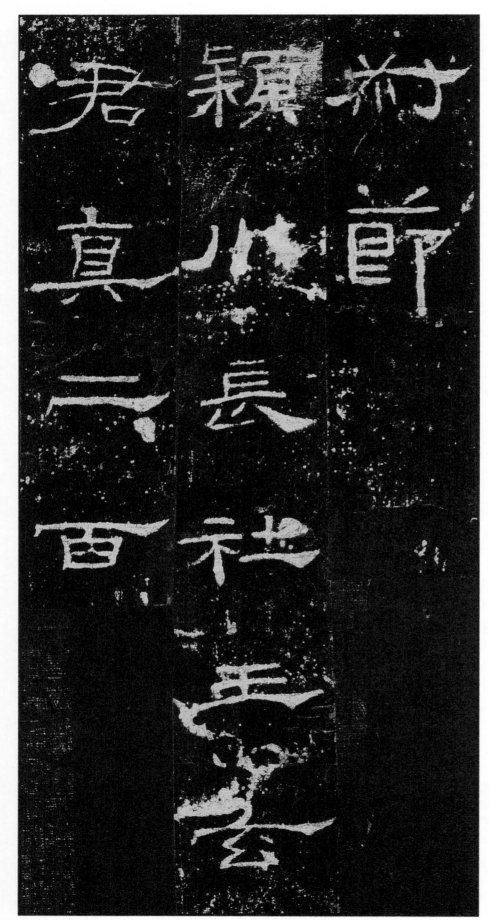

叔節
穎川長社王玄
君真二百

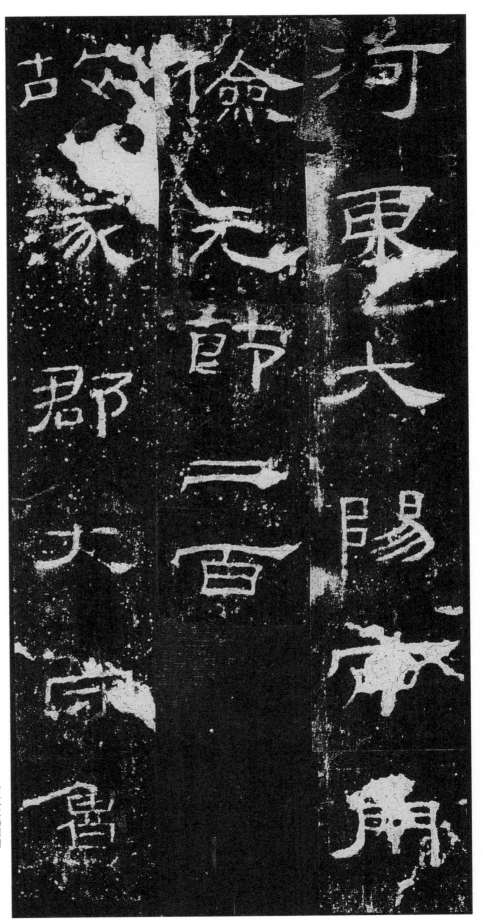

河東大陽西門
儉元節二百
故涿郡太守魯

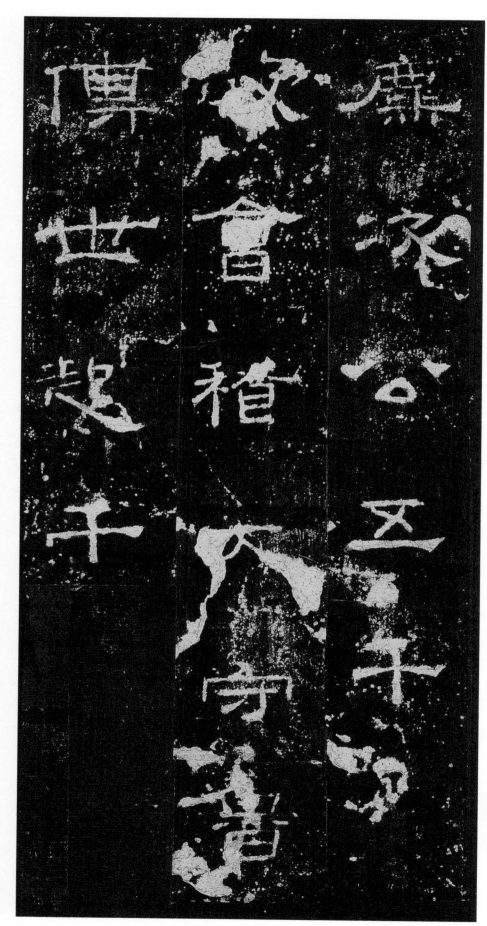

麛次公五千
故會稽太守魯
傅世起千

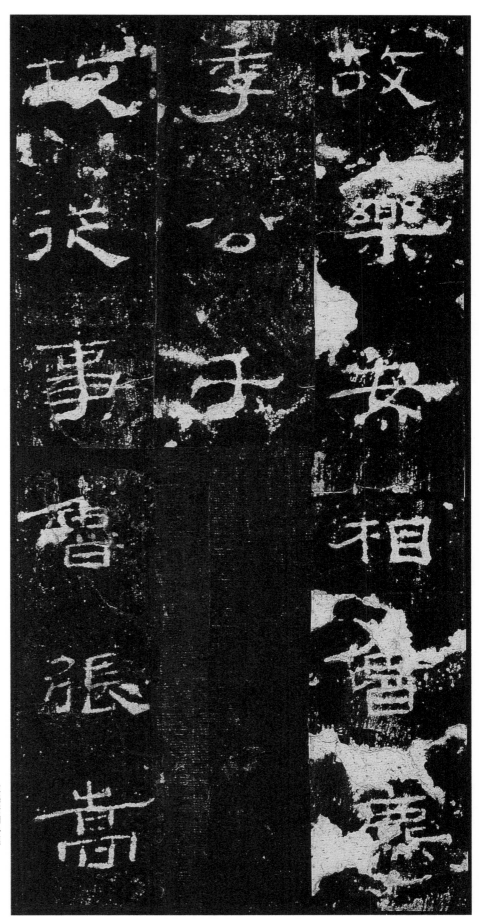

故樂安相魯麃
季公千
故從事魯張嵩

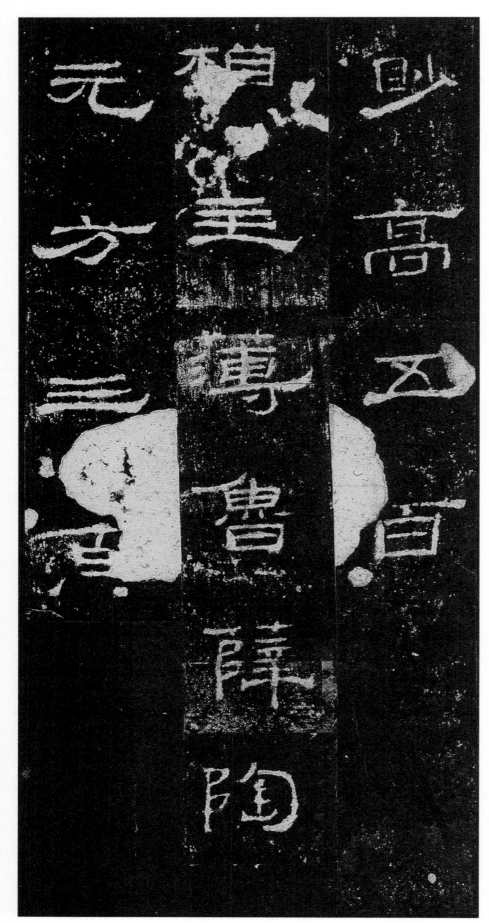

眇高五百
相主薄魯薛陶
元方三百

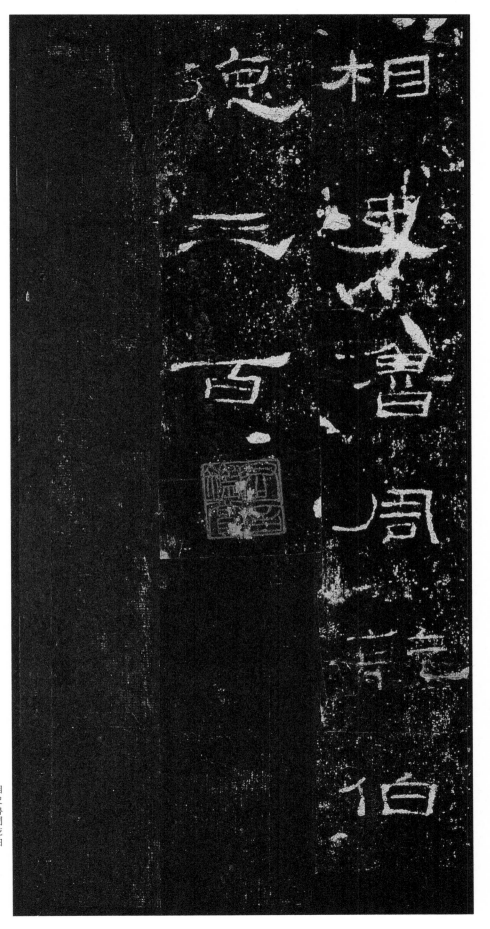

相史魯周乾伯
德三百

碑陰

原石共三列，此拓本多有錯簡。今按順序錄釋文如後：

上列

曲城侯王暠二百。逎西陽樂張普仲堅二百。河南成皋蘇漢明二百，其人處土。河南洛陽種亮奉高五百。故下邳令東平陸王襃文博千。趙國邯鄲宋瑱元二百。故潁州令文陽鮑宮元威千。河南洛陽李申伯百。平原濕陰馬王瑝元冀二百。彭城廣儼姜尋子長二百。河南原樂陵朱恭敬公二百。泰山鮑丹漢公二百。京兆劉安初二百。故薛令河內溫朱熊伯珍二百。下邳周宣光二百。故豫州從事蕃加進子高千。河間束州齊伯宣二百。陳國苦虞崇伯宗二百。

中列

潁川長社王季孟三百。汝南宋公國陳漢方二百。山陽南平陽陳漢甫二百。任城番君舉二百。任城王子松二百。任城謝伯威二百。任城高伯世二百。相主簿薛曹訪濟興三百。相中賊史薛虞韶興公二百。薛弓奉高二百。相史卞呂松口遠百。驪韋仲卿二百。處土魯劉靜子著千。故從事魯王陵少初二百。故督郵魯開輝景高二百。魯曹恒初孫二百。魯劉元達二百。

下列

故督郵魯輝彥臺二百。郎中魯孔宙季將千。御史魯孔翊元世千。大尉掾魯孔凱仲弟千。魯孔曜仲雅二百。魯孔儀甫二百。處土魯孔方廣率千。魯孔巡伯男二百。文陽蔣元道二百。魯孔憲仲則百。文陽王逸文豫二百。尚書侍郎魯孔彪元上三千。魯孔汎漢光二百。南陽宛張光仲孝二百。守廟百石魯孔恢聖文千。襃成侯魯孔建壽千。河南洛陽王敬子慎二百。故從事魯孔樹君德千。魯孔朝升高二百。魯石子重二百。行義掾魯弓如叔都二百。魯劉仲俊二百。北海劇袁隆展世百。魯夏侯廬頭二百。魯周房伯臺百。

碑右側

山陰瑕丘九百元台三百。齊國廣張建平二百，其人處土。上黨長子楊萬子三百。河南郾師胥鄰通國三百。處土魯孔徵子舉二百。魯劉聖長二百。河南洛陽左叔虞二百。河南平陰樊文高二百。東郡臨汾敬信子直千。河南洛陽左叔虞二百。泰山巨平韋仲元二百。東郡武陽董元厚二百。東郡武陽桓仲毅二百。泰山費淳于鄰季遺二百。故安德侯相彭城劉霈伯存五百。故平陵令魯廛恢元世五百。蕃王狼子二百。

碑左側

東海傅河東臨汾敬謙字季雅。時令漢中南鄭趙宣字子雅。故丞魏令河南京丁璿叔舉五百。左尉北海劇趙福字仁直五百。右尉九江浚遒唐安季興五百。司徒掾魯巢壽文後三百。河南郾師度徵漢賢二百。南陽平氏王自子尤二百。相守史薛王芳伯道三百。魯孔建壽二百。相行義史文陽公百輝世平百。魯傅兗子豫二百。任城亢父治真百。魯孫殷三百。魯孔昭叔祖百。亓盧城子二百。

禮器碑陰碑側

銅山張伯英題

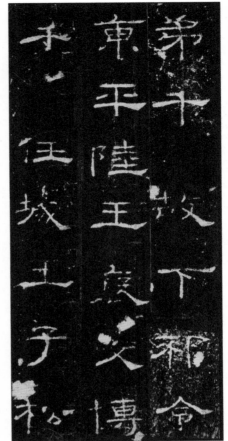

弟十牧下祠令　東平陸王庭丞父博　祀任城士子秘

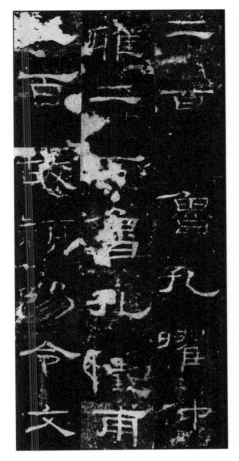

二官魯　雁二孔瞿中　二百魯孔陛甫　令文

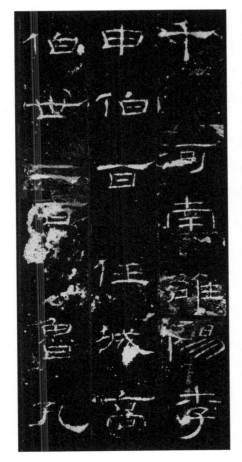

十　申伯　伯世　河南雒陽孝　百任城高　魯孔

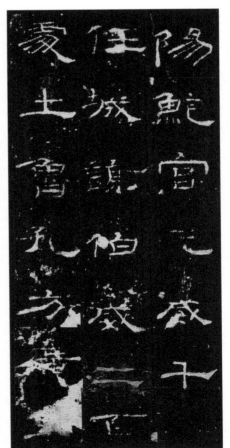

陽熊宙之盛十　任城謁伯袞　憂士魯孔方

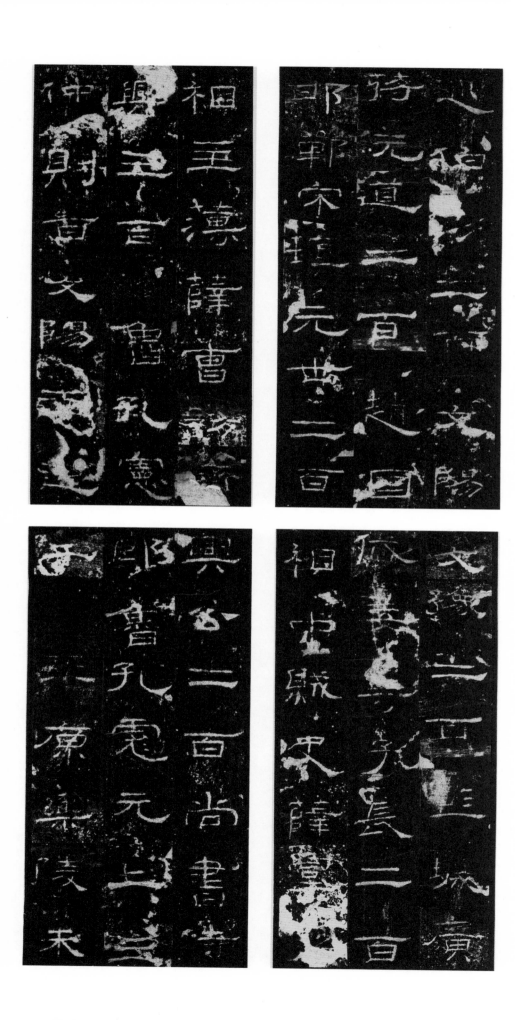

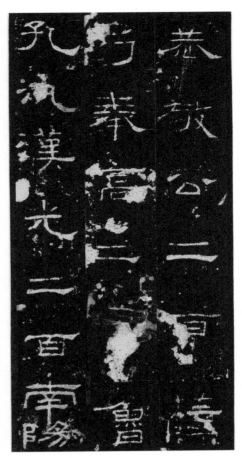
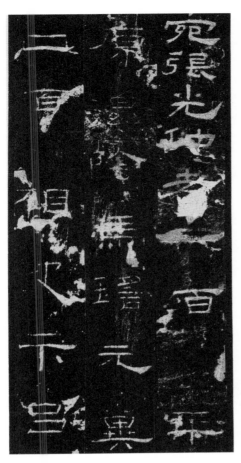
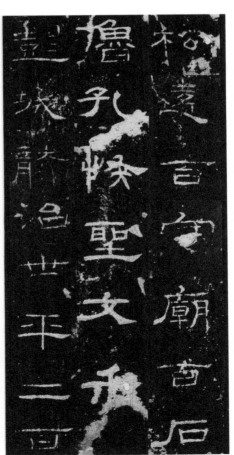
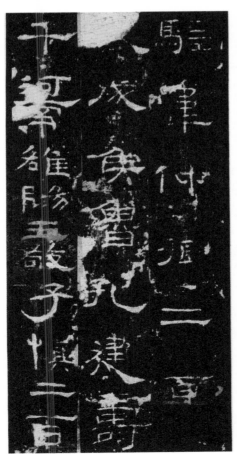

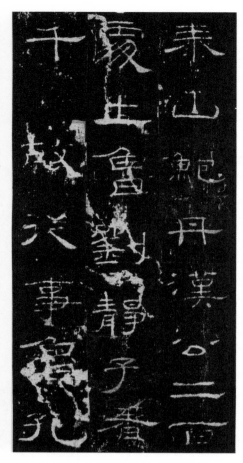

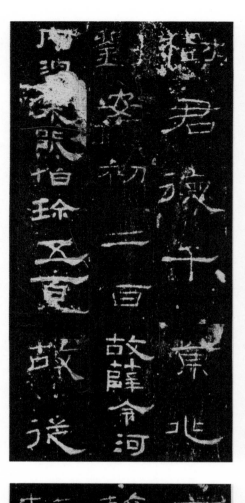

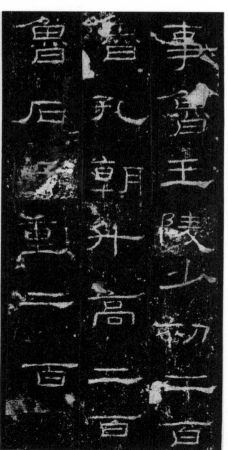

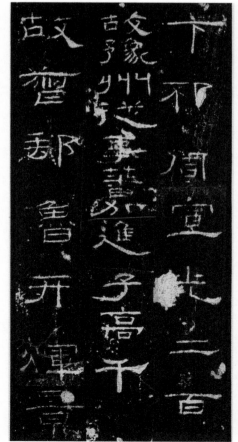

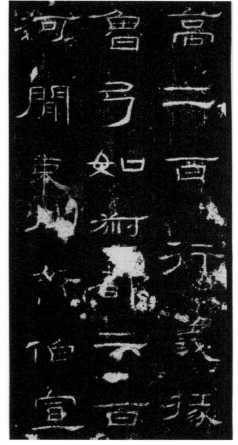
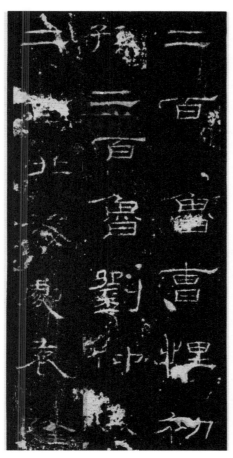
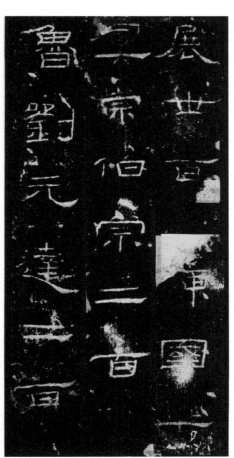
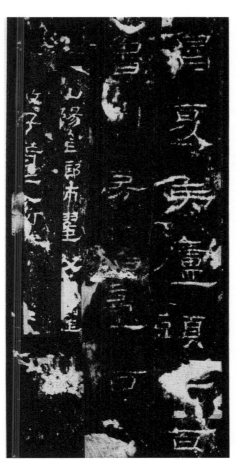

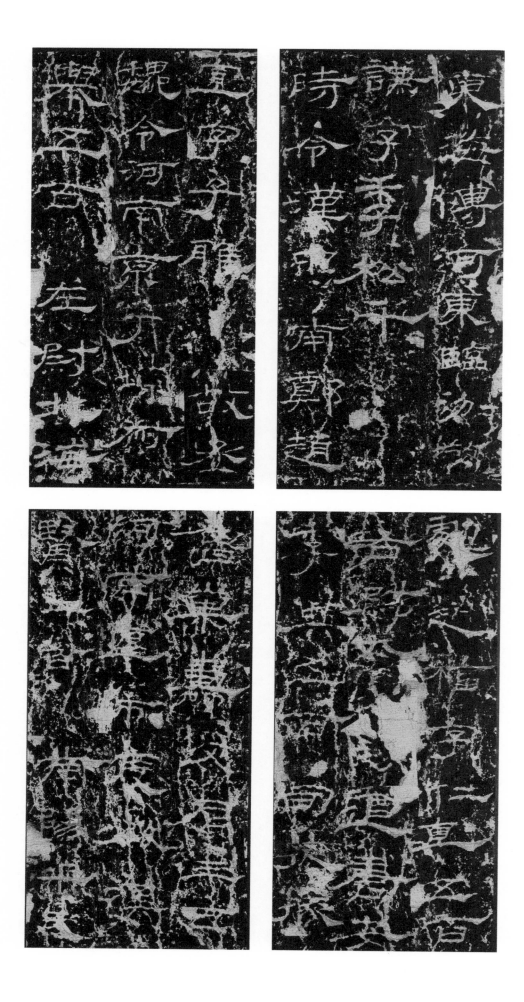

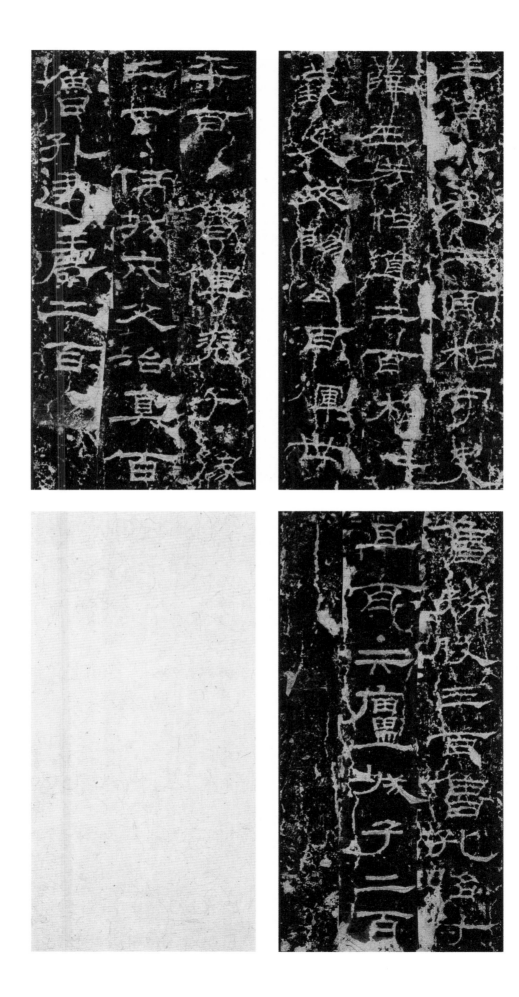

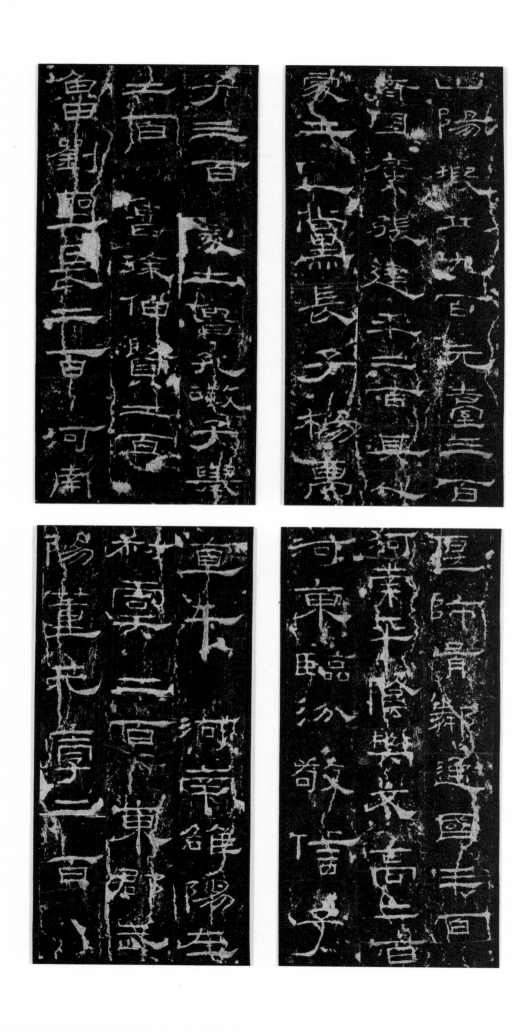

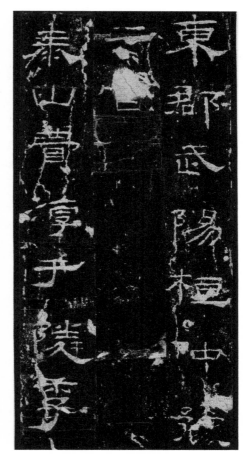

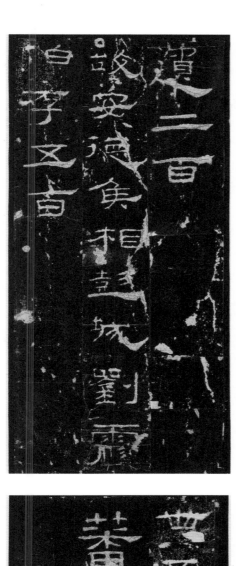

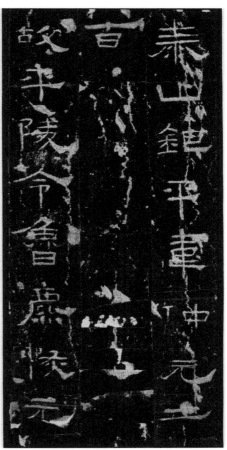

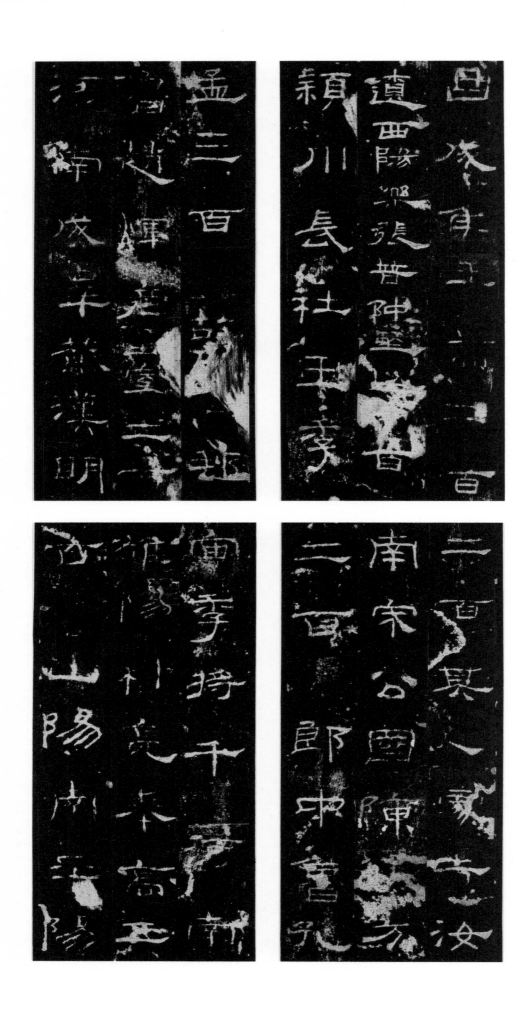

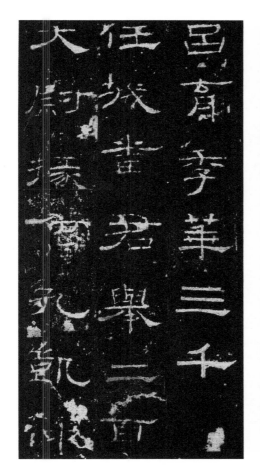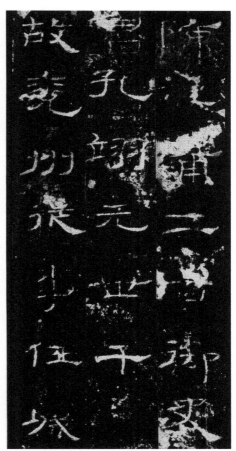

明拓 張猛龍碑

北魏

頁縱二十六‧六厘米 橫十四‧一厘米 三十五頁

Stele of Zhang Menglong
Inscribed in Northern Wei Dynasty
Rubbings of Ming Dynasty
Mounted album of 35 leaves
Each leaf: 26.6 × 14.1cm

挖鑲剪裱裝冊。寶熙題簽。

碑立於北魏正光三年（五二二）正月，今存山東曲阜孔廟。碑高二‧八米，寬一‧二三米。題額正書「魏魯郡太守張府君清頌之碑」。碑陽二十四行，行四十六字，碑陰刻字十二列，每列行數不等。

此拓本文字完整，碑文中「冬溫夏清」未泐，「蓋魏」二字間石花未泐連。為明代精拓本，比清拓本筆意飽滿，清朗遠甚。

鑒藏印記：「翼庵審定書畫記」等。

張猛龍是當地郡守，《魏書》無載。郡人立碑頌其「治民以禮，移風以樂」，「使學校克修比屋，清業農桑，勸課田織。」清代朱彝尊認為「張猛龍碑建自正光三年，其得列孔林者以當日有興起學校之功也。元魏之俗，事佛尤甚。斬山以為窟，範金以為像，九層之臺，萬金之液，竭民力事之。及其既成，靡不刊石勒銘以紀功德。」噫，猛龍「修聖人之學於舉世不為之時，使講習之音再聞於闕裏。」可傳也。」

《張猛龍碑》是魏碑書法代表作，整體方勁，章法天成。體勢縱出而左側，勁健雄俊。康有為以為「結構精絕，變化無端」，「為正體變態之宗」。楊守敬曰：「書法瀟灑古淡，奇正相生，六代所以高出唐人者以此。」啟功先生言：「龍門諸記，豪氣有餘，而未免於粗曠逼人；芒山諸志，精美不乏，而未免千篇一律。惟此碑骨格權奇，富於變化，今之形，古之韻，備於其間，非他刻所能比擬。」

明拓張猛龍碑　杏邨藏

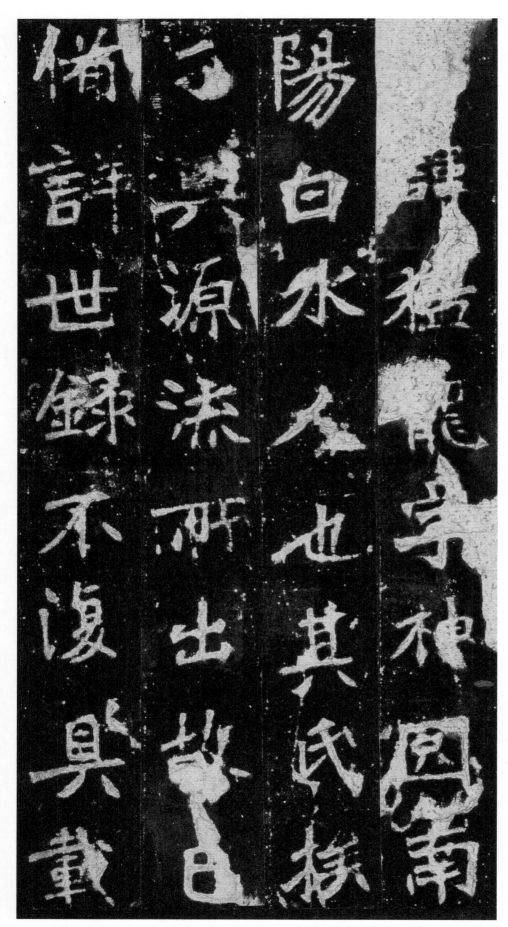

釋文：
□諱猛龍字神□南
陽白水人也其氏挨
分與源流所出故已
備詳世錄不復具載

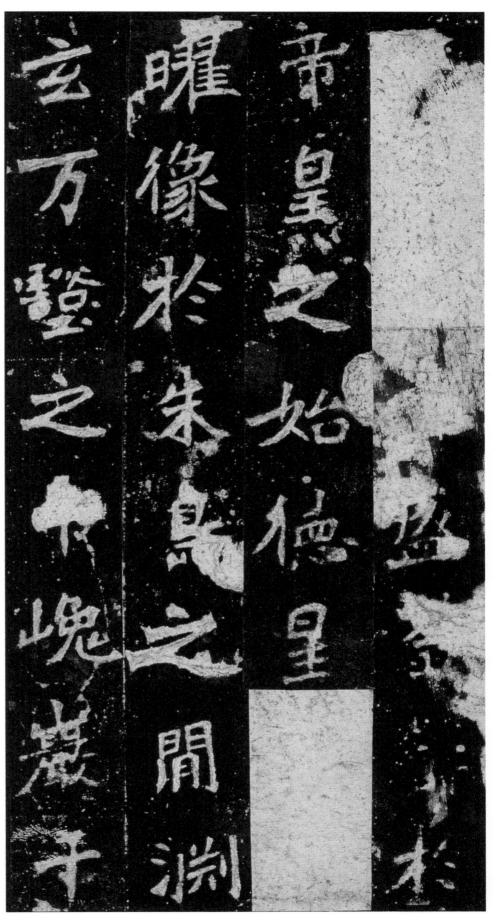

□□□□盛□□於
帝皇之始德星□□
曜像於朱鳥之間淵
玄萬墅之□巉岩千

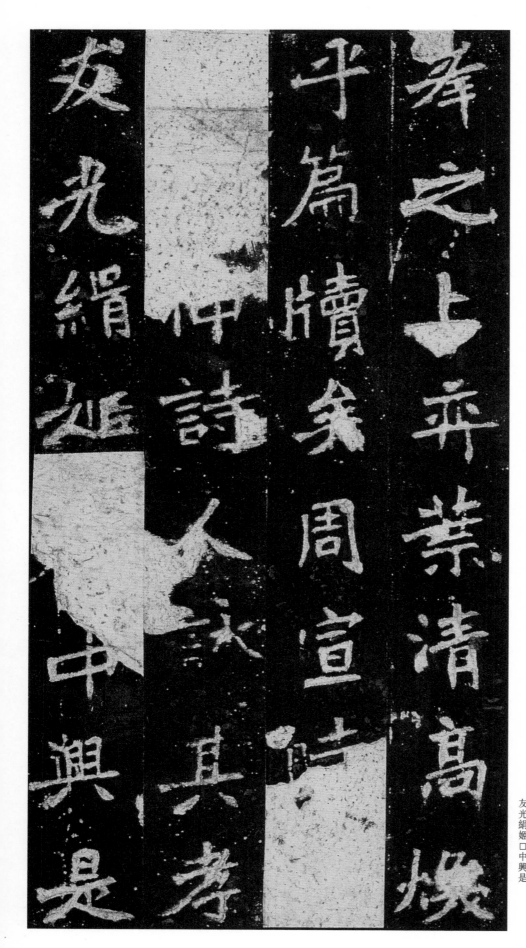

峰之上弈葉清高煥
平篇牘矣周宣時□
□□仲詩人詠其孝
友光絹姬□中興是

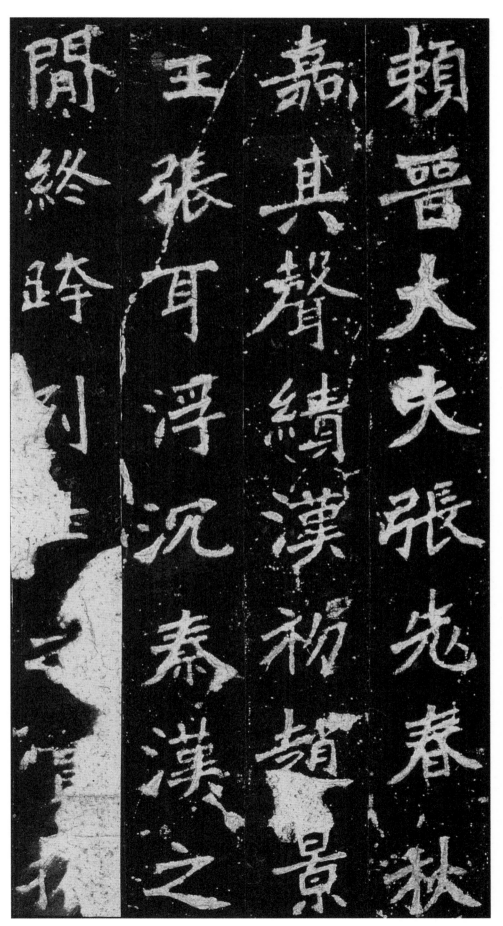

賴晉大夫張先春秋
嘉其聲績漢初趙景
王張耳浮沉秦漢之
間終跨列士之賞□

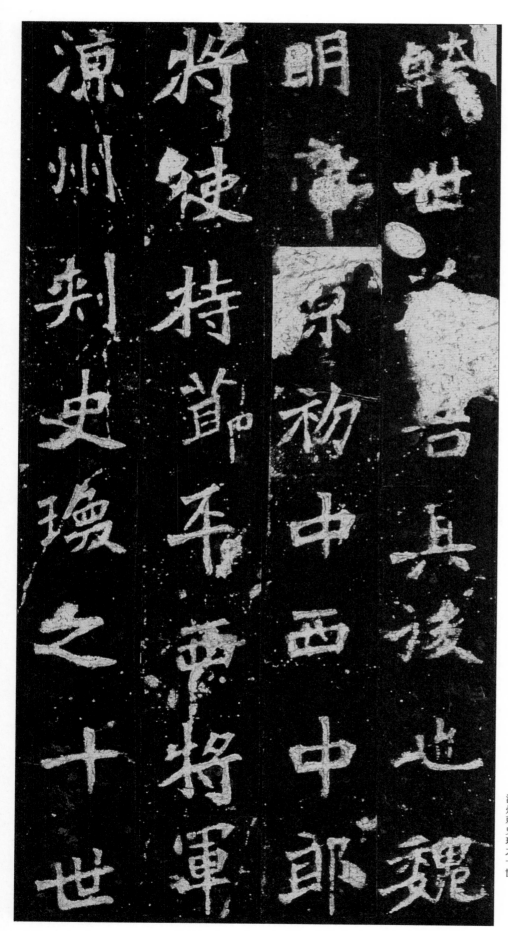

斡世□君其後也魏
明帝景初中西中郎
將使持節平西將軍
涼州刺史瓊之十世

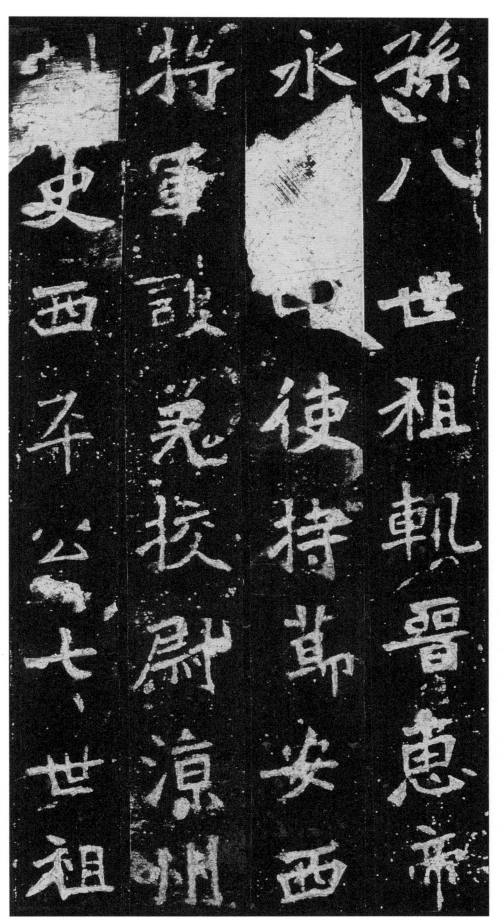

孫八世祖軹晉惠帝
永口中使持節安西
將軍護羌校尉涼州
刺史西平公七世祖

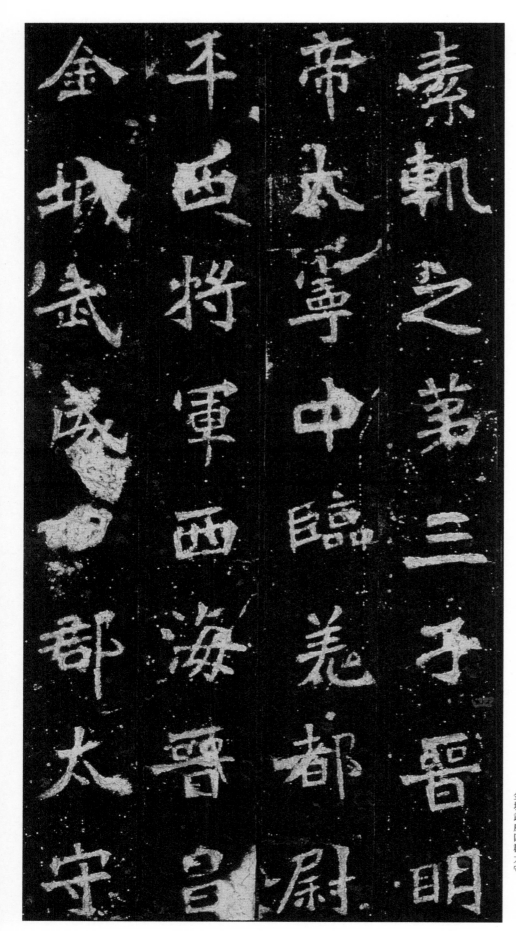

素軹之第三子晉明
帝大寧中臨羌都尉
平西將軍西海晉昌
金城武威四郡太守

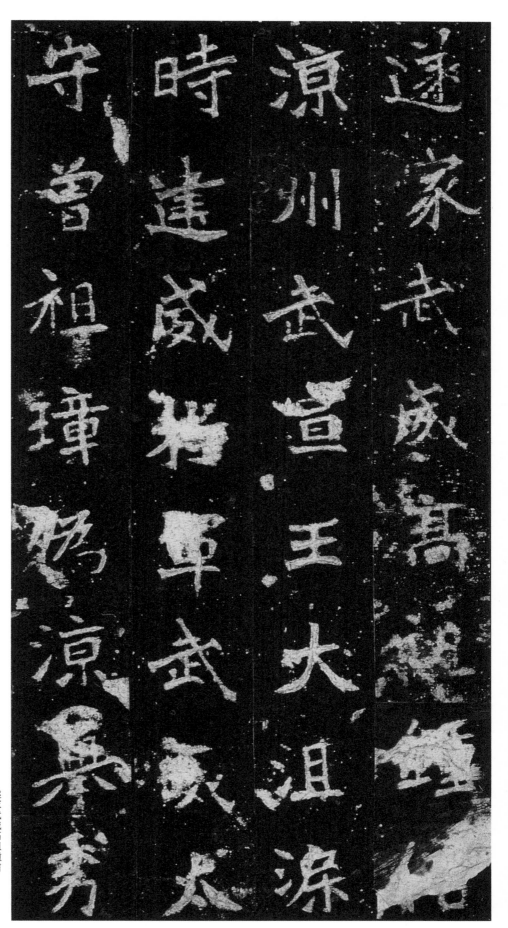

遂家武威高祖鍾信
涼州武宣王大沮渠
時建威將軍武威太
守曾祖璋僞涼舉秀

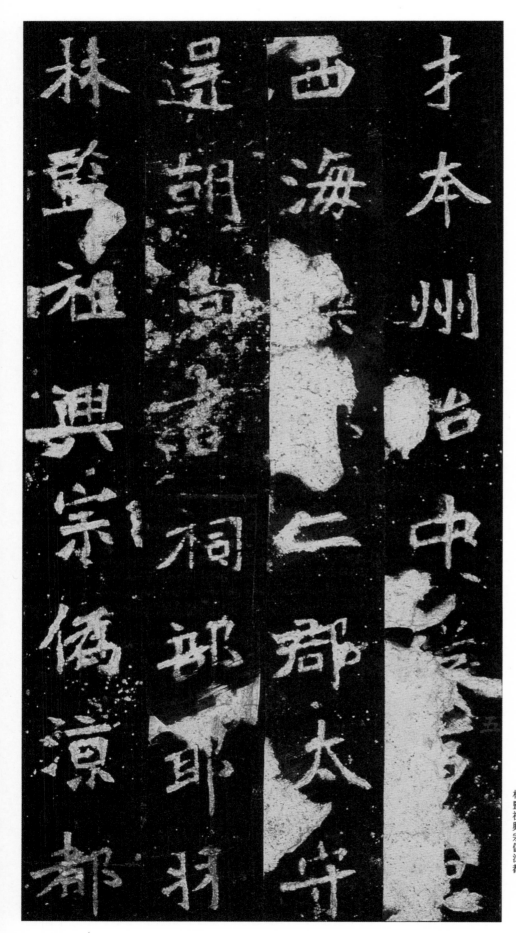

才夸州治中従□□
西海□□二郡太守
還朝尚書祠部郎羽
林監祖興宗偽涼都

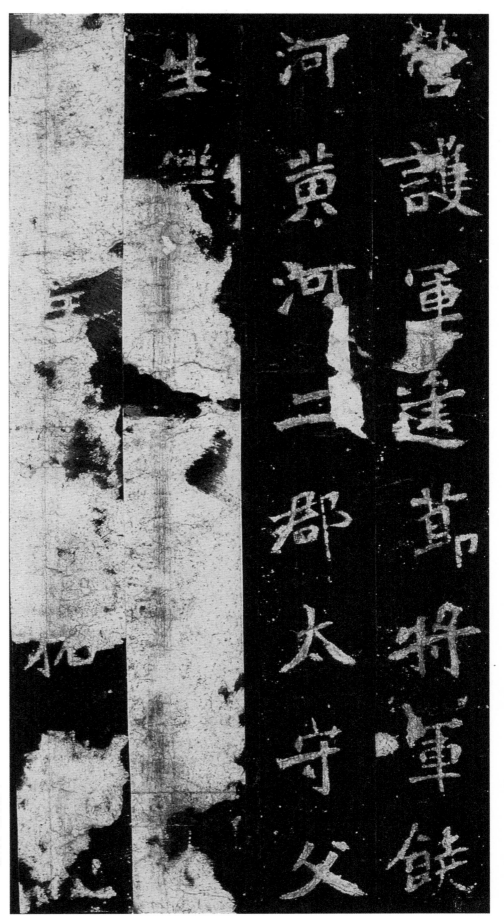

營護軍建節將軍饒
河黄河二郡太守父
生樂□□□□□□□
　　□□□□□□□
　　□□□□□□□
　　□□□□□□□
　　□□□□□□□

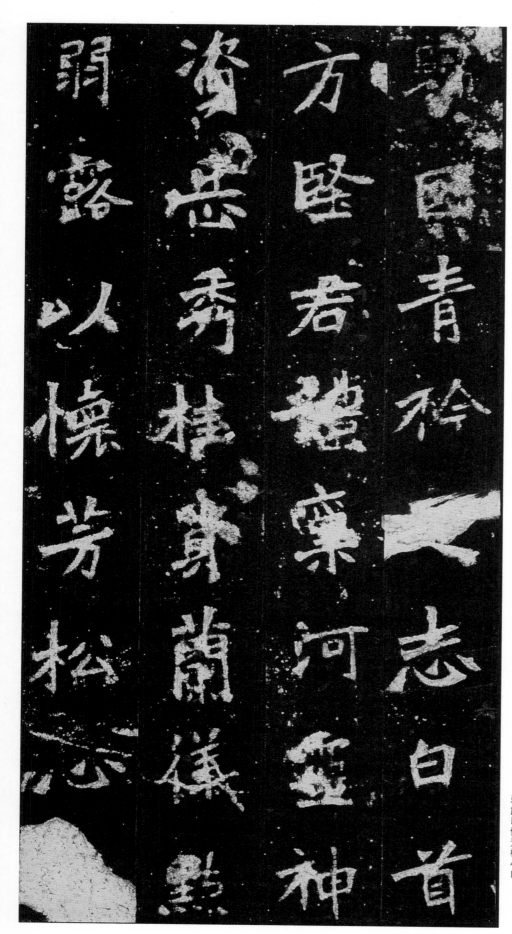

歸國青衿之志白首
方堅君體稟河靈神
資岳秀桂質蘭儀點
弱露以懷芳松心口

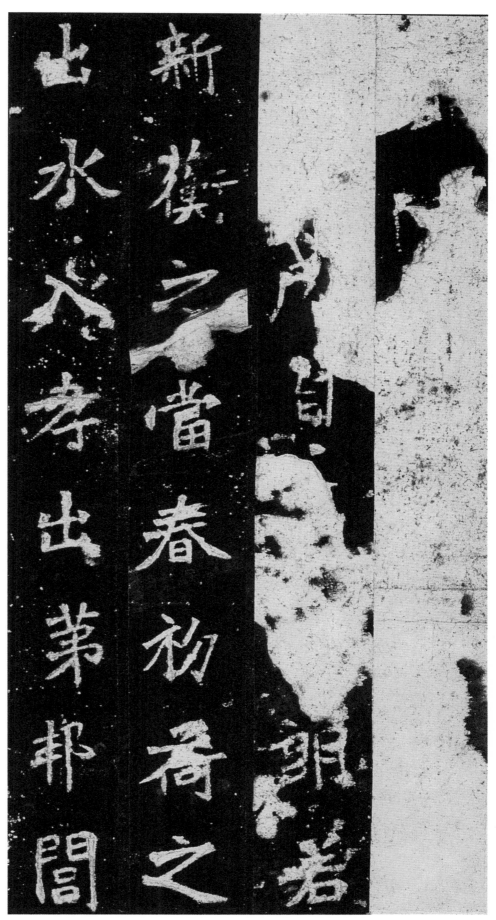

新蕖之當春初荷之
出水入孝出第邦閒

□□□□□□□□
□□□自□□□朗若

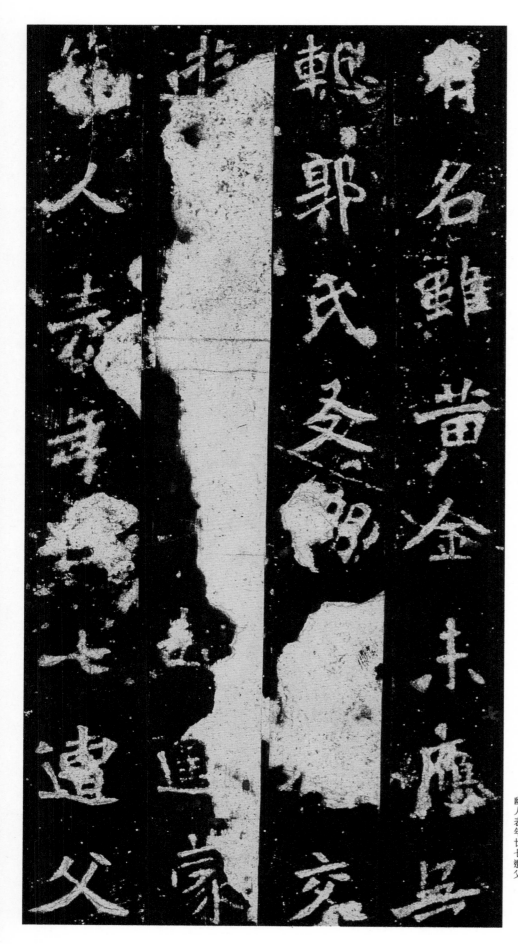

有名雖黃金未應無
漸郭氏友朋□□交
遊□□□□□蒙
幽人表年廿七遭父

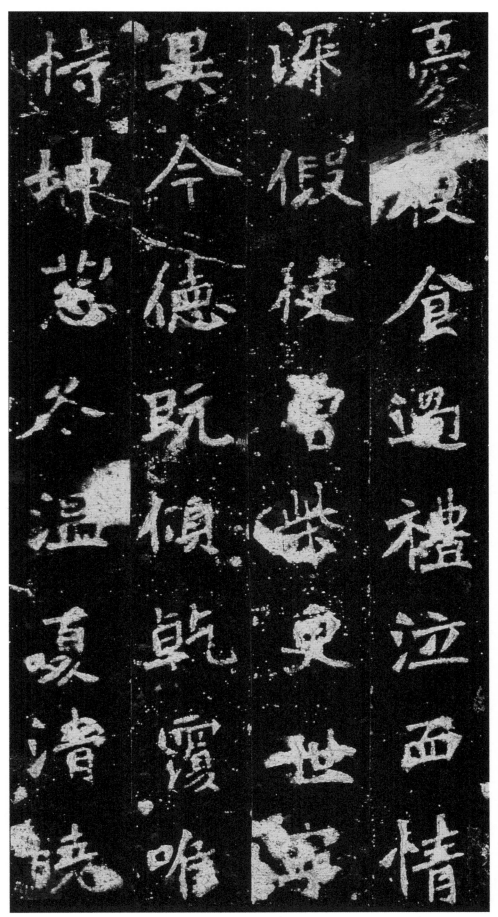

憂寢食過禮泣血情
深假使曾柴更世寧
異今德既傾乾覆唯
恃坤慈冬溫夏清曉

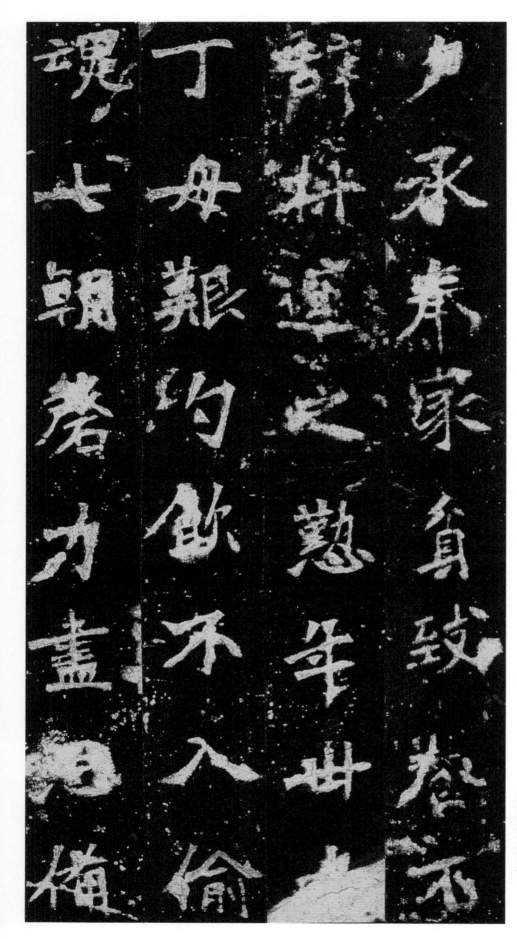

夕承奉家貧致養不
辭採口之勤年卅口
丁母艱勺飲不入偷
魂七朝磬力盡口備

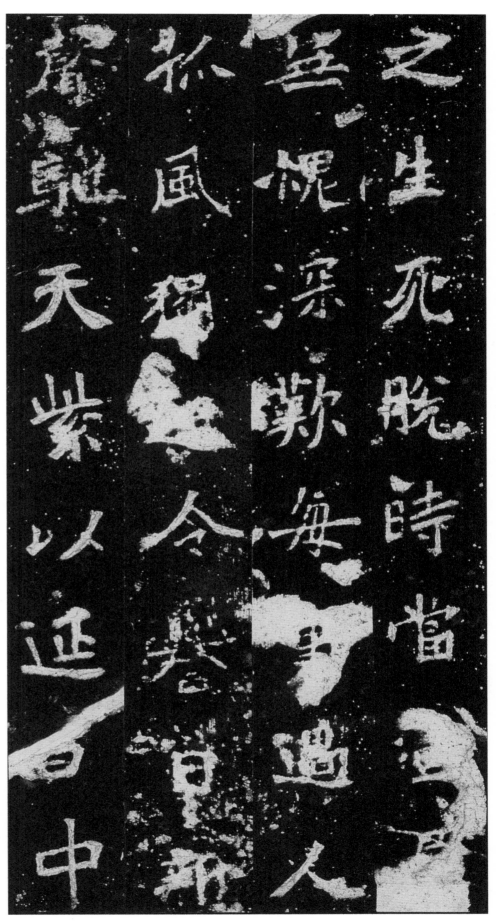

之生死脫時當宣尼
無愧深歎每口過人
孤風獨超令譽日新
聲馳天紫以延日中

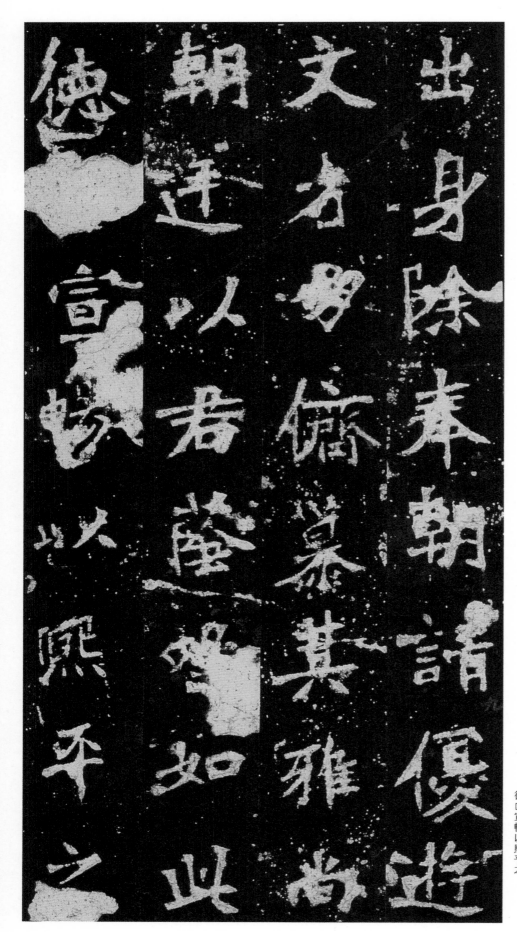

出身除奉朝請優遊
文才朋儕慕其雅尚
朝廷以君蔭口如此
德口宣暢以熙平之

138

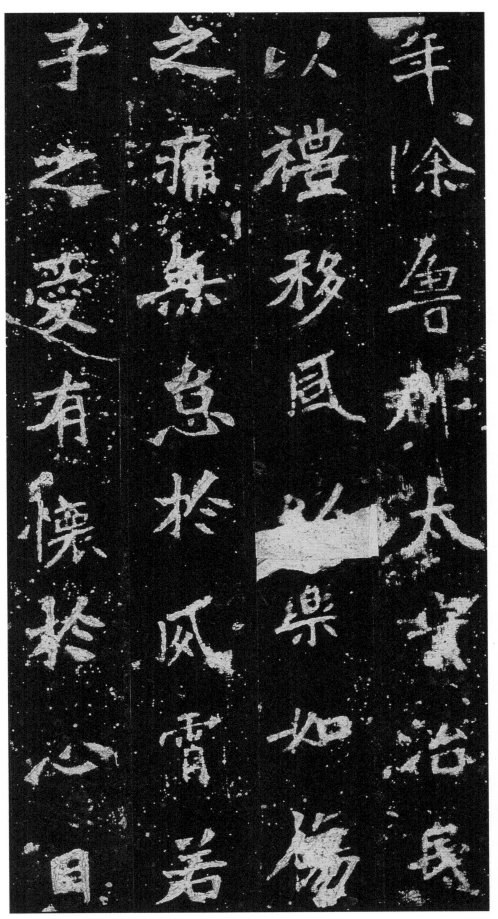

年除魯郡太守治民
以禮移風以樂如傷
之痛無怠於夙宵若
子之愛有懷於心目

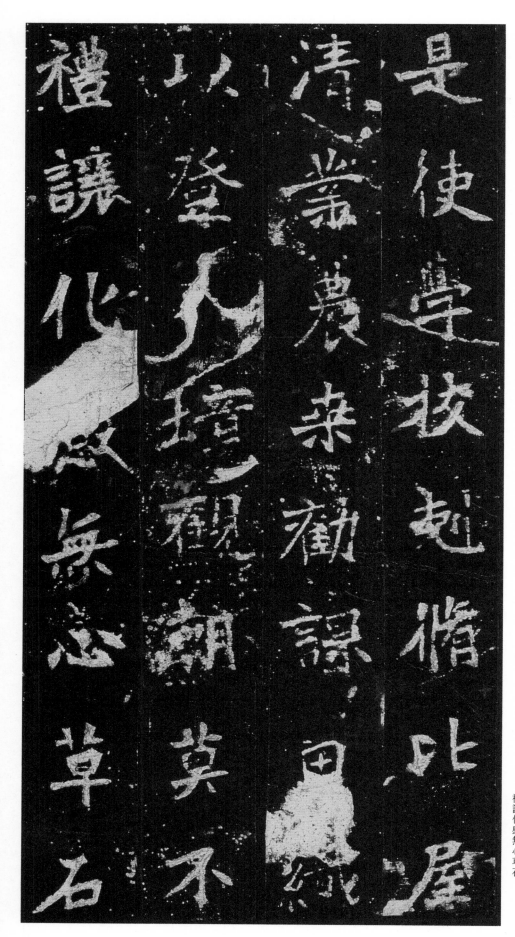

是使學校剋修比屋
清業農桑勸課田織
以登口境觀朝莫不
禮讓化感無心草石

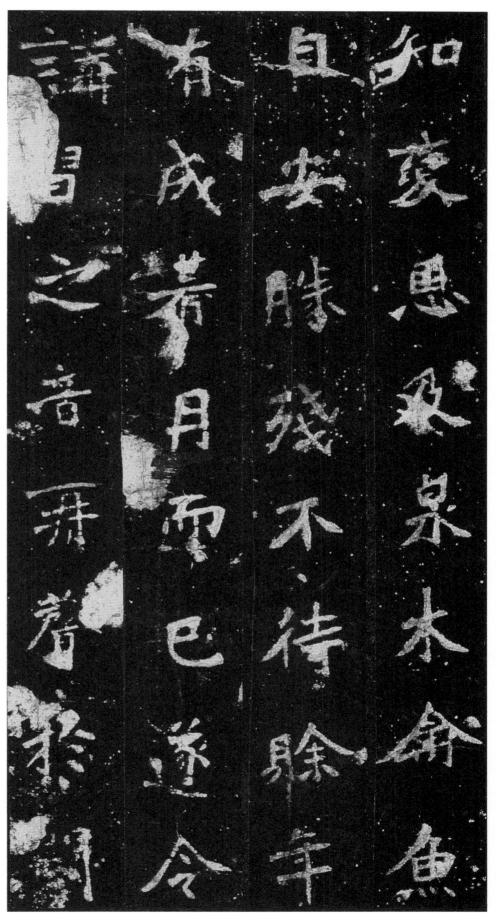

知變恩及泉木禽魚
自安勝殘不待睯年
有成期月而已遂令
講習之音再聲於闕

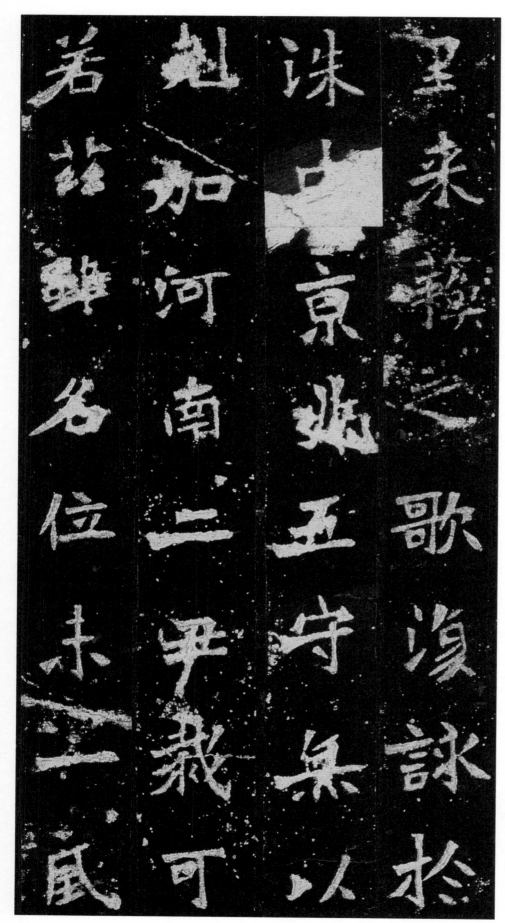

里來蘇之歌復詠於
洙口京兆五守無以
剋加河南二尹裁可
若茲雖名位未一風

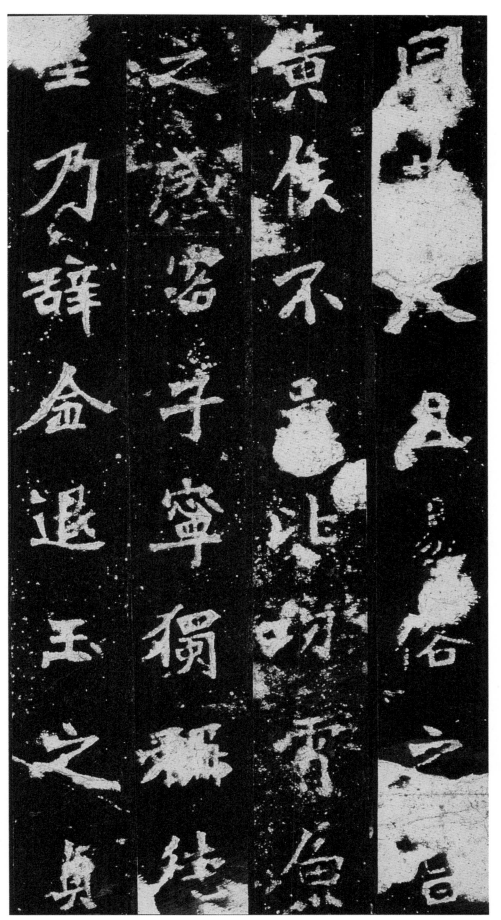

□□入且易俗之□
黃侯不足比功霄魚
之感密子寧獨稱德
□乃辭金退玉之貞

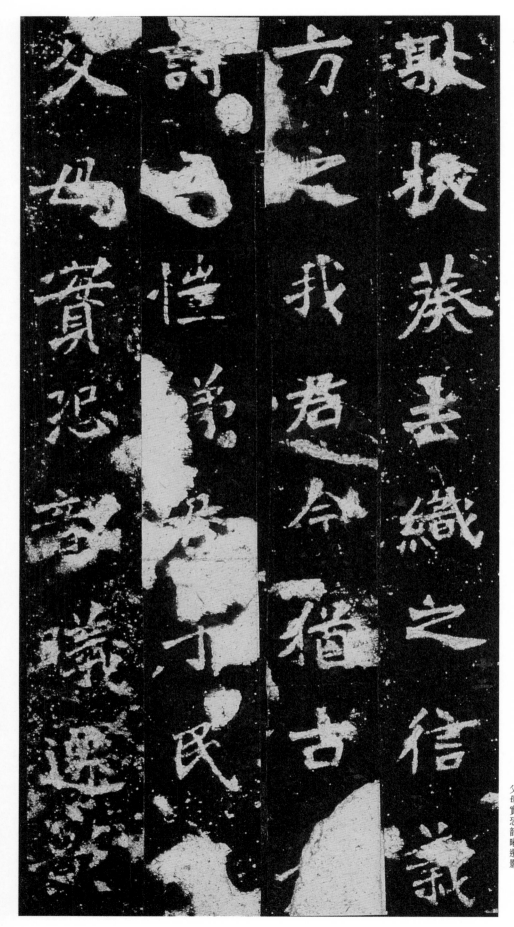

耿拔葵去織之信義
方之我君今猶古□
詩□愷悌君子民之
父母實恐韶曦遷影

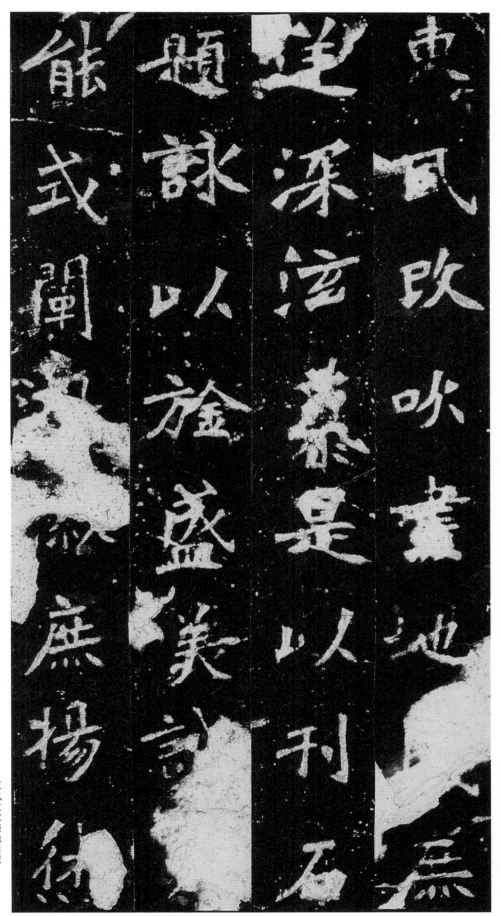

東風改吹盡地□庶
逆深泫慕是以刊石
題詠以旌盛美誠□
能式闡□□庶揚休

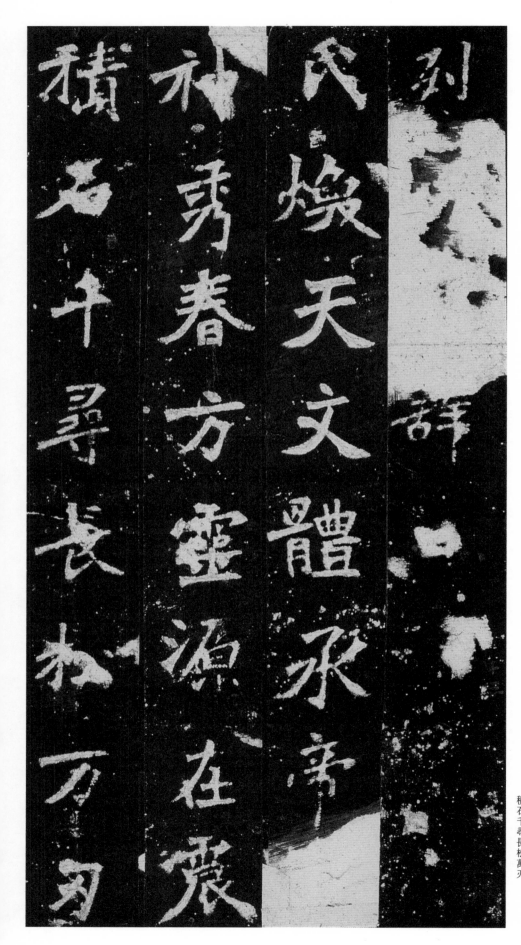

烈口口辭曰
氏煥天文體承帝口
神秀春方靈源在震
積石千尋長松萬仞

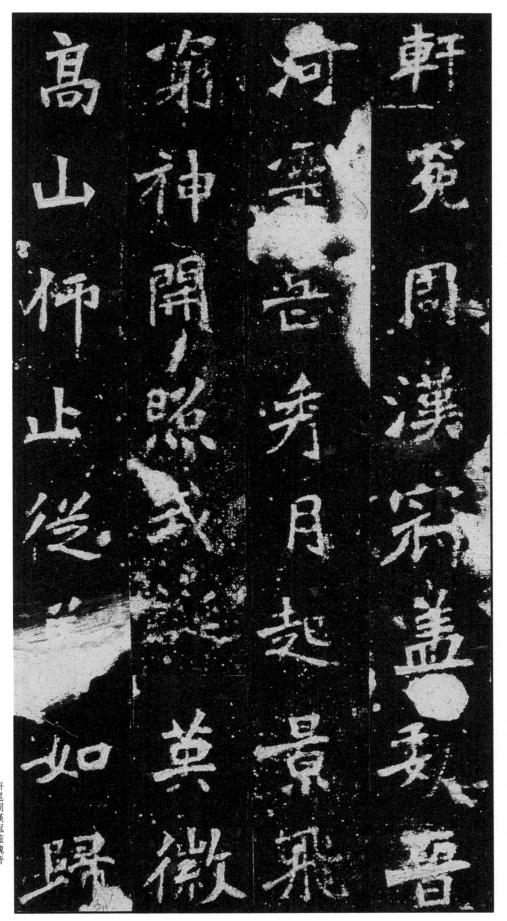

軒冕周漢冠蓋魏晉
河靈岳秀月起景飛
窮神開照式口英徽
高山仰止從善如歸

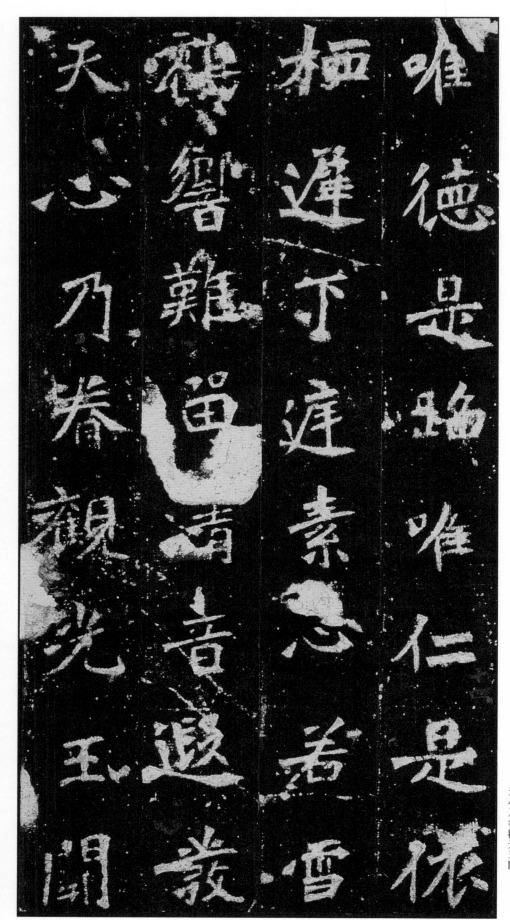

唯德是蹈唯仁是依
栖遲下庭素心若雪
鶴響難留清音遐發
天心乃眷觀光玉闕

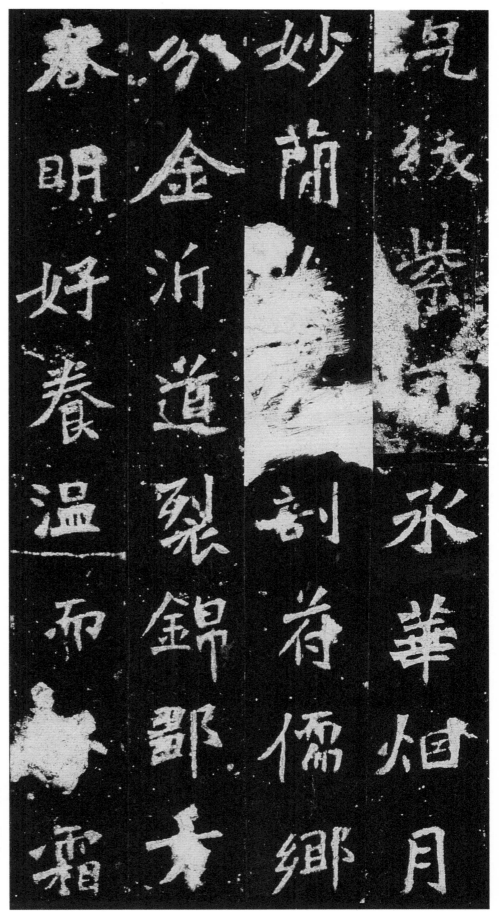

□紋紫□承華煙月
妙簡□□剖符儒鄉
分金沂道裂錦鄒方
春明好養溫而□霜

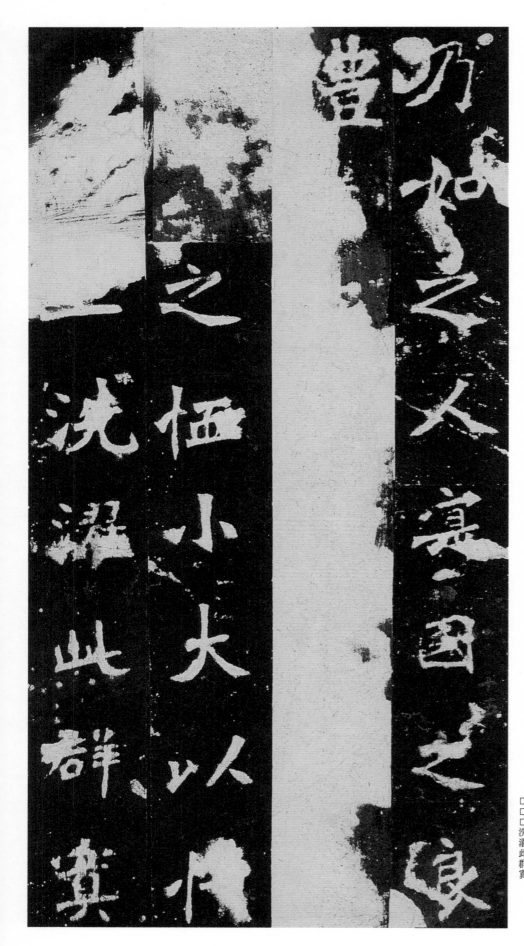

乃如之人實國之良
禮□□□□□□□□
□□之恤小大以情
□□□□洗濯此群實

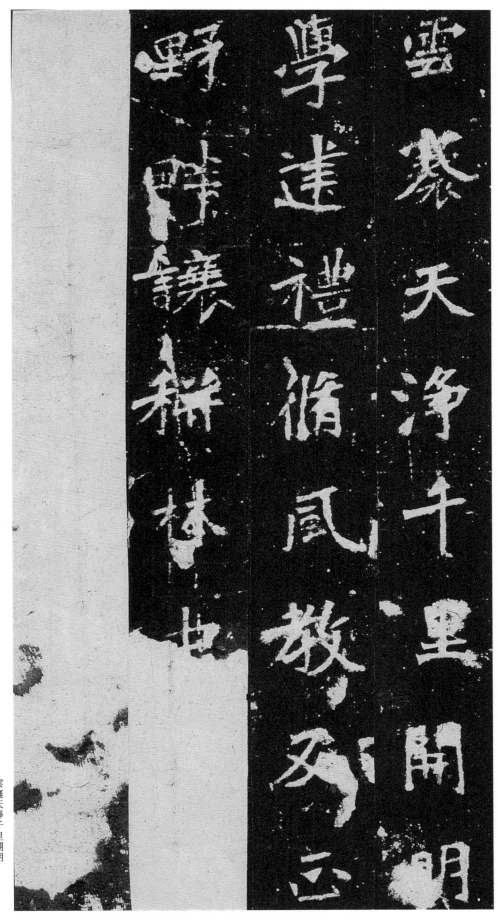

雲襄天淨千里開明
學建禮修風教反正
野畔讓耕林中□□
□□□□□□□□
□□□□□□□□

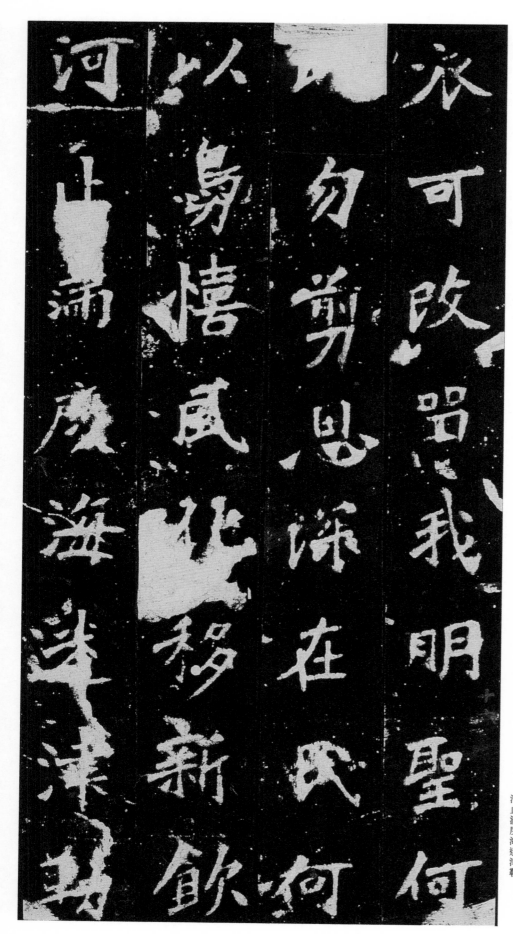

衣可改留我明聖何
口勿剪恩深在民何
以勞惸風化移新飲
河止滿度海迷津勒

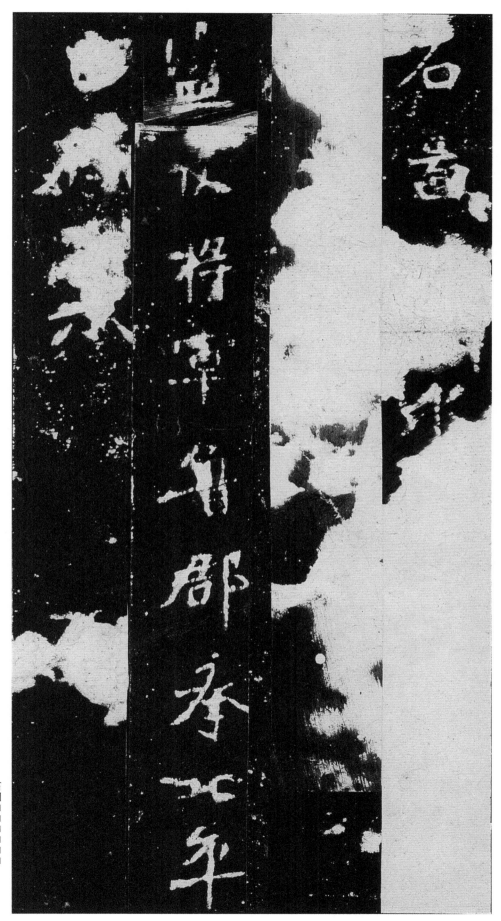

石圖□□□□□□□
盪寇將軍魯郡承北平
□□□

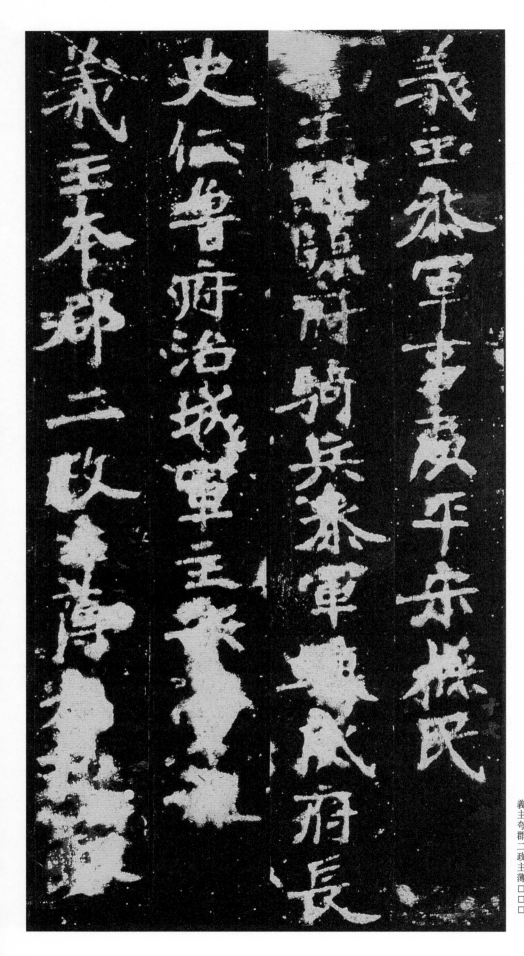

義主參軍事廣平宋撫民
義主驢驤府騎兵參軍驤威府長
史□魯府治城軍主□軍□
義主夸郡二政主薄□□□

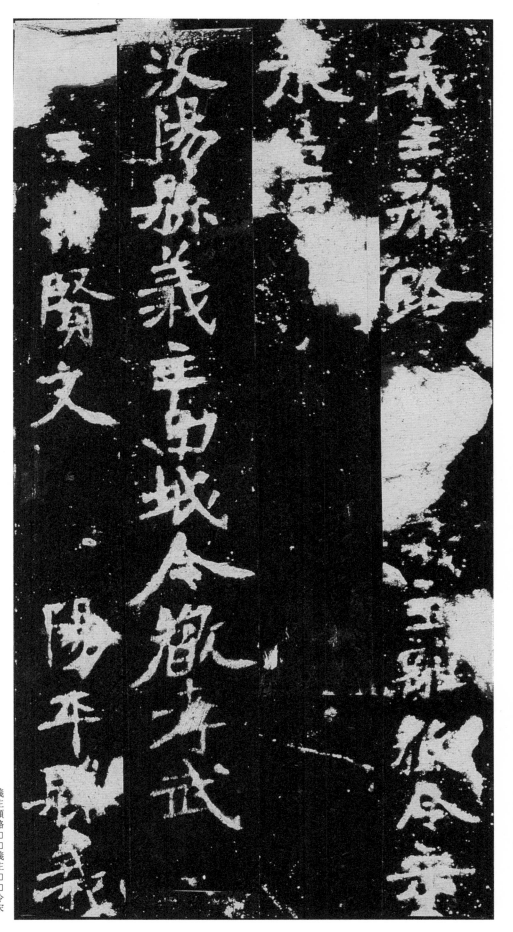

義主顏路□□義主□□令宋
承□
汶陽縣義主□城令嚴孝武
□主□賢文陽平縣義

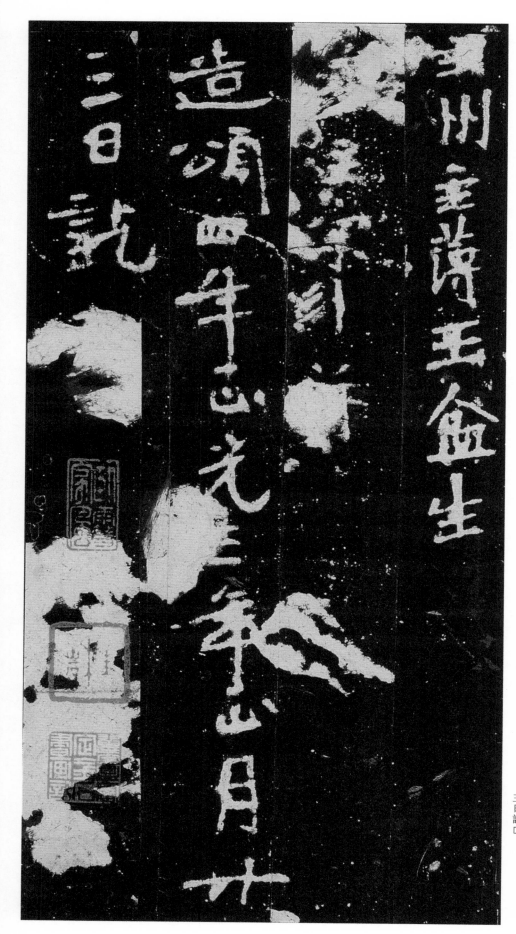

主州主簿王盆生
□□□□□
造頌四年正光三年正月廿
三日訖□

6

宋拓 瘞鶴銘

南朝梁

頁縱二十四·五厘米 橫十四·六厘米 十五頁

Inscription on cliff face stone of Yi He (burial of crane)
Made in Liang, Southern Dynasties
Rubbings of Song Dynasty
Mounted album of 15 leaves
Each leaf: 24.5 × 14.6cm

白綾鑲邊剪條裱裝成冊，為潘寧舊藏宋拓本。所拓為第四石，共三十字（有一字幾泐盡）。王文治、潘寧、費叔釗、鐵保等題跋。

《瘞鶴銘》為摩崖刻石，在丹徒（今江蘇鎮江）焦山西麓崖石上。據宋代黃長睿考證，刻於梁天監十三年（五一四）。正書，十二行，行二十三或二十五字不等。北宋時石崩墜入江中，碎為五塊。春夏水漲石沒不可拓，秋冬水枯時方可拓取。清康熙五十二年（一七一三），蘇州守陳鵬年募工撈出五石，移置焦山西南觀音庵，拼合為一，時存九十餘字，現在焦山寶墨軒。因刻石先後變遷，其拓本便有出水前拓和出水後拓之別。石在水中，捶拓艱難，拓工只拓容易拓的部分，不求字全，所以出水前拓時間雖早但得字反比出水後拓為少。

《瘞鶴銘》未刻書者姓名，宋代黃庭堅以為王羲之書，歐陽修《集古錄》以為華陽真逸撰刻，黃長睿以為陶弘景書，眾說不一，但皆為推測。對其書法藝術的讚譽則歷久不衰，稱為派兼南北的傑作。因書鐫岩石，故其行款之疏密，字之多寡大小，皆依勢佈列，氣韻自然，氣勢宏逸，令人玩味不盡。王澍云：「其書法雖已剝蝕，然蕭疏淡遠，固是神仙之跡。」

此拓本「相此胎禽」之「相」字末筆尚存，為出水前宋拓善本。鐵保讚之曰：「風神宛然，如對真跡。」

鑒藏印記：「詁硯廬主珍藏金石書畫之章」、「師晉齋珍藏」、「鐵卿鑒定」等。

宋搨瘞鶴銘　神品　潘寧題

丹徒食舊堂王氏收藏

釋文：
真侶

158

瘗
尔

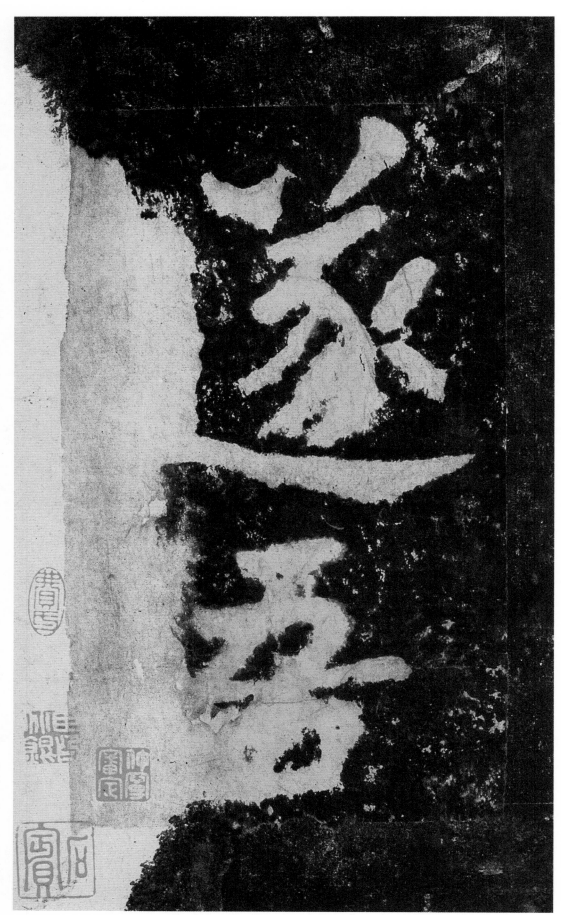

遂
吾

山之

下仙

162

家
口

163

此
胎

禽浮

髣髴（彷彿）

166

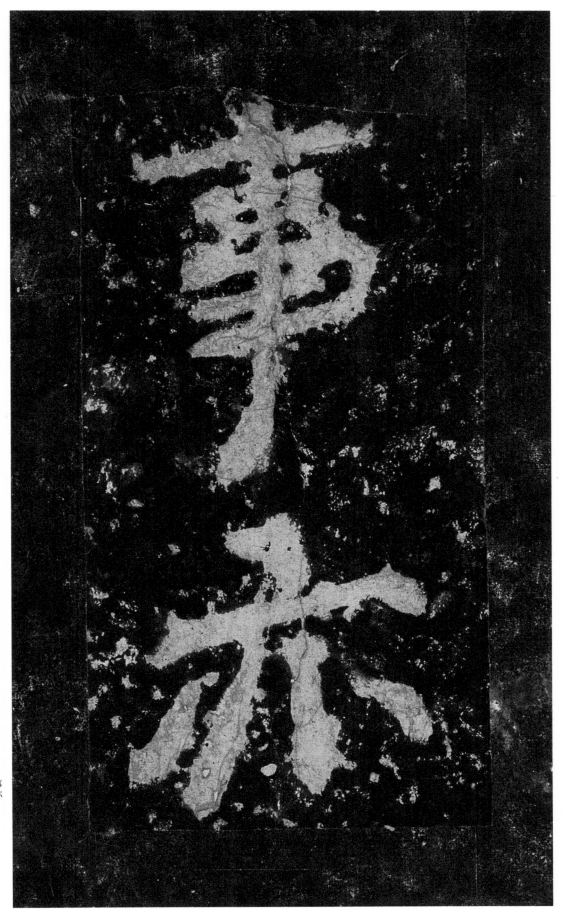

事
亦

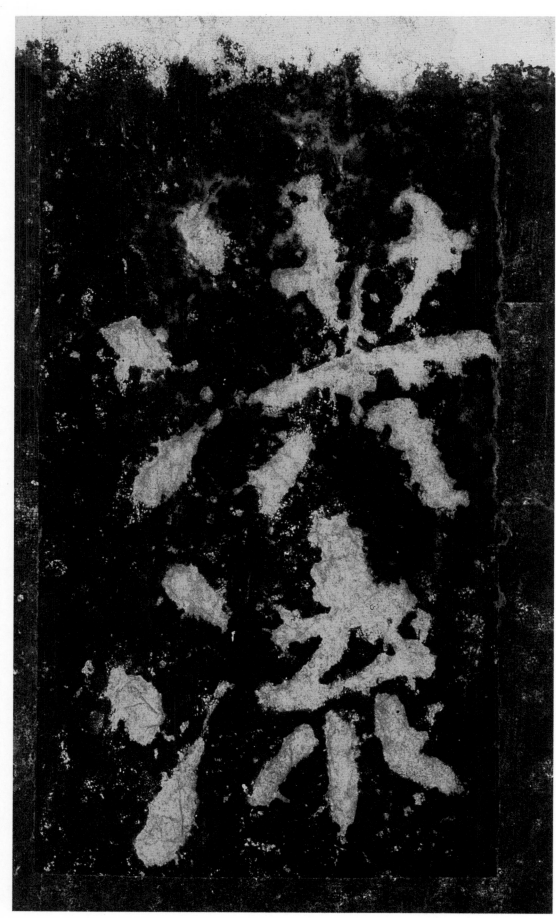

洪流

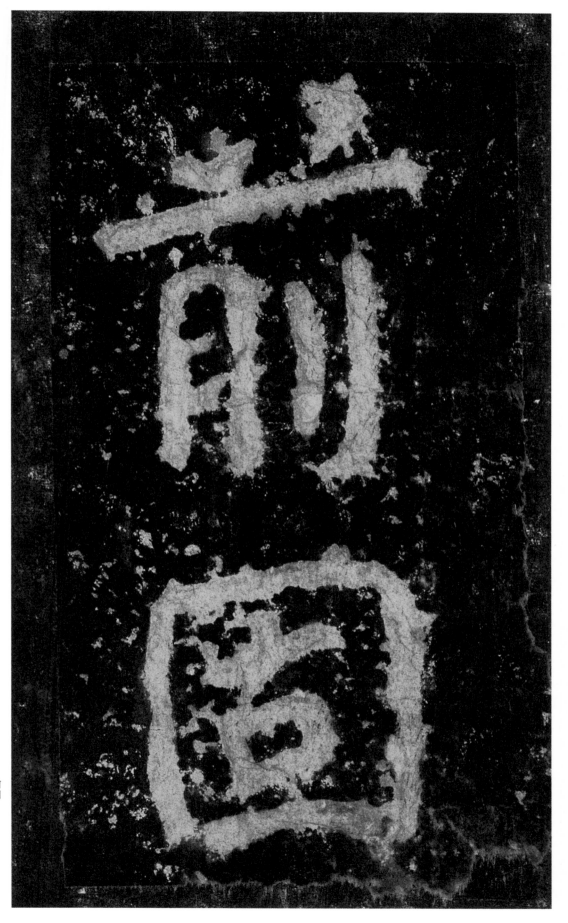

前
固

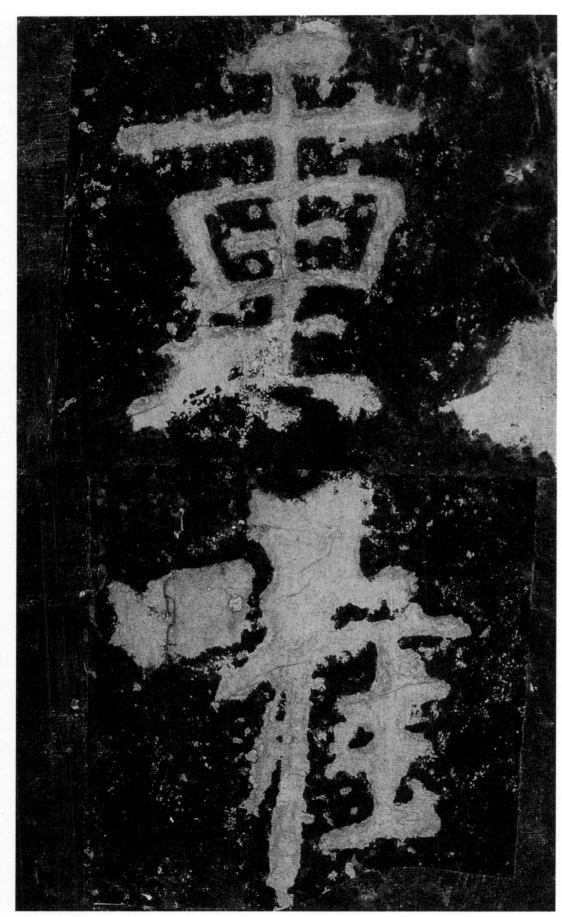

重
唯

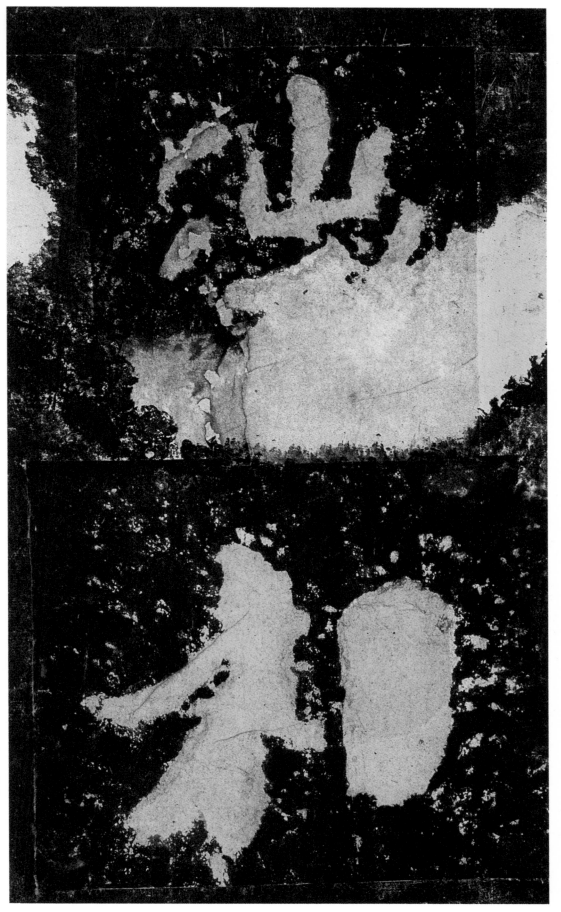

相口

171

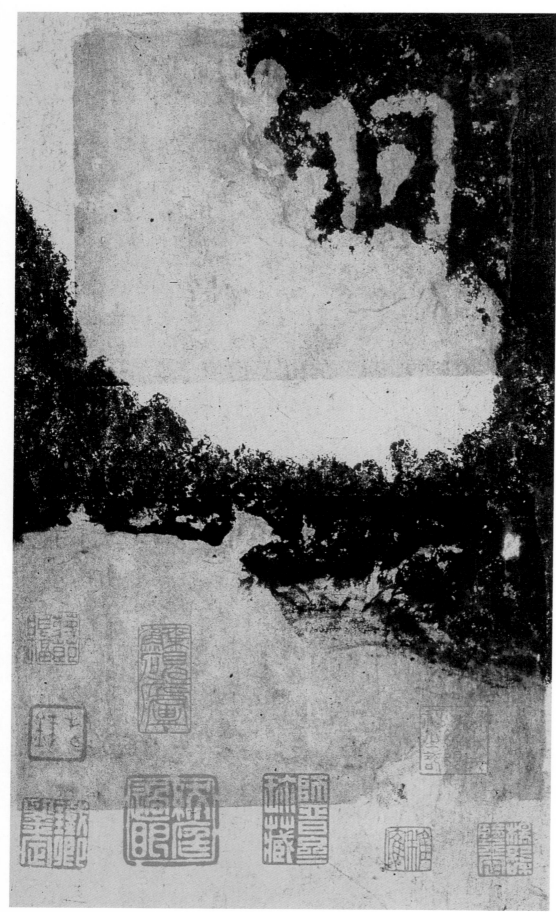

隨夫題跋

此帖无論為右軍為貞白書玲當高出唐刻數弋嗚呼

古琳永沔

古帖難弗　　此乃石沉江水時宋搨本後山陽張　古刻難求

能慶慶精　　力目所圖仰面石六行即存此三十字　羊獲藏

當然與聽　　較今出水搨剥落稍異盖後又重　此豈此百

聲者迥異　　加修剔似更清楚但無此神充氣乏　年中一夫

偏私至王　　黃培翁品為第一斷珪殘璧豈非　怏幸弎

盧舟極矣　　至寶　　於京沛序

不知當時　　於焦山石壁精舍　石貴子識

何以重之　　乙巳歲十一月朔山陰潘寧識

潘隨夫書九宮極準眼於天分耳近人能至此者鮮矣

此帖乃海門鮑氏物一日與雅堂於故

篋中揀殘書予乃乞得之既裝潢成

冊重示雅堂、驚異且有悔容予曰既

蒙見畫豈可復奪雅堂乃佯笑

曰予久知其佳然不能吟傲固故以

寶劍贈烈士耳然雅臺見興時寶

不知此帖之佳至此而予不肯没其從

来慶爰纪實於冊尾云

乾隆四十三年戊戌秋七月久雨新晴

秋光逼几展所藏法帖從觀因記

瘞鶴銘廿年此冊以存僅

冊餘字而風神完足如對真蹟吾

生平見此以此為第一嘉慶乙亥二月

余于役吉林富州卿人寄到湯氏數

字以隆年月 榴菴得庵 時年八十有四

癸亥季夏十一百晉陵費兆錕石賓獲藏是寶書以識幸

宋拓　歐陽詢書九成宮醴泉銘

唐

頁縱二十‧九厘米　橫十三‧九厘米　五十二頁

Inscription on stele of Li Quan in Jiu Cheng Palace
Written by Ouyang Xun, Tang Dynasty
Rubbings of Song Dynasty
Mounted album of 52 leaves
Each leaf: 20.9 × 13.9cm

白紙鑲邊剪裱本。方薰題簽，張效彬題跋。北宋拓本，為清高士奇、趙懷玉所藏明駙馬李祺本。

《九成宮醴泉銘碑》高二‧四四米，寬一‧一八米，魏徵撰文，歐陽詢書。碑額篆書，碑文楷書，二十四行，行五十字。唐貞觀六年（六三二）六月立於麟遊（今陝西寶雞東北）九成宮。九成宮是隋、唐帝王避暑的行宮，隋稱仁壽宮，貞觀中改九成宮，永徽間又更名萬年宮。碑載，貞觀六年四月唐太宗至此，「歷覽臺觀，閑步西城之陰，躊躇高閣之下。俯察厥土，微覺有潤，因而以杖道之，有泉隨而涌出。乃成以石欄，引為一渠，其清若鏡，味若如醴」。說明了醴泉的由來。銘末曰：「黃屋非貴，天下為憂。人玩其華，我取其實。還淳反本，代文以質。居高思墜，持滿戒溢。」頌中有諷，是魏徵對太宗的諫語。

歐陽詢（五五七—六四一），字信本，潭州臨湘人（今長沙）。隋時為太常博士。入唐，累擢給事中，歷太子率更令，弘文館學士。詢書八體盡善，行楷書於平正中見險勁，稱歐體。存世墨跡有《仲尼夢奠帖》、《卜商帖》、《張翰帖》，碑版有《宗聖觀記》、《房彥謙碑》、《九成宮醴泉銘》、《化度寺邕禪師舍利塔銘》、《皇甫碑》、《虞恭公碑》等。《九成宮醴泉銘》是歐陽詢晚年手筆，法度嚴整，骨氣勁峭，渾厚沉勁，意態飽滿。寫撇、捺斂用圓筆成全字有力的支撐，表現了容隸於楷的特點。正如郭尚先所評：「《醴泉銘》高華渾樸，體方筆圓，此漢之分隸、魏晉之楷合併醞釀而成者。」因此千百年來，此碑成為人們臨習楷書的範本。

今此碑原石尚存，但經剟鑿，損泐過多，已非原貌。此拓本中「長廊四起」的「四」字（第八頁）、「雲霞蔽虧」的「蔽虧」二字（第九頁）完好，拓工精良，字體保持原貌，為現存善本之最。

鑒藏印記：「味辛」等。

宋搨歐陽醴泉銘

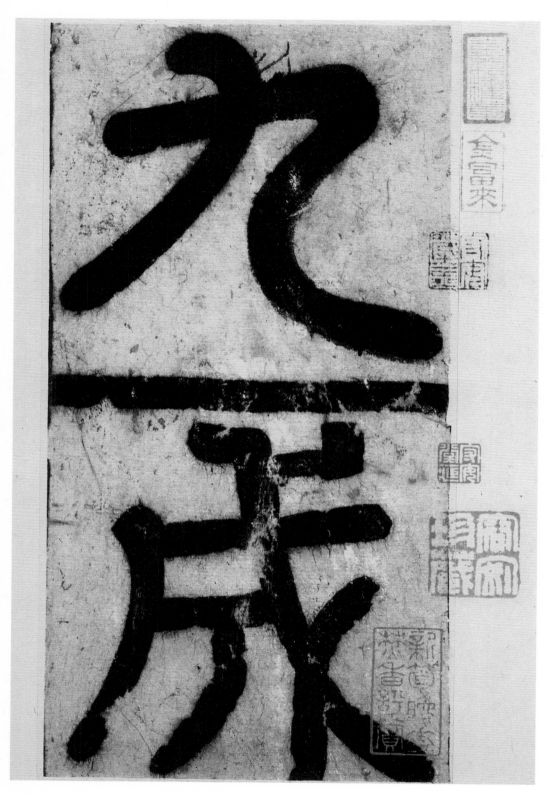

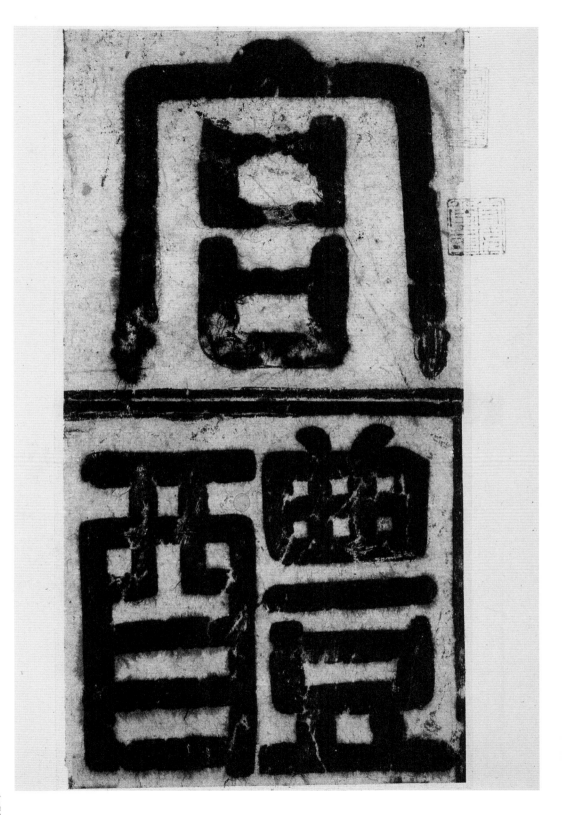

宮
醴

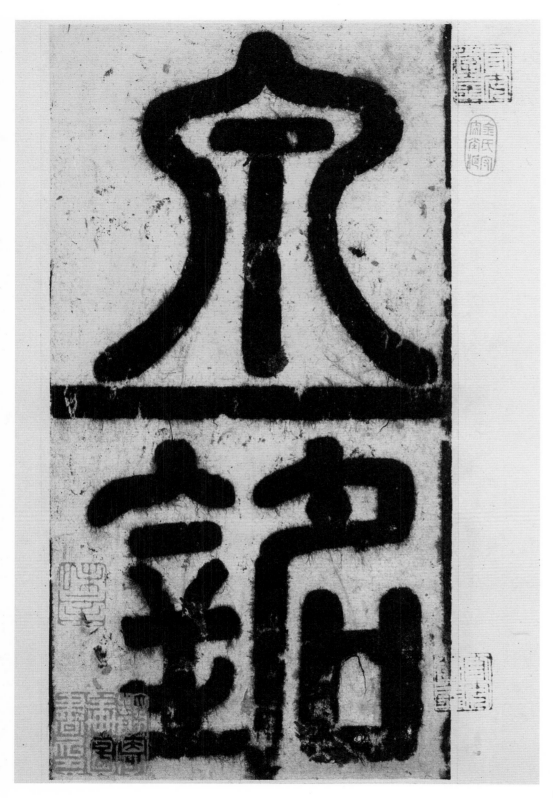

泉
銘

182

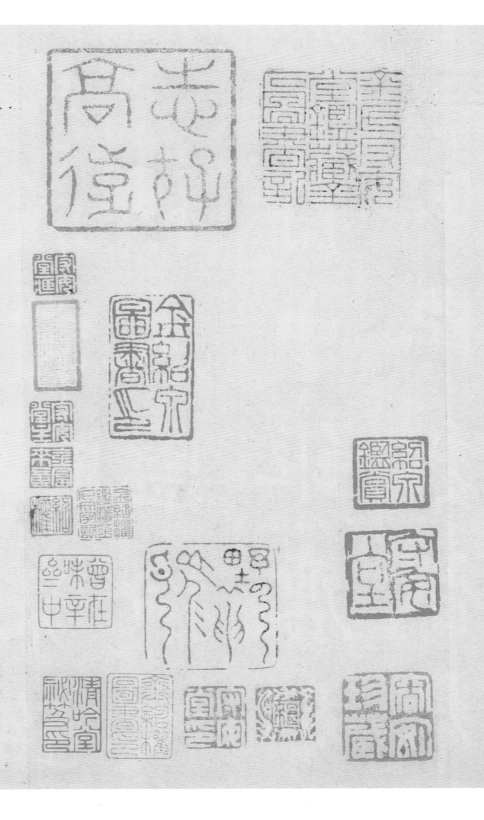

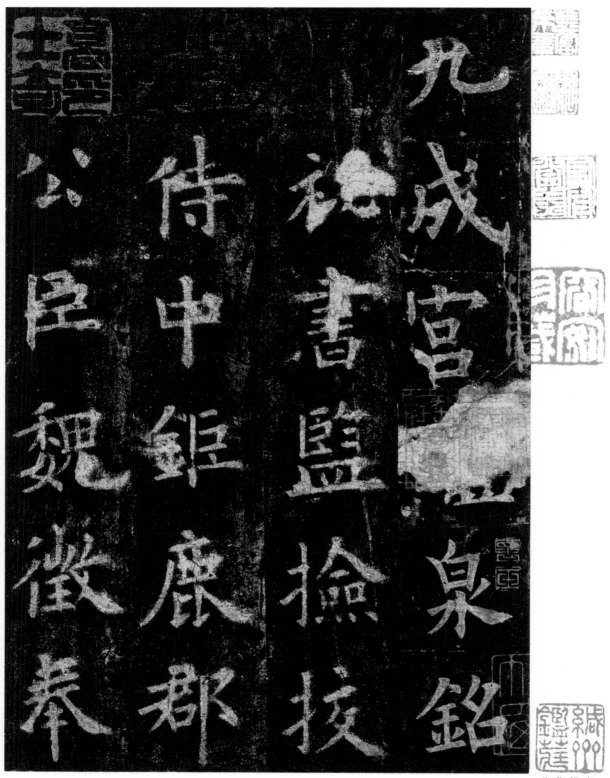

九成宮醴泉銘
祕書監撿校
侍中鉅鹿郡
公臣魏徵奉

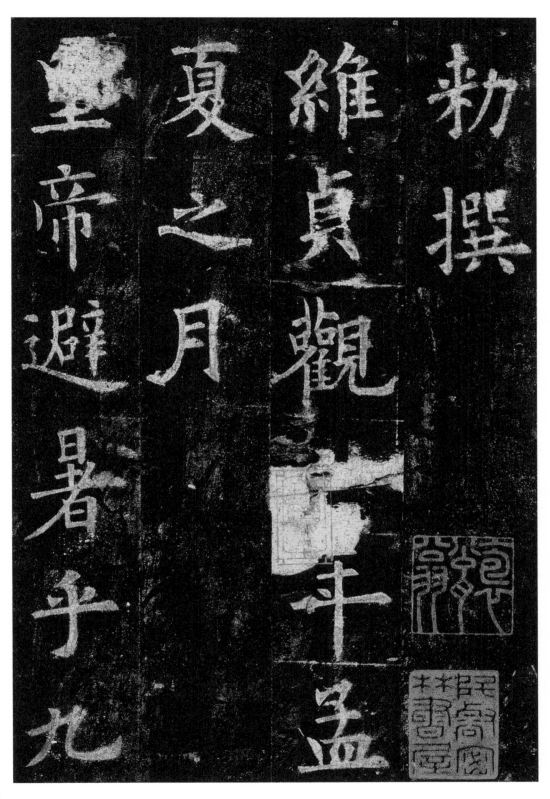

勅撰
維貞觀六年孟
夏之月
皇帝避暑乎九

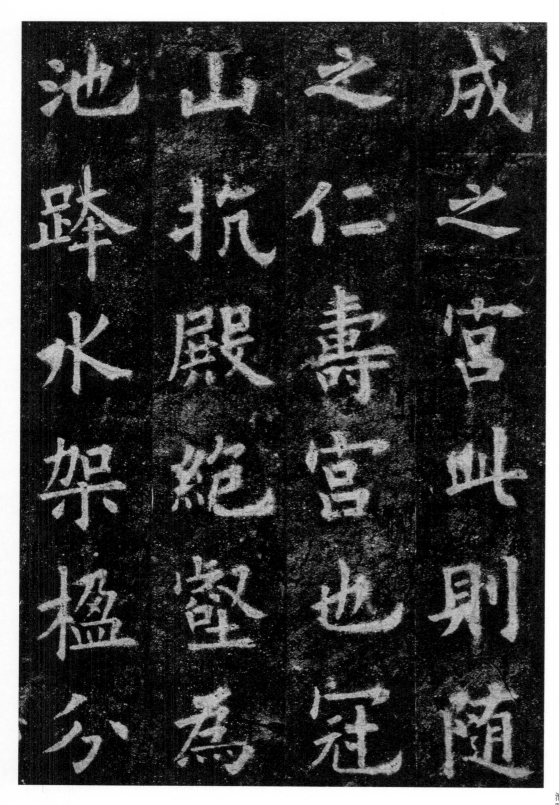

成之宮此則隋
之仁壽宮也冠
山抗殿絕壑為
池跨水架楹分

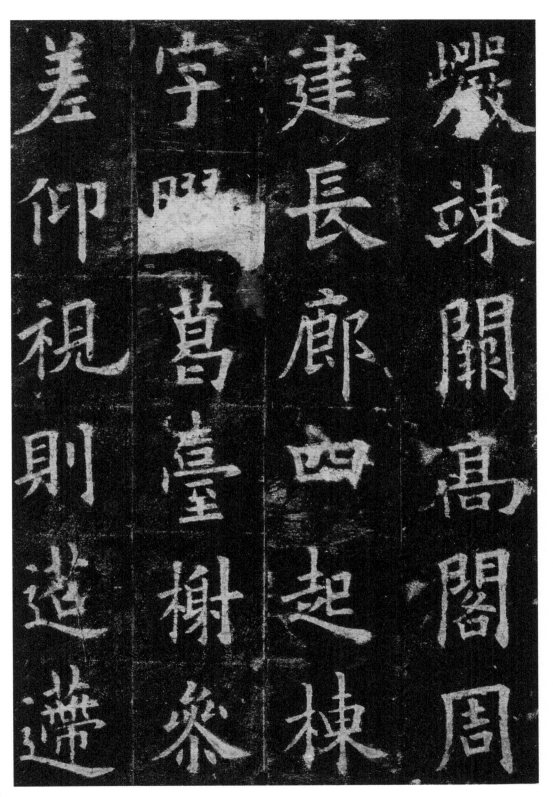

巖竦闕高閣周
建長廊四起棟
宇膠葛臺榭參
差仰視則遪遭

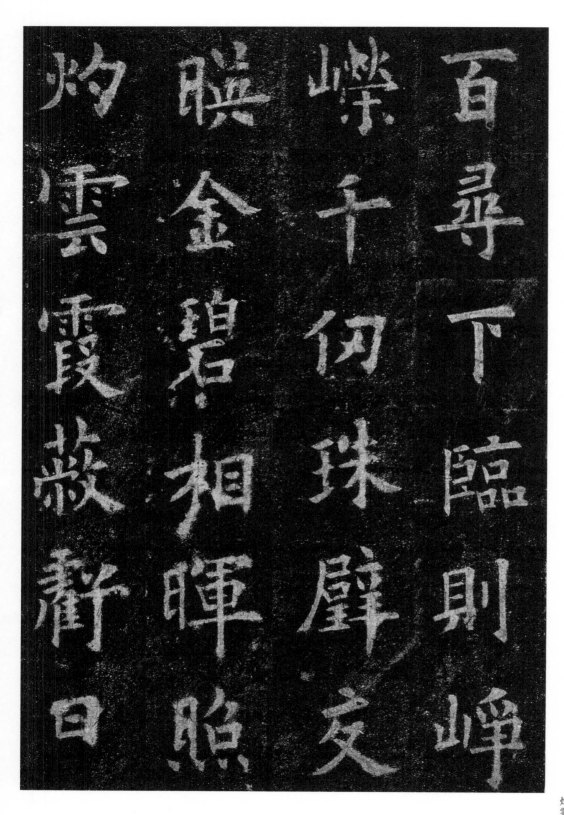

百尋下臨則崢
嶸千仞珠璧交
映金碧相暉照
灼雲霞蔽虧日

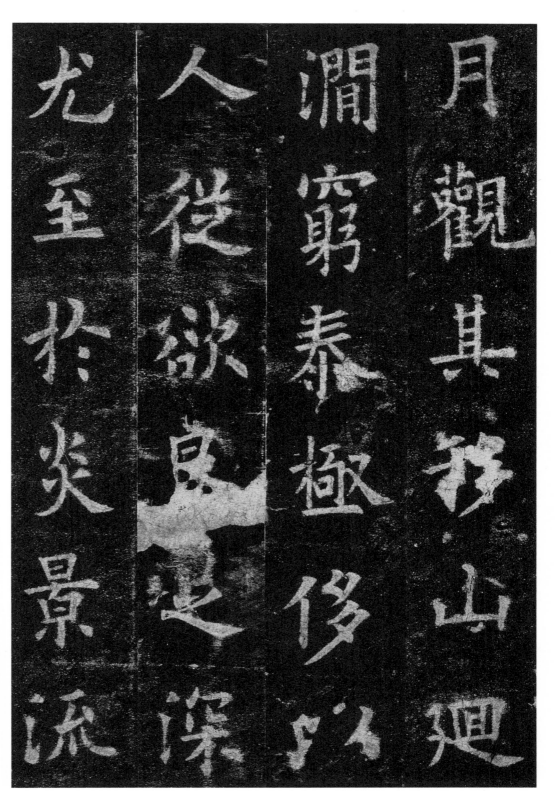

月觀其移山廻
澗窮泰極侈以
人從欲良足深
尤至於炎景流

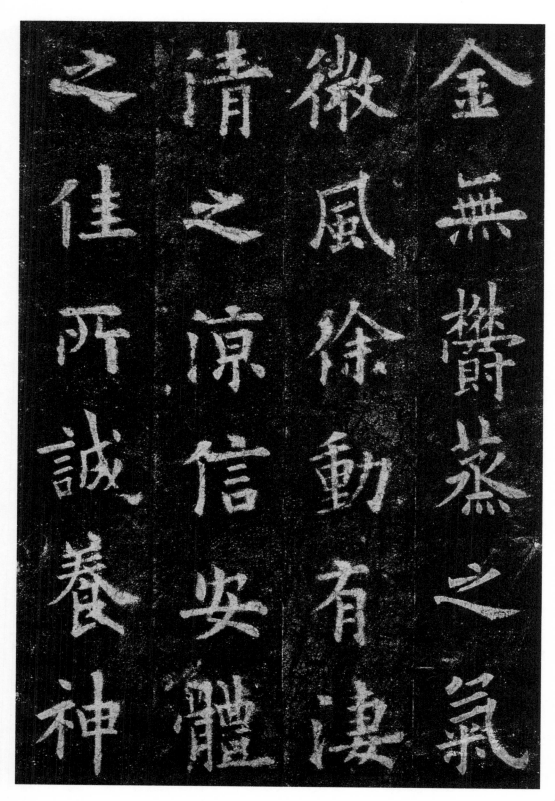

金無鬱蒸之氣
微風徐動有淒
清之涼信安體
之佳所誠養神

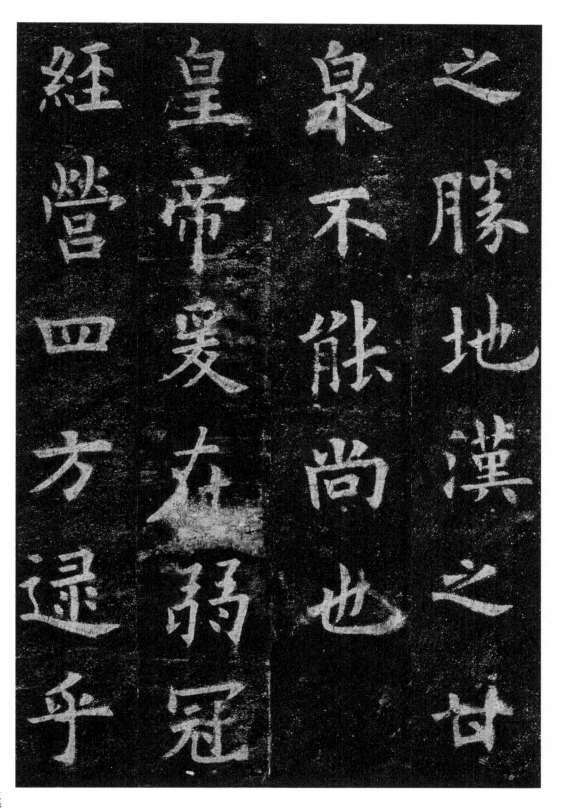

之勝地漢之甘
泉不能尚也
皇帝爰在弱冠
經營四方逮乎

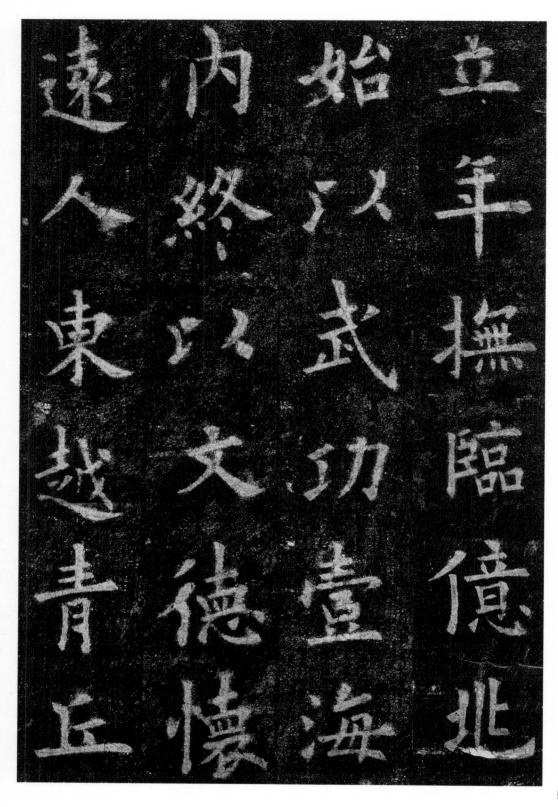

立年撫臨億兆
始以武功壹海
內終以文德懷
遠人東越青丘

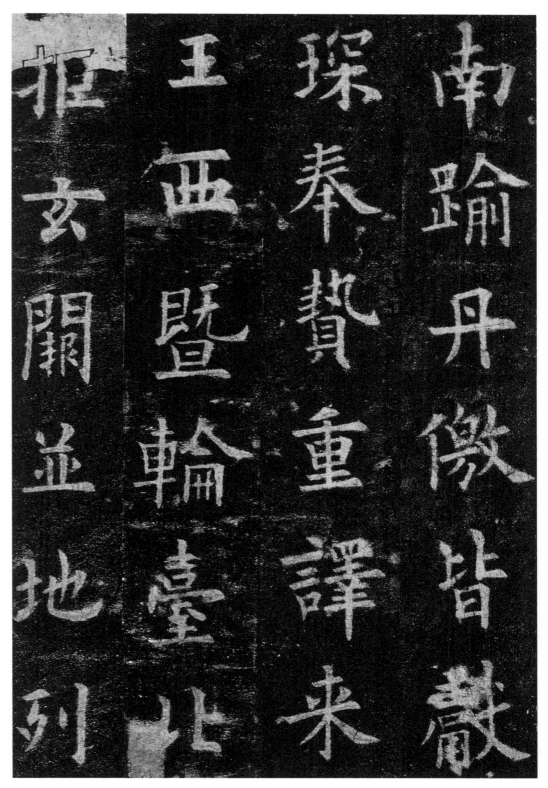

南踰丹徼皆獻
琛奉贄重譯來
王西暨輪臺北
拒玄闕並地列

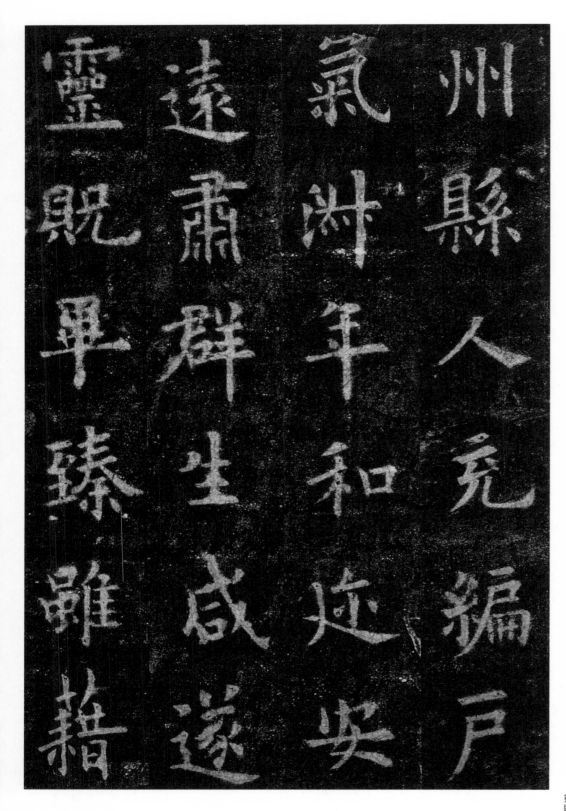

州縣人充編戶
氣淑年和邇安
遠肅群生咸遂
靈貺畢臻雖藉

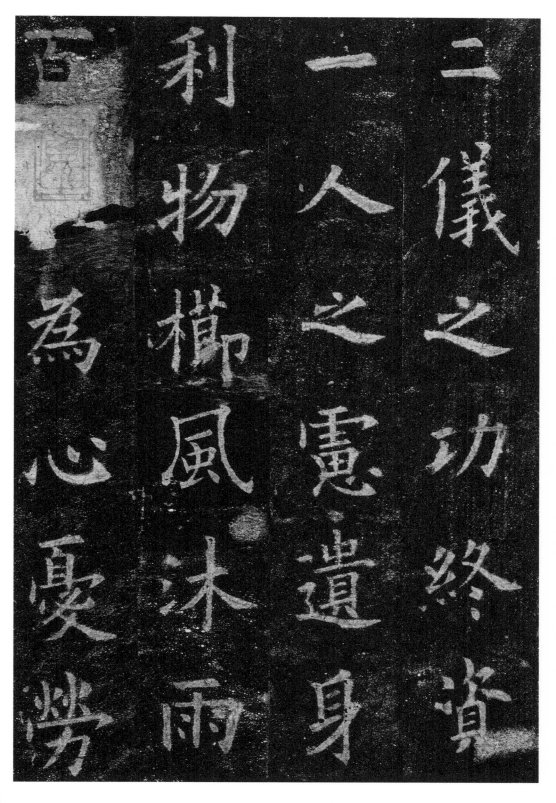

二儀之功終資
一人之慮遺身
利物櫛風沐雨
百姓為心憂勞

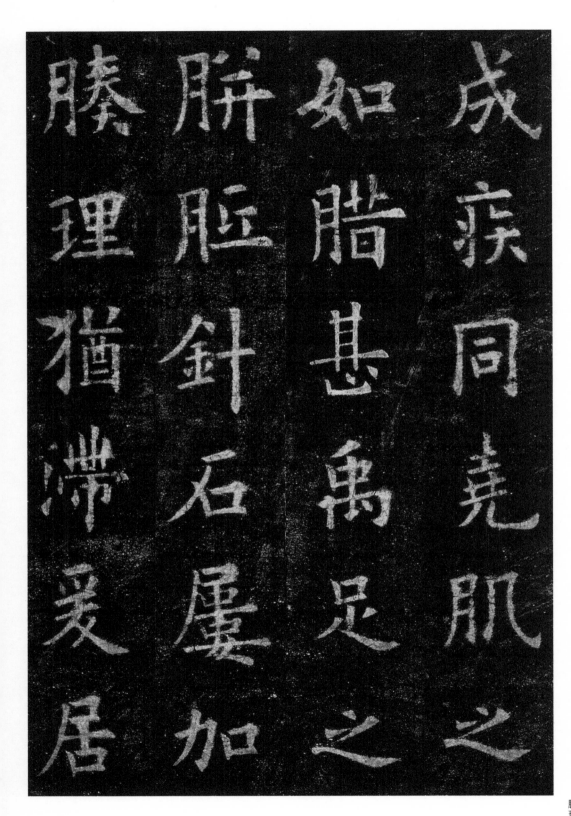

成疾同堯肌之
如臘甚禹足之
胼胝針石屢加
膝理猶滯爰居

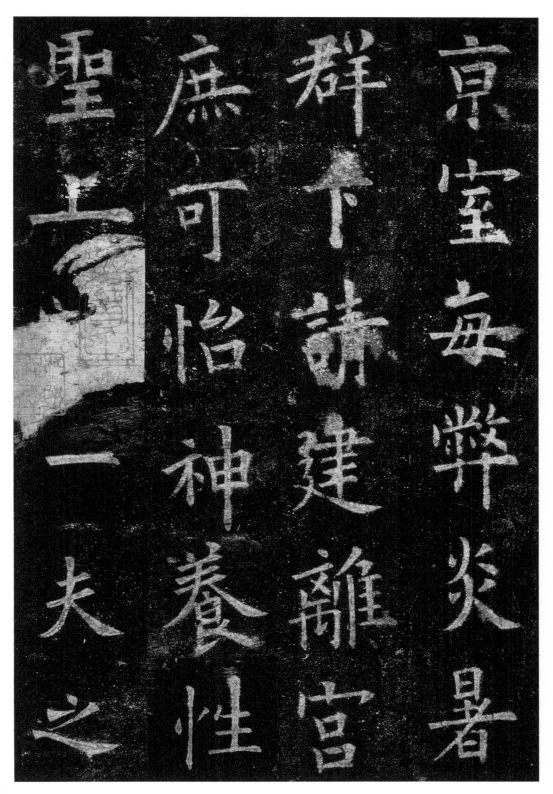

京室每弊炎暑
群下請建離宮
庶可怡神養性
聖上□一夫之

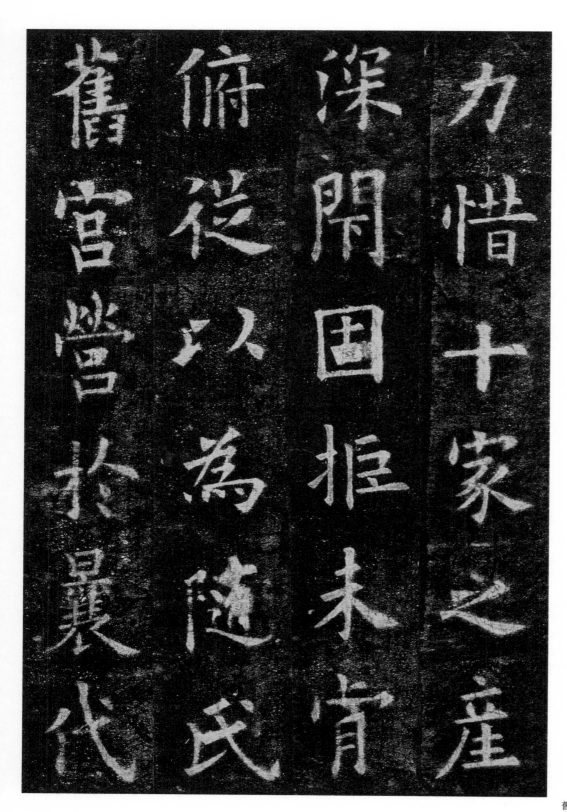

力惜十家之產
深閈固拒未肎
俯從以為隨氏
舊宮營於曩代

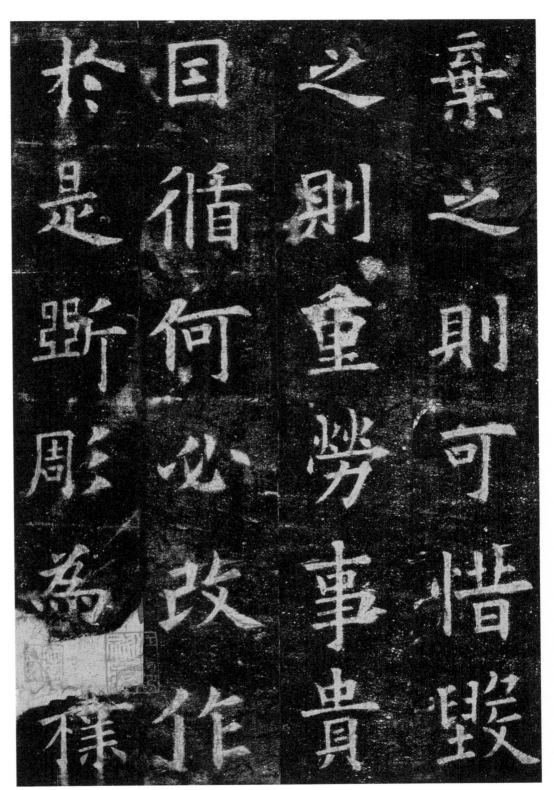

棄之則可惜毀
之則重勞事貴
因循何必改作
於是斷雕為樸

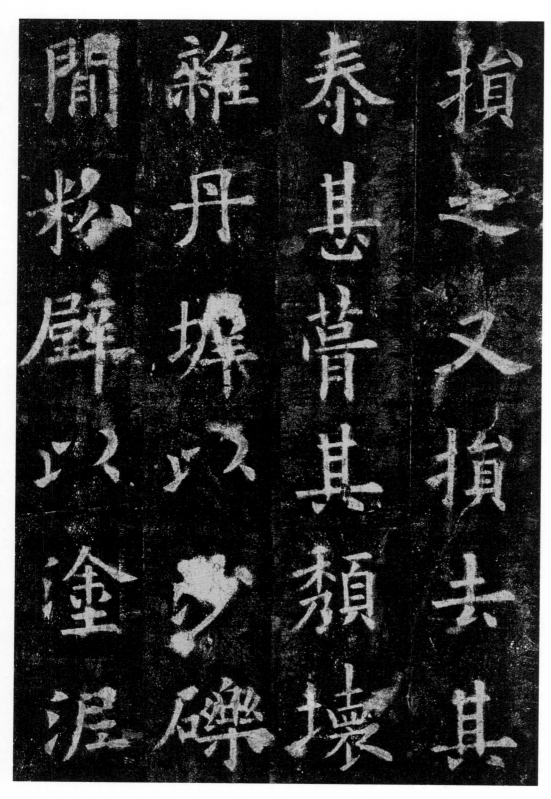

損之又損去其
泰甚葺其頹壞
雜丹堊以沙礫
間粉壁以塗泥

200

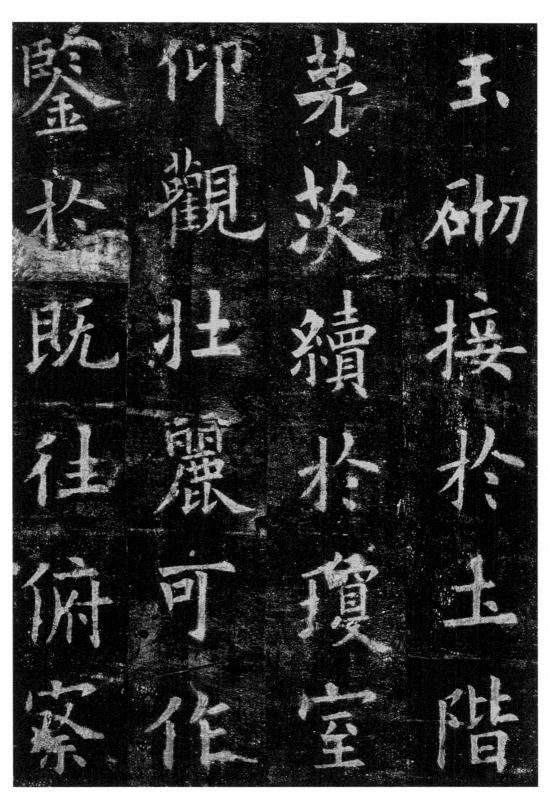

玉砌接於土階
茅茨續於瓊室
仰觀壯麗可作
鑒於既往俯察

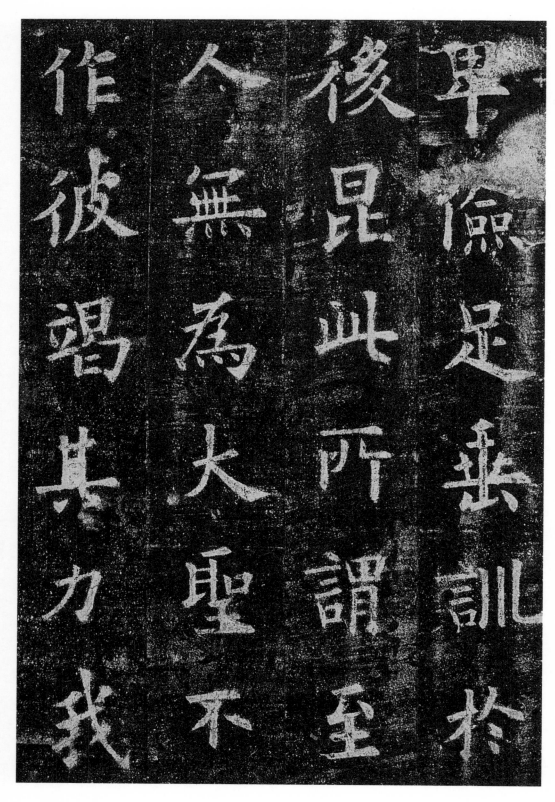

卑儉足垂訓於
後昆此所謂至
人無為大聖不
作彼竭其力我

202

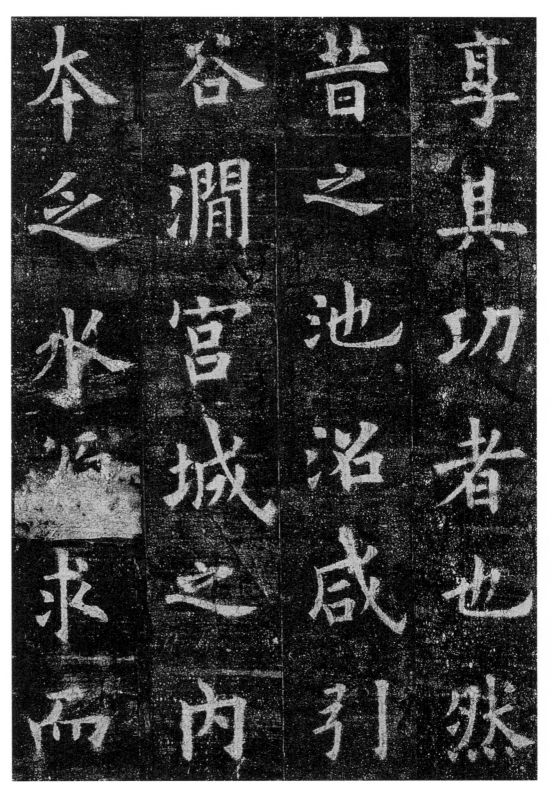

享其功者也然
昔之池沼咸引
谷澗宮城之內
本乏水源求而

203

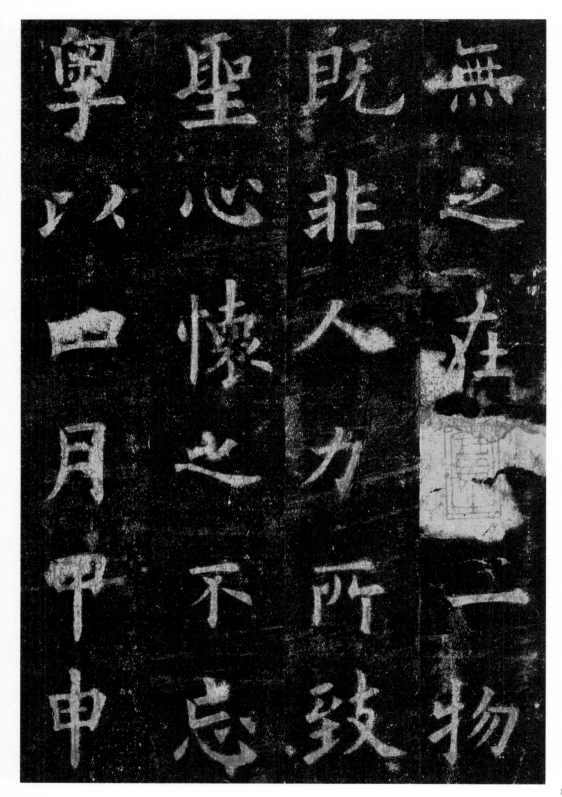

無之在□一物
既非人力所致
聖心懷之不忘
粵以四月甲申

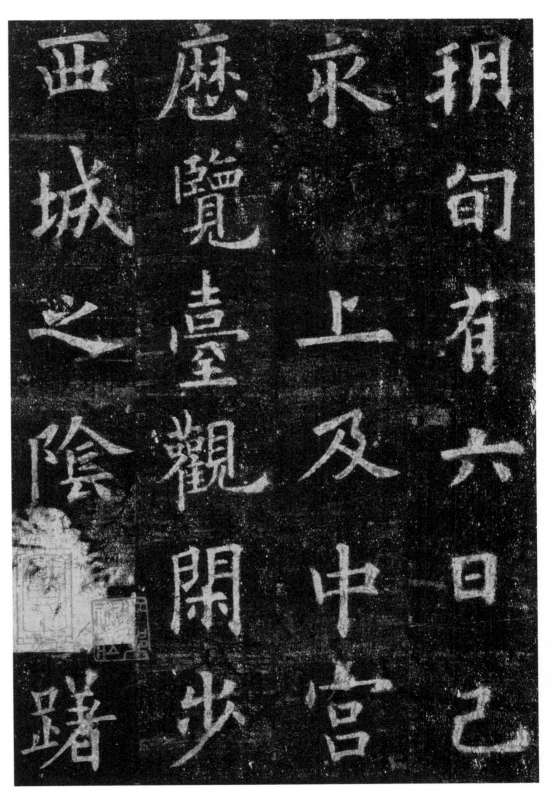

朔旬有六日己
亥上及中宮
歷覽臺觀閑步
西城之陰躊躇

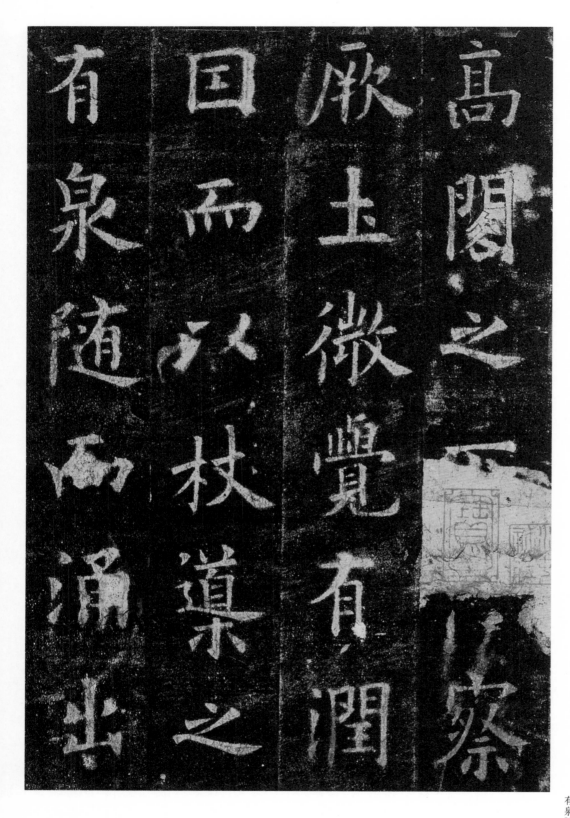

高閣之下俯察

厥土微覺有潤

因而以杖導之

有泉隨而涌出

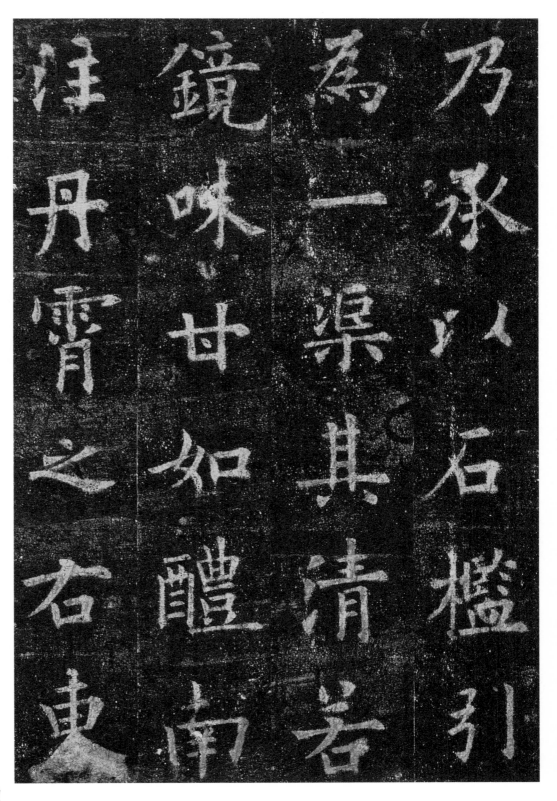

乃承以石檻引
為一渠其清若
鏡味甘如醴南
注丹霄之右東

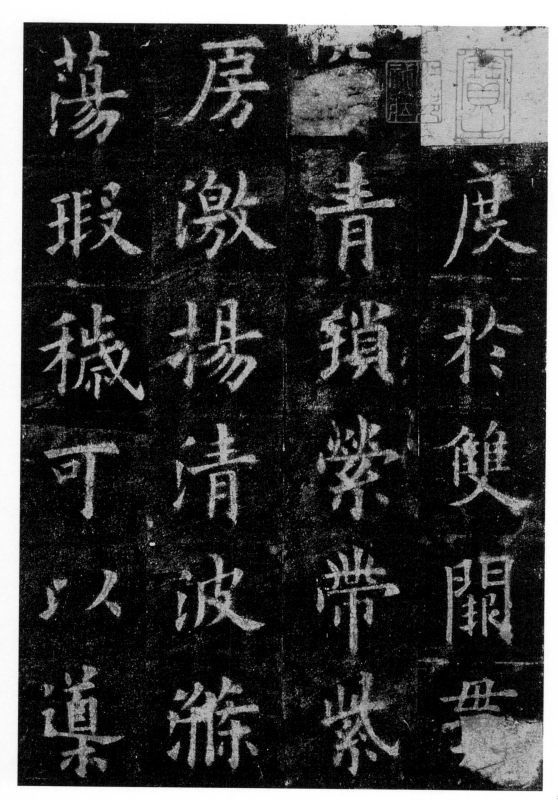

流度於雙闕貫
穿青瑣縈帶紫
房激揚清波滌
蕩瑕穢可以導

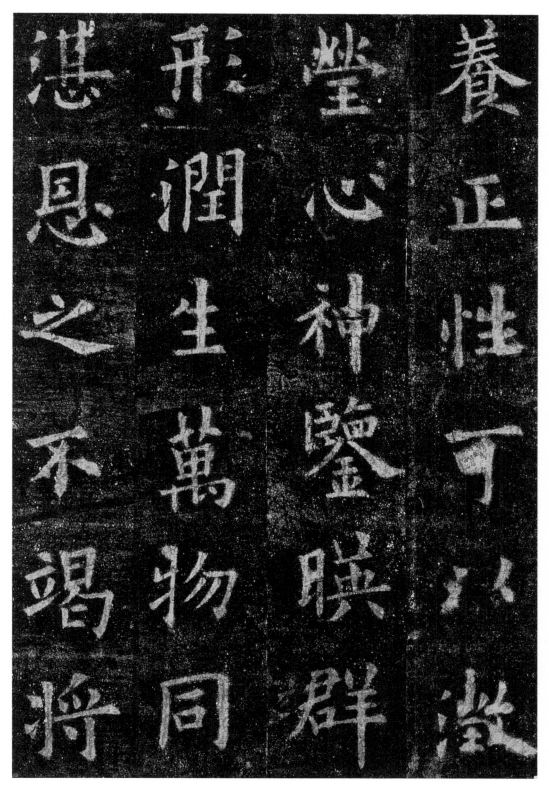

養正性可以徵
瑩心神鑒映群
形潤生萬物同
湛恩之不竭將

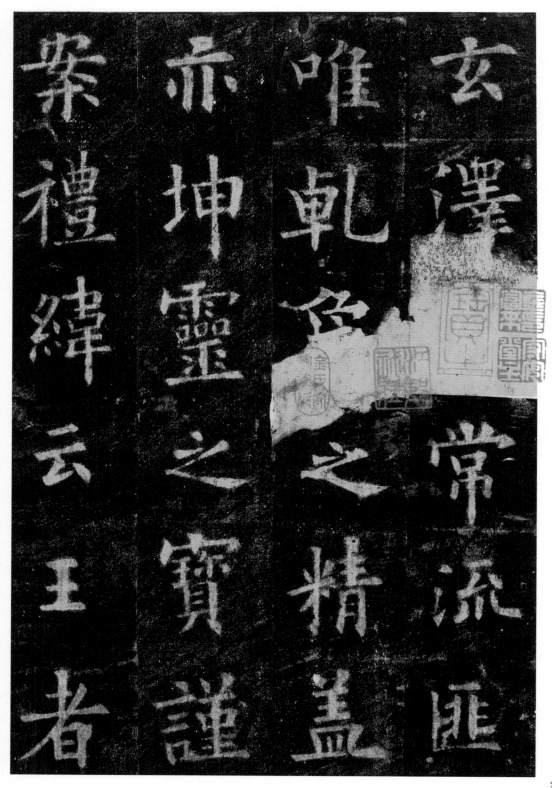

玄澤□常流匪
唯乾象之精蓋
亦坤靈之寶謹
案禮緯云王者

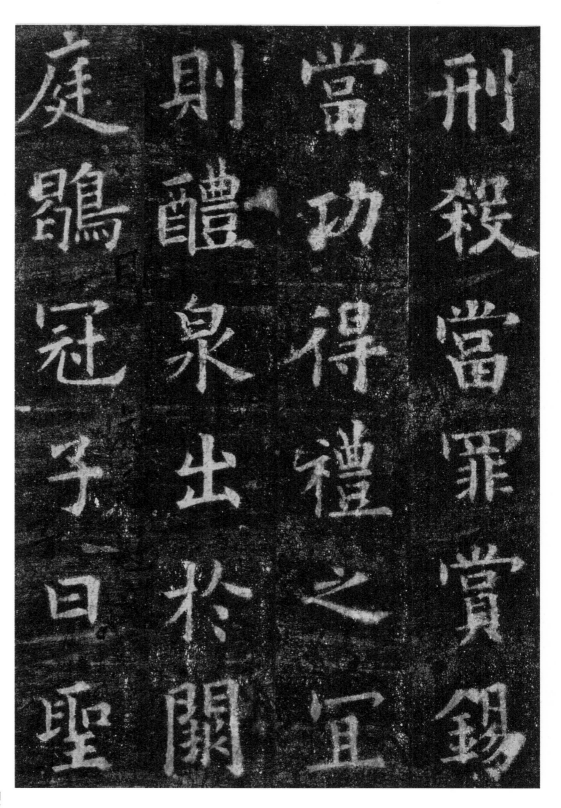

刑殺當罪賞錫
當功得禮之宜
則醴泉出於闕
庭鶹冠子曰聖

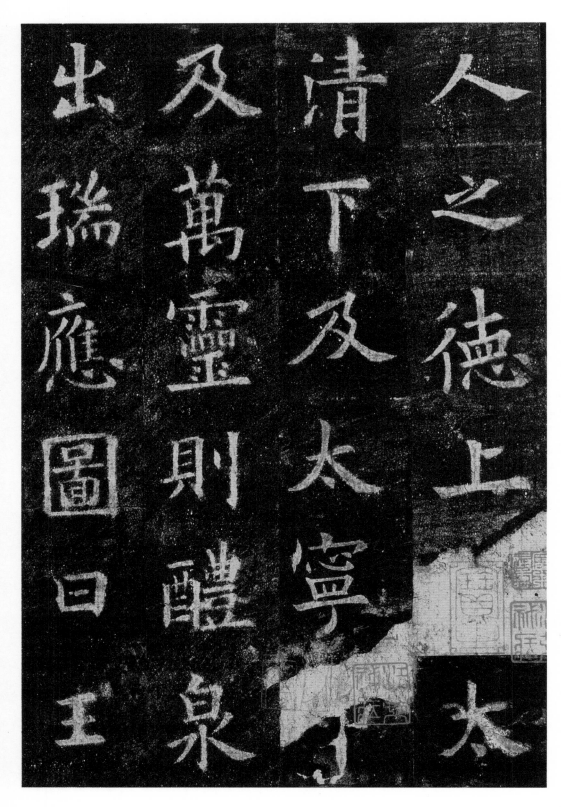

人之德上及太
清下及太寧中
及萬靈則醴泉
出瑞應圖曰王

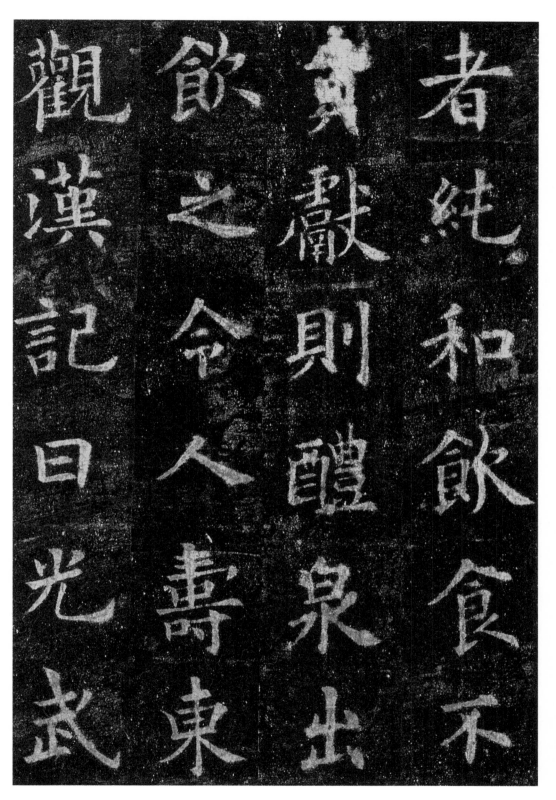

者純和飲食不
貢獻則醴泉出
飲之令人壽東
觀漢記曰光武

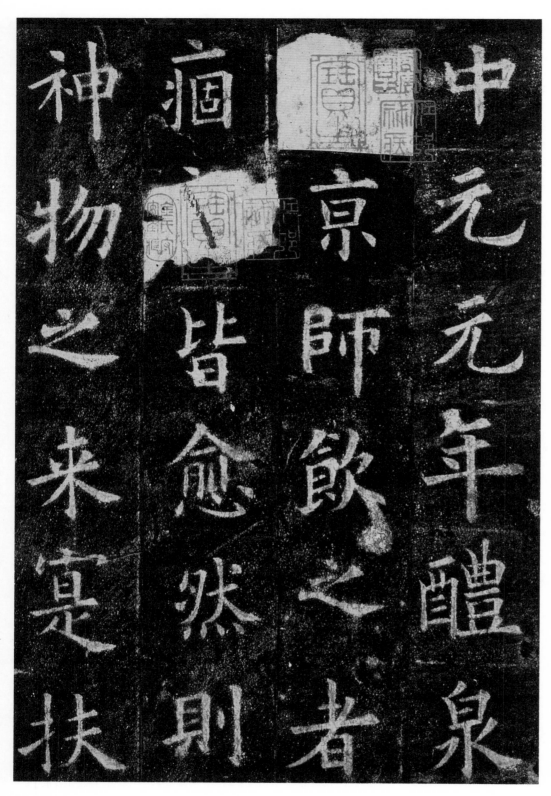

中元元年醴泉
出京師飲之者
痼疾皆愈然則
神物之來寔扶

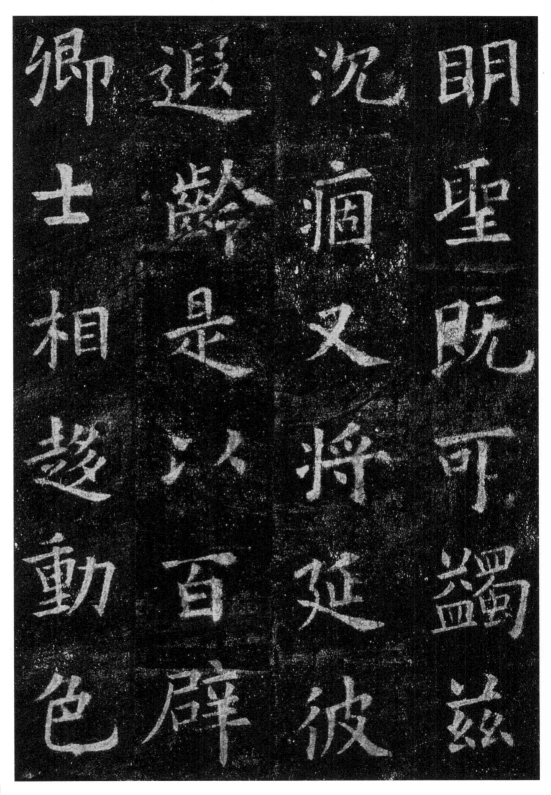

明聖既可躅茲
沉痾又將延彼
遐齡是以百辟
卿士相趨動色

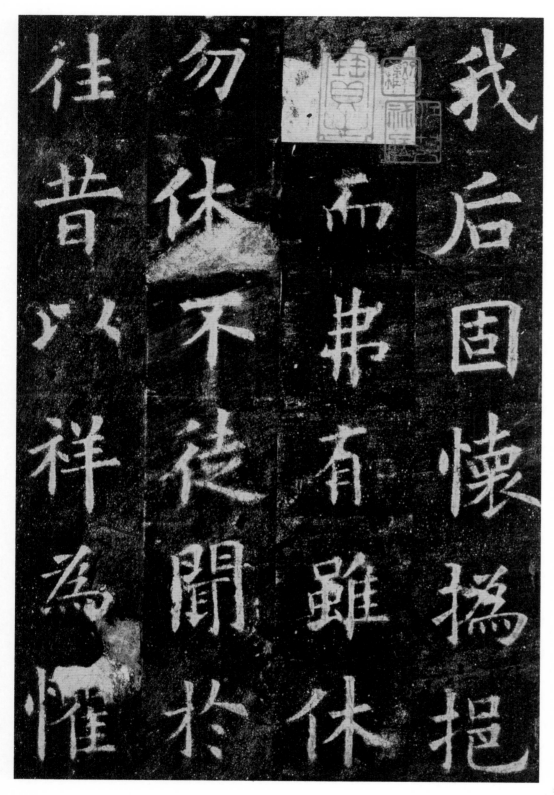

我后固懷撟挶
推而弗有雖休
勿休不徒閒於
往昔以祥為懼

216

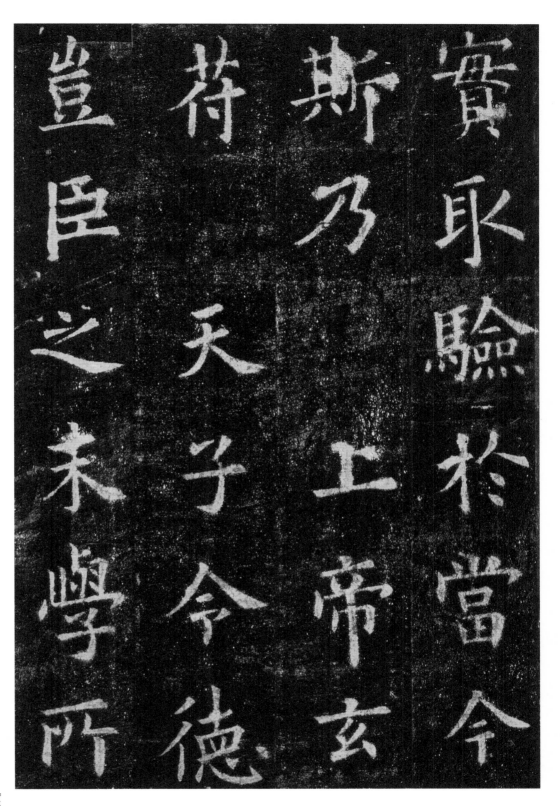

實取驗於當今
斯乃上帝玄
符天子令德
豈臣之末學所

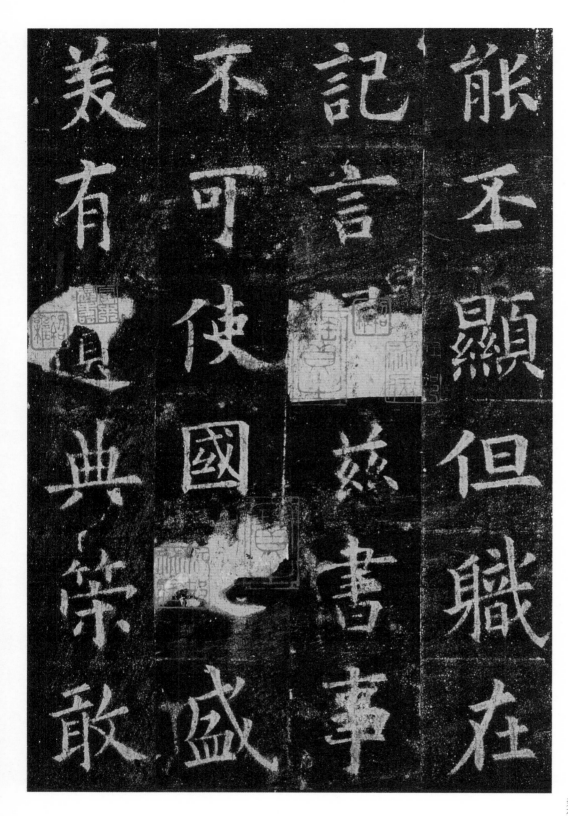

能丕顯但職在
記言屬茲書事
不可使國之盛
美有遺典策敢

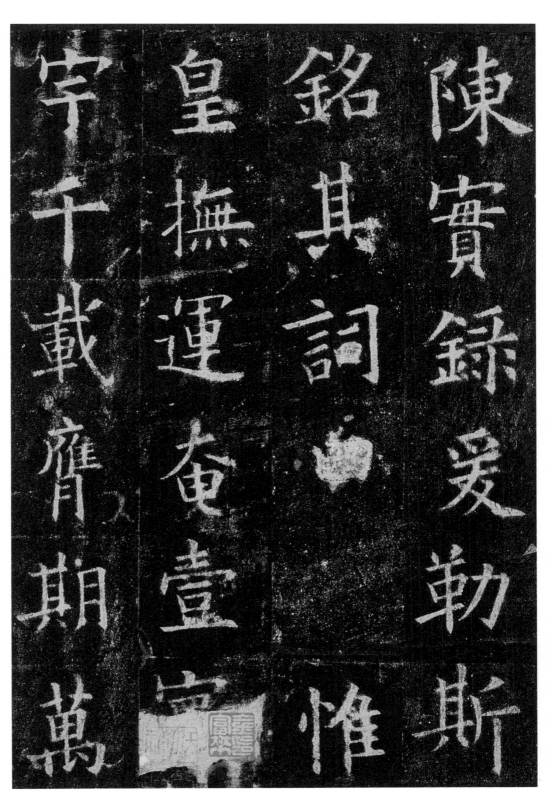

陳實錄爰勒斯
銘其詞曰惟
皇撫運奄壹寰
宇千載膺期萬

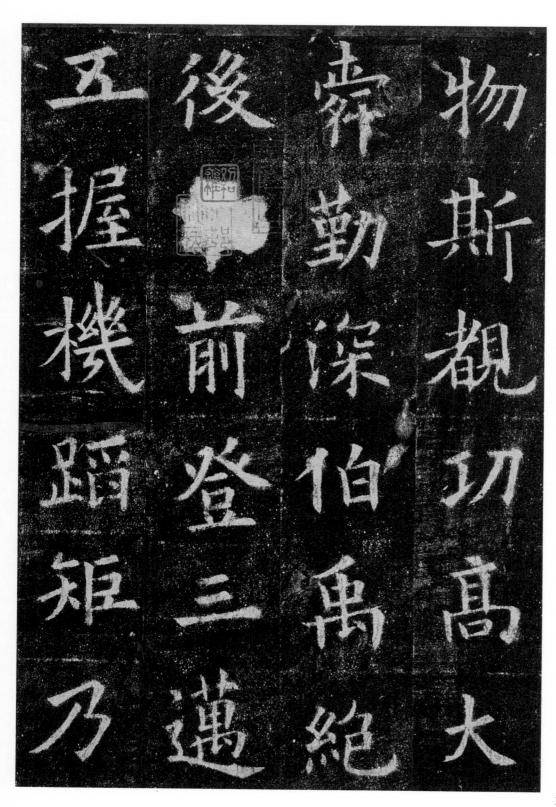

物斯覿功高大
舜勤深伯禹絕
後光前登三邁
五握機蹈矩乃

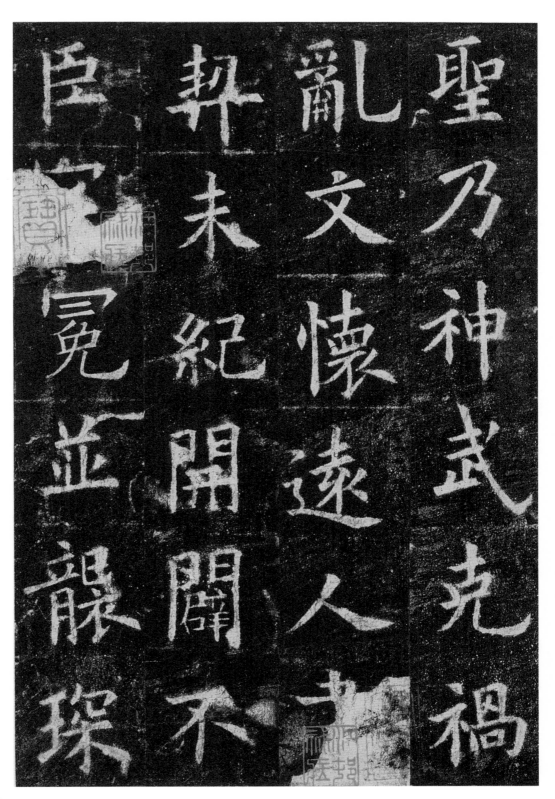

聖乃神武克禍
亂文懷遠人書
契未紀開闢不
臣冠冕並襲琛

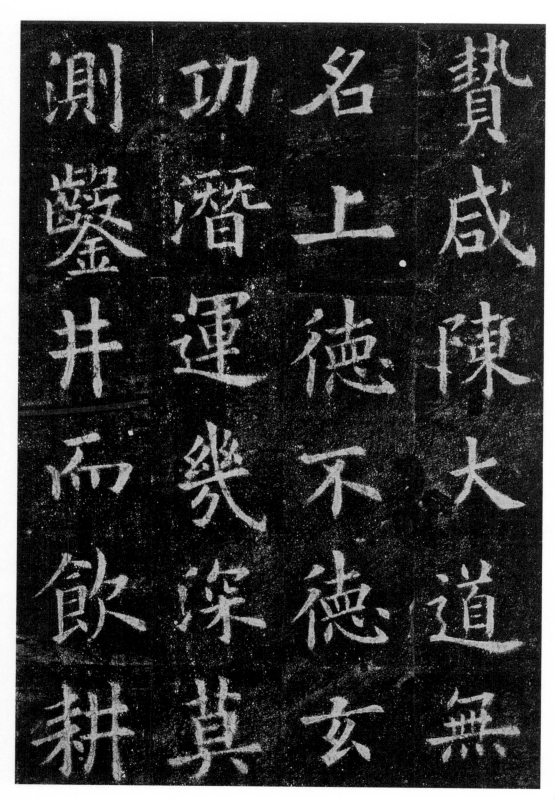

贊咸陳大道無
名上德不德玄
功潛運幾深莫
測鑿井而飲耕

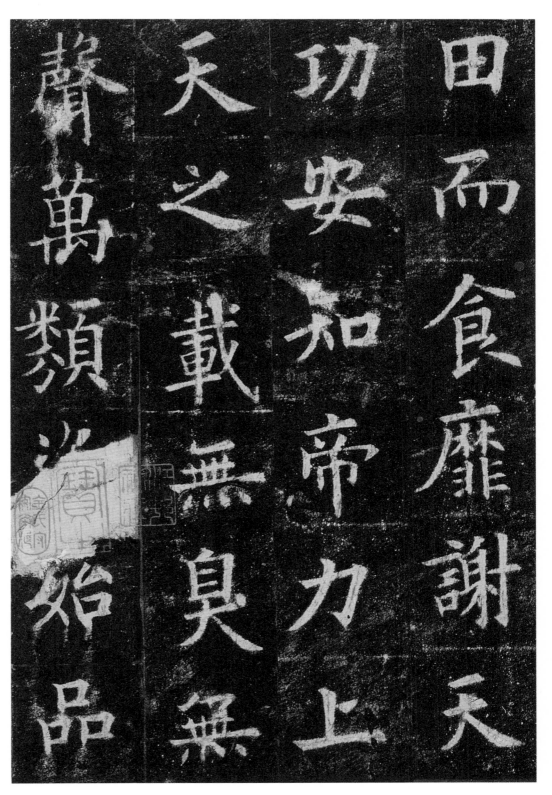

田而食靡謝天
功安知帝力上
天之載無臭無
聲萬類資始品

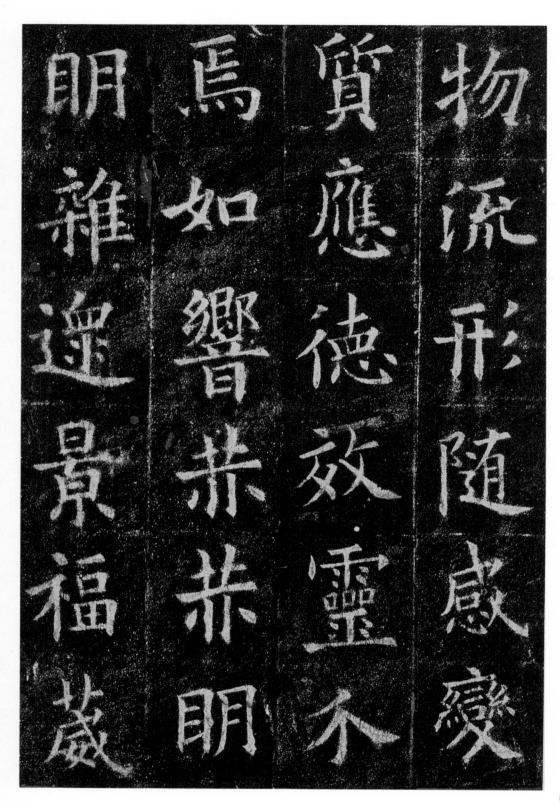

物流形隨感變
質應德效靈介
焉如響赫赫明
明雜遝景福葳

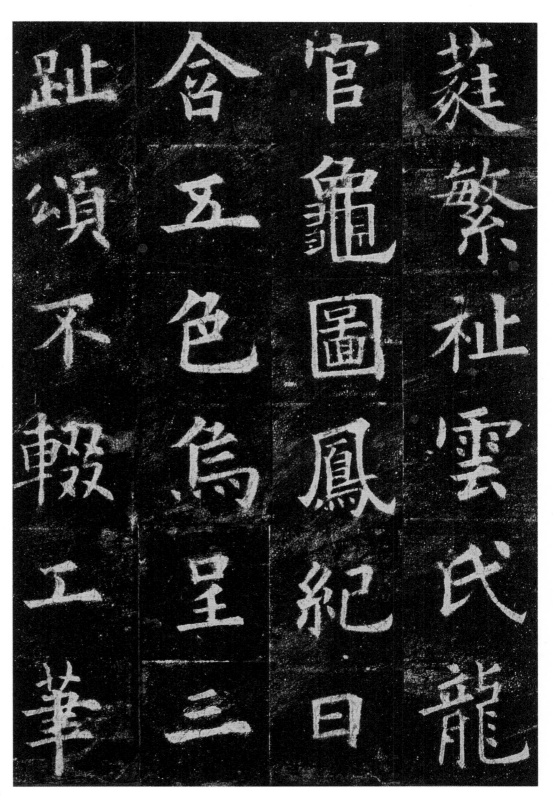

蓙繁祉雲氏龍
官龜圖鳳紀日
含五色烏呈三
趾頌不輟工筆

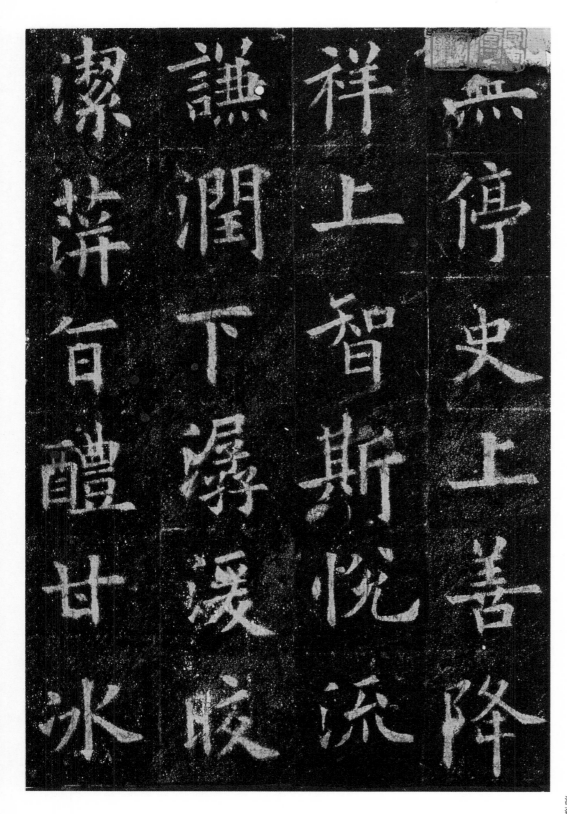

無停史上善降
祥上智斯悦流
謙潤下潺湲皎
潔荓旨醴甘冰

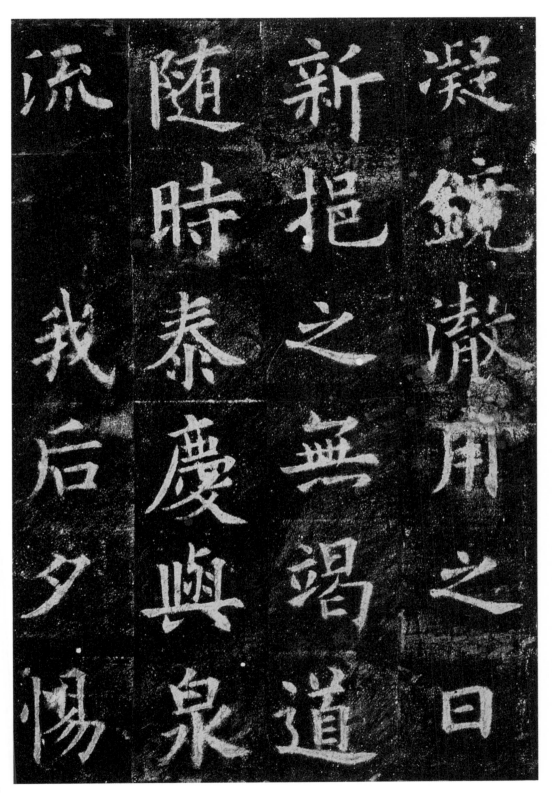

凝鏡澈用之日
新挹之無竭道
隨時泰慶與泉
流我后夕惕

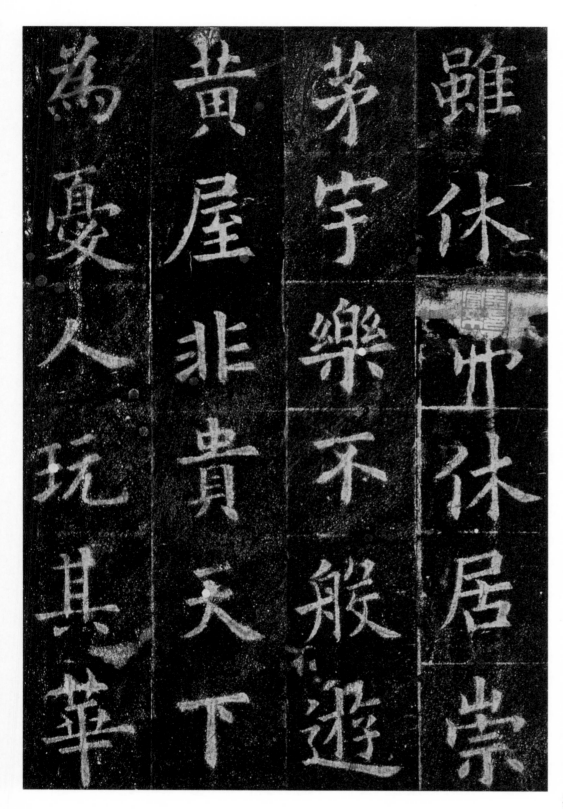

雖休弗休居崇
茅宇樂不般遊
黃屋非貴天下
為憂人玩其華

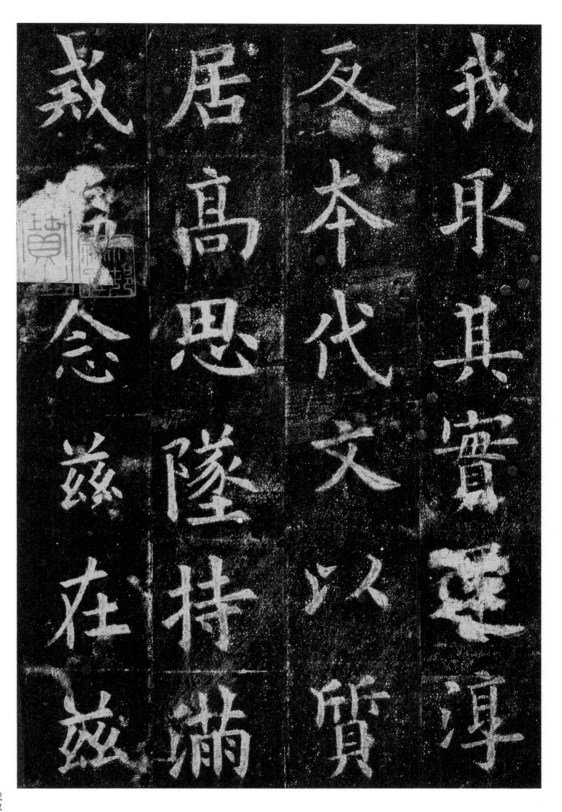

我取其實還淳
反本代文以質
居高思墜持滿
戒溢念茲在茲

永保貞吉

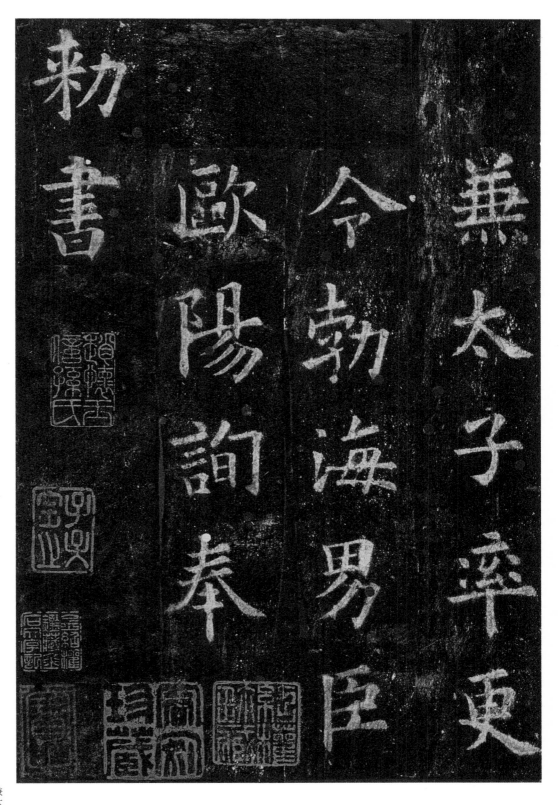

兼太子率更
令勃海男臣
歐陽詢奉
敕書

231

彥生先生以此冊見示並述其攷訂所謂宋拓醴泉銘者曾見二十餘種然以四

本為甲觀第一為勝芳王氏藏盧舟題本次則蕭山朱氏藏清內府庫裝本又其次袿德

呂氏藏梁聞山跋本加以吳氏殘冊皆重譯重字未損此亦如秦刻祖本

合肥龔氏藏郭退翁題本翁章跋覚重推宋裝原本長洲文氏本南皮張氏藏乾隆御覽本

瑞匋齋藏錢竹汀跋本皆北宋精拓楮字未損而重譯略損者此皆楮字亦損在秦不能悲

數矣吳荷屋郭遊谷本云顧子山藏本嚴本云楊惺吾致喬本最善楊惺吾致喬本此

本工然而未見原物則亦不能第其先後他如完顏景孟氏藏唐本有姚惜抱題者亦官方格如新

劍而損字更多則定屬偽造與足道之此本雲霞齋廳壹是完好四起四字筆畫清晰

輕景古本尚多三十餘字體亦肥大厚重一望而知為未經洗鑿以前打本其為唐代

毫無疑義惜亦不見前賢著錄珠不可解獨外簽為畫家方蘭士書斯為異耳產生既精且博雅

李東陽為題化度寺碑者也高江村有三十六字印他書字見而記輙早者有明初駸馬都尉李祺即

故皆真碼可據非草溪輩所能圖此憶自成童時先侍郎授以文達公藏此碑影本訓

之云近人習習歐書率方板枯寂此回未見信本盧山真面而致惟由此可識途徑即後歸王

氏艮常本此又後時習習歐書曾賣鋸貲收皇甫誕碑務字本實恭碑王夢樓跋本積債之傾

數年借脯而後畫償獨於九成不作染指想即固有之南宋本亦畀見曹家乘始視之不以為

楷模正以所見重譯槌風不損本亦以居崇芽字有格寫數字尚可觀餘索然無味

知其与信本真跡不類此南田畫跋云凡觀名迹先論神氣以神氣辨時代審源流始能

盡一而無失讀碑帖又何獨不然若專尋形質則楷題所謂唐拓本者方格志在幾

郎之不可見又更細審其用筆之導源漢令映潤實得篆摺意洗鑿後邪得有以證虎賁中

何不為其所欺耶此本神完氣足引人入勝固不俟校字畫之多寡肥瘦已有以證虎賁中

以來畜眼未見之奇蹟其為唐拓又何疑乎篆額亦同時物九為可珍乾嘉盛時亦無今日

眼福償得有力者影印行世以公同好豈非五百年間一大快敁勉拭昏眸力撐病手不

禁觀縷愧無昌黎筆作續解耳　乙未大寒敹園拜書

下段（左半）

余氏見九成宮醴泉銘廿餘冊以勝芳王氏藏盧舟此以勝芳王良玄常舊藏後歸周青臣又歸玉氏

再歸王氏亦為最善蕭山朱氏次之廿三字略同且本拓勝朱本為宋庫裝出清宮內事與朱氏

王氏三本相接如雲霞齋藏畫三字皆拓勝此本亦不獨三字不損而少楮涉州餘字

又次瑞拓此景拓本者雅推德造宋拓真本顧不如無錫秦氏兩刻初

均為重譯重字亦損拓第四起四字大同小異墨法革卒大體看及不如破孝與王禾本為軍漢

拓本為快但字損明堂學五聲腰挑秦本何此得參刻作宋拓真本顧子為得也秦孝乃知畢漢

氏又長洲文氏本文備出青金字滿行于後再南皮張氏藏府藏乾隆御覽本與錢方格飾

氏本後歸朱善讓再歸南華以之本大同小異陳秦本未見外餘均墨濃字枯不

足觀重字已楮風槌字不損示院稿此宋吳荷屋跋江退翁南宋本亦冊見以王欵餃

顧從義最善最上不明此本仍在人間否所云古本十數年前少天津不知竟　楊惺吾為端

【摘古錄】

曾南致何氏本云「見醴泉銘無匹之本顧子山文所藏本其最嚴二字曾無損壞出吳錦

泰本之上而有一病不知何人將斷缺之字以他本書字補之末成

一方字豈莫其遺憾宗知此仍依顧信定是記載公中印本墓刻本亦末見有麗殘蝕

三字不損有之文賓景氏國此抱政於唐拓本之有此可識涵冶有此可識之字

有不賴布方多鉏鈍筆震如郭此銘拓缺政為唐拓本為宋為善本也

子因契帖循得造署句本為無善法鋒鋤印本亦有南務如錢為餘氏改失真矣誠以

姚本多損而通身龜縮景氏國此抱政為首宋為翻或淳墨萬年代不知實方姚本之

時隆重可知在用好已如拓洶洶令得見此最佳本無一虞之名之曰唐代絲剝書唐本之

首成不悅也一九五八年甫百廿五日張為生燈下記

舊岐嚴者李祺程述南都帖考隆帖四云文明朝馬季子族又咸化度寺碑省乃研究碑帖為

李祺

中華民國　　年　　月　　日

《九成宮醴泉銘》乃張彥生先生捐獻，故特釋張彥生之文字。

張彥生跋釋文：

余凡見《九成宮醴泉銘》廿餘冊，以勝芳王氏藏、虛舟王良常舊藏後歸周壽昌又歸毛氏再歸王氏本為最，蕭山朱氏次之，字略同王本，拓勝朱本，為宋庫裝出清宮。

此本與朱氏、王氏二本相較，如「雲霞蔽虧」之「霞蔽虧」三字皆損，此本不獨三字不損而少損渤卅餘字。

又次，稱北宋拓本者，旌德呂氏藏梁聞山本，稍有蟲蛀，亦佳。吳氏一殘破本，與王、朱共為四本，均為「重譯」「重」字不損，拓墨四本大同小異。墨淡、草率，大體看反不如無錫秦氏所刻初拓本為快。

但字之豐腴非秦本可比，得秦刻作宋拓真本觀，不易得也。秦本與翁覃溪跋宋裝原冊，明黨崇雅舊藏，王鐸書簽，載翁文集。又濰縣出郭廷盦跋本，上二本歸龔氏。又長州文氏本文脩承書金字兩行於後。再南皮張脩府藏乾隆禦覽本與錢大昕跋和氏本，後歸朱善旂，（朱題云，見玉泓館本，「櫛」字已損，未知是否硬傷。）再歸陶齋藏。以上之本大同小異，除秦本未見淡墨本外，餘均墨濃字枯不足觀。

「重」字已損，「櫛風」「櫛」字不損，亦號稱北宋。吳荷屋跋，汪退簽，南宋本云：所見以玉泓館顧從義為最上，不明此本仍在人間否？

聞此本十數年前出天津，不知究竟。楊惺吾為端陶齋跋何氏本云：

「所見醴泉銘無過之，和顧子山（文彬）藏本其『蔽虧』二字尚無損壞，出無錫秦刻本之上。而有一病：不知何人將斷缺之字以他本處字補之？及歸子山重裝，而去其所補之字，竟各成一方空，是其遺憾也。」不知此本仍存顧氏否？另記載與中、日印本云，日印本摹刻本亦未見有「霞蔽虧」三字不損者。又完顏景氏藏姚惜抱跋為唐拓本，議論紛紜，有此可證其嗣無疑。

此本不損之字多損，而通身格欄如新字，無筆法鋒芒，紙墨一望而知其為宋代無疑。此本格線多有不顯，而字多鋒芒畢露如新，此銘印本只有商務出版，錢為和氏跋，朱善旂跋云：「以趙子固褉帖值得之」，歸陶齋本為最佳印本，另無善本，或翻或塗墨，或年代近，皆不足觀。唐初盛治，書法最勝，以虞、歐為首，虞碑刻無存，歐奉敕書此碑立于九成宮，為太宗所賞識，當時隆重可知，在唐時已拓損渤，今得見此最佳本，無一名之名之曰，唐代銘刻書法墨本之首，或

不愧也。一九五六年一月廿五日張彥生燈下記。余既不能文又不能書，錯白字尤多，勉書漫作參考。

舊收藏者李祺程氏《南村帖考·降帖》內云及明初駙馬李子祺又藏《化度寺碑》，李祺當為研究碑帖者。

此《醴泉銘》拓墨精良，無一字剪損渤闕。細審，高江邨卅六字印下有數印蹟，但字不能辨出，印色似宋。此銘初為明初駙馬李子祺所藏，李曾藏《化度寺碑》，有元明人趙孟頫、歐陽玄、周景遠、康里子山等十數家跋，予由海源閣楊氏借留影，後蘇齋題近萬言，後蘇齋得跋後用全力遍尋求此原碑，及尋得，翁定為翻刻。近及敦煌出《化度寺碑》，證明翁氏一生用功之《化度寺碑》正是偽刻。至今又無法再尋此李駙馬本校對就屬真偽，此醴泉為李氏所藏當時定有具眼。後歸高江邨重裝，前有「竹窗」半印可證，又有「清吟堂秘笈」印，在裝成後所蓋有壓痕，又歸趙味辛，趙為翁高足，曾為訪化畫家方蘭士書一簽。可怪者李氏無跋，高氏只書一簽，不知其人，有權自主，足亂蓋印。或亦知為秘寶，希借帖本成名，而各藏碑帖家無道及者，反為後人所笑，此較勝芳王氏藏王虛舟長跋本、蕭山朱氏宋裝本多出全渤與半渤之字卅餘，餘本「重」字已損，而「櫛」字不損者以

秦氏本最上，似拓墨精，翁跋党氏宋裝本、南皮張脩府藏乾隆禦覽本及錢跋和氏本，拓工如出一手，失墨重，俱潔淨如新。「櫛」字不損本亦稱北宋，「櫛」字已損者謂南宋，好古之士率多將年代提高。曾見陽穀熊觀民得之海源閣藏成親王跋半「櫛」字本，只其一。「櫛」字已損本不及備錄，茲將所知錄此

跋半「櫛」字本，只其一。「櫛」字已損本不及備錄，茲將所知錄此發」等語作評判，約所見乃勝芳王氏所藏王虛舟長跋本、墨色略淡之

「雲間電發」等語作評判，不然不能有此評語。此《醴泉銘》出前人評判之上，或亦未見此等佳本耳。子明善收此奇品，不欲自私，願獻政府永存。予嘉其意，將歷年所見詳記於冊尾。

一九五六年一月廿六日燈下漫記

敬園翁為七十五老人，自願為錄予請簡減錄之。黨崇雅字子蘦，誤作重雅，党與王山史親家。以其較世所謂北宋多本卅餘字故譽之謂唐拓本，予不敢定之年代。

宋拓　歐陽詢書虞恭公碑

唐

頁縱二十四厘米　橫十二厘米　二十一頁

Inscription on stele of Yu Gonggong
Written by Ouyang Xun, Tang Dynasty
Rubbings of Song Dynasty
Mounted album of 21 leaves
Each leaf: 24 × 12cm

黑紙鑲邊剪裱經摺裝，有李春孫題簽。

碑高三‧九米，寬一‧四六米，唐貞觀十一年（六三七）十月立於陝西醴泉縣。碑文岑文本撰，歐陽詢書，楷書，三十六行，行七十七字。篆額「唐故特進尚書右僕射上柱國虞恭公碑」。歷經風雨剝蝕，磨泐甚多，南宋拓本，每行存字不過二十四、五字。

虞恭公名溫彥博（五七五—六三七），字大臨，溫大雅弟。唐并州祁縣人。武德八年（六二五），以并州道行軍長史與突厥戰於太谷，兵敗被俘。突厥以其近臣，數問唐兵虛實，固不答，被囚於陰山苦寒之地。太宗即位，始征還朝。貞觀四年（六三〇）任中書令，十年，進尚書右僕射。卒葬昭陵。

此碑為歐陽詢八十一歲的作品，點畫工妙，標格清俊，與《皇甫君碑》風格相近，然平和過之，居《醴泉銘》、《皇甫君碑》兩碑之間。清翁方綱跋此碑云：「《化度》是率更最矜重之作，是以字字遒逸，無一筆馳騁。至於《虞恭公碑》則率更年八十有一，更在晚年矣，筆情所到，並忘矜重之際也，是以《皇甫》之馳騁，《九成》之整煉，兼而有之，時而出之，其凝鏈整秀，亦有不盡如《九成》者，然其遒逸沖和，則有不與《化度》並臻至極者。孫帥府所謂思慮遍審，杜少陵所謂暮年轉極者也，得此近千字之本，心融而神會之，庶幾古今正楷，舒斂通會之由，可得而仰窺矣。」

此拓本在裝裱時將碑上損泐文字裁去，只留較完整的六百四十字，裝裱也有錯簡。碑文中「帝媯升歷」之「歷」字未損，「九官」二字未損，「藹藹高門」之「高」字未損。紙墨拓工，俱堪頡頏，為宋拓善本。

鑒藏印記：「春孫書畫」、「雙桂齋珍藏印」、「宗瀚」、「翙煌嗣守」、「李翙勳守」、「明窗細玩」、「唐氏寶藏」、「志超」、「聯琇嗣守」、「宋直臣子方之裔」、「阿難」、「虛舟主王澍字若霖今字蒻霖」等。

宋拓虞恭公碑

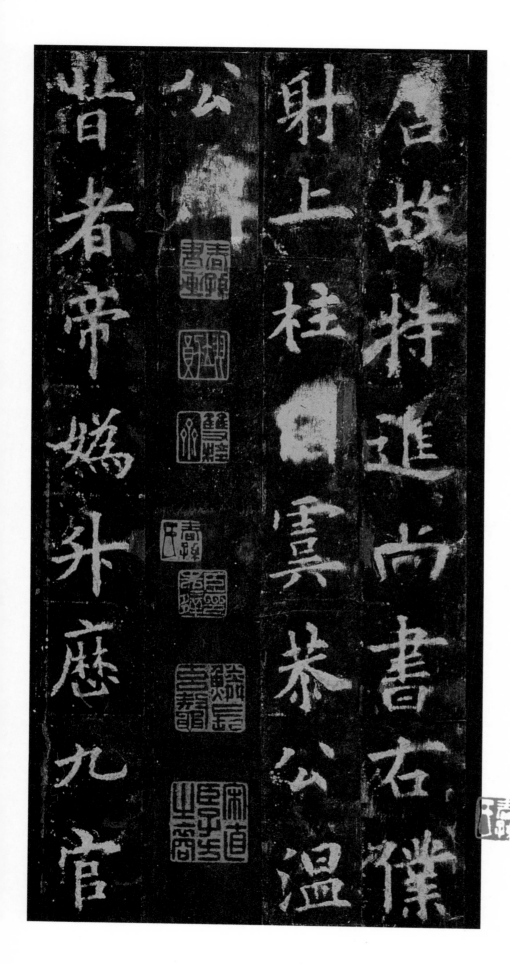

釋文：
唐故特進尚書右僕
射上柱國虞恭公溫
公碑
昔者帝嬀升歷九官

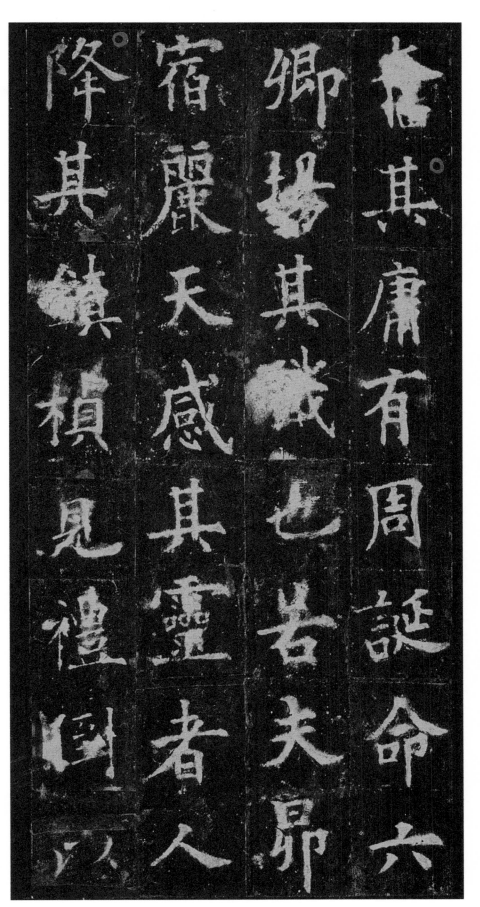

□其庸有周誕命六
卿揚其□也若夫昂
宿麗天感其靈者人
降其□槙見禮倒以

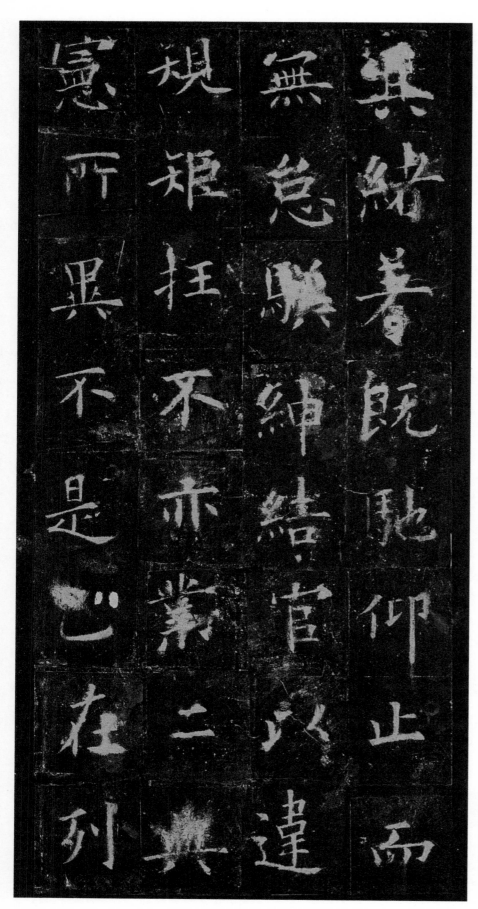

其緒著既馳仰止而
無怠驥紳結官以違
規矩枉不亦業二典
憲所異不是已在列

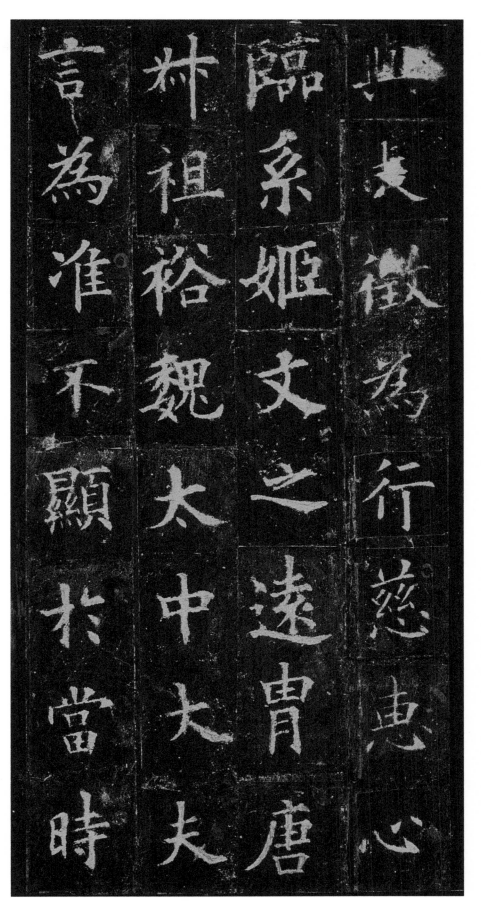

與囗徵為行慈惠心
臨系姬文之遠胄唐
叔祖裕魏太中大夫
言為准不顯於當時

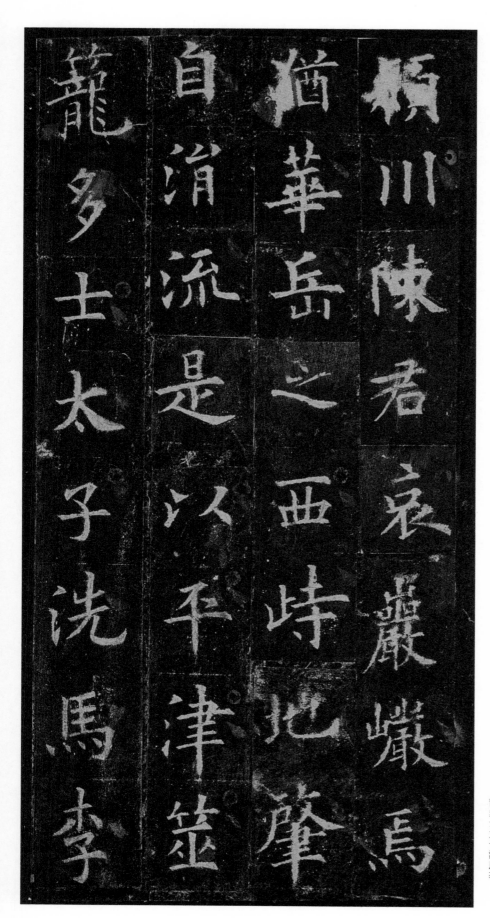

潁川陳君哀巖巗焉
猶華岳之西峙地肇
自涓流是以平津筮
籠多士太子洗馬李

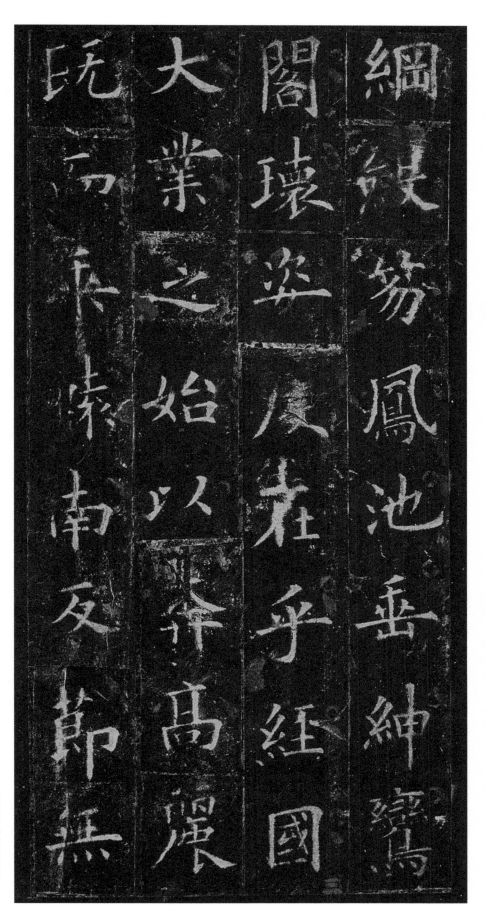

綱斂笏鳳池垂紳鸞
閣瓊姿□在乎經國
大業之始以奔高麗
既而乘轅南反節無

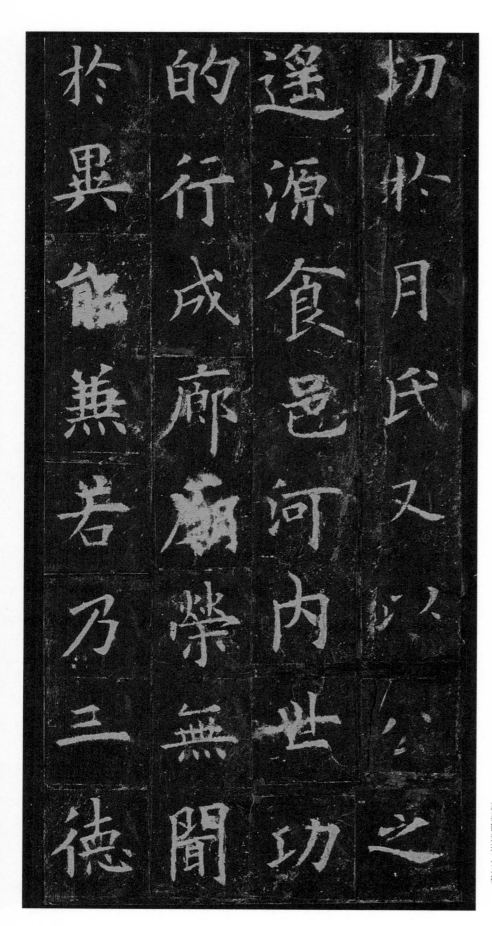

切於月氏又以公之
遙源食邑河內世功
的行成廊廟榮無聞
於異能兼若乃三德

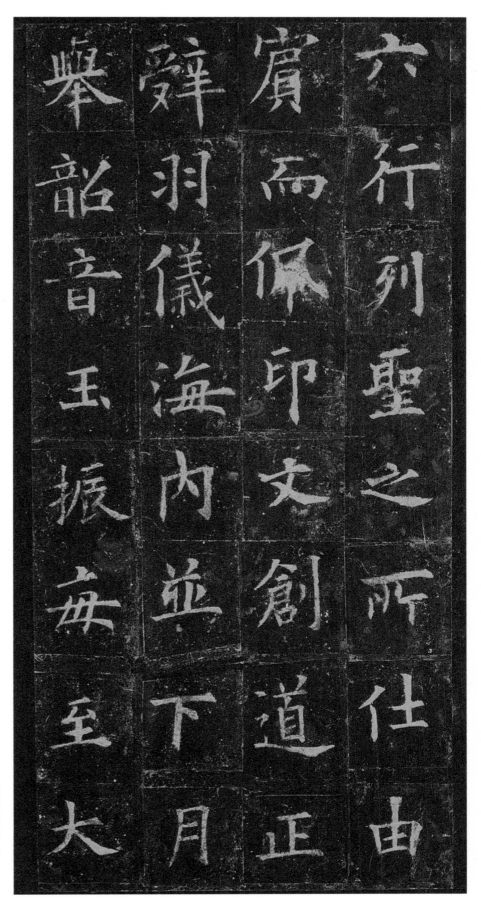

六行列聖之所仕由
賓而佩印文創道正
辭羽儀海內並下月
舉韶音玉振每至大

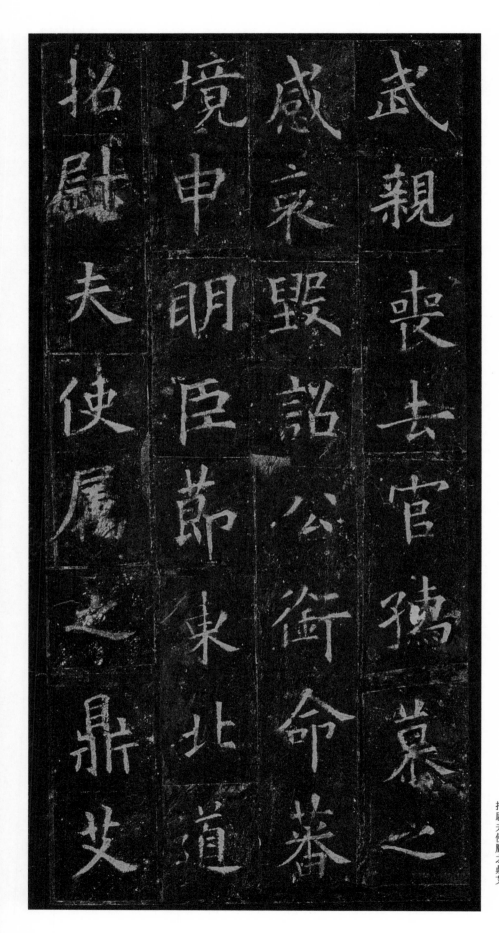

武親喪去官孺慕之
感哀毀詔公銜命蕃
境申明臣節東北道
招尉夫使屬之鼎艾

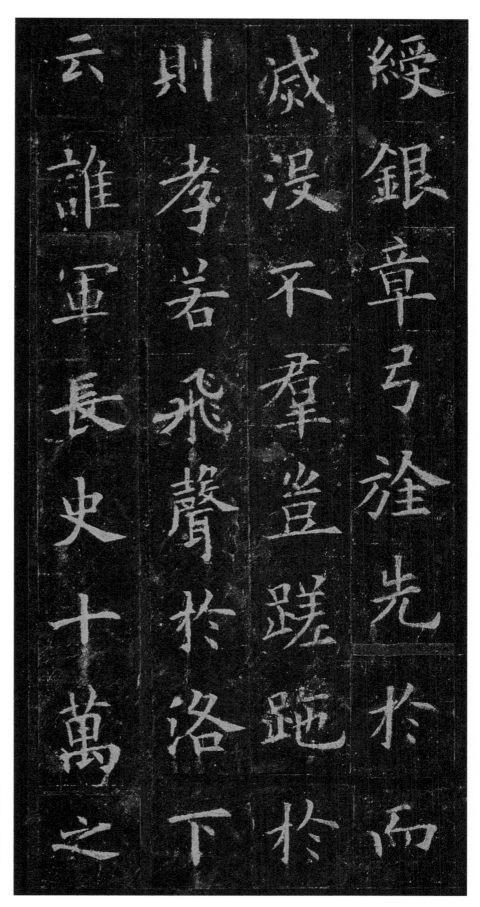

綏銀章弓旌先於而
滅沒不羣豈蹉跎於
則孝若飛聲於洛下
云誰軍長史十萬之

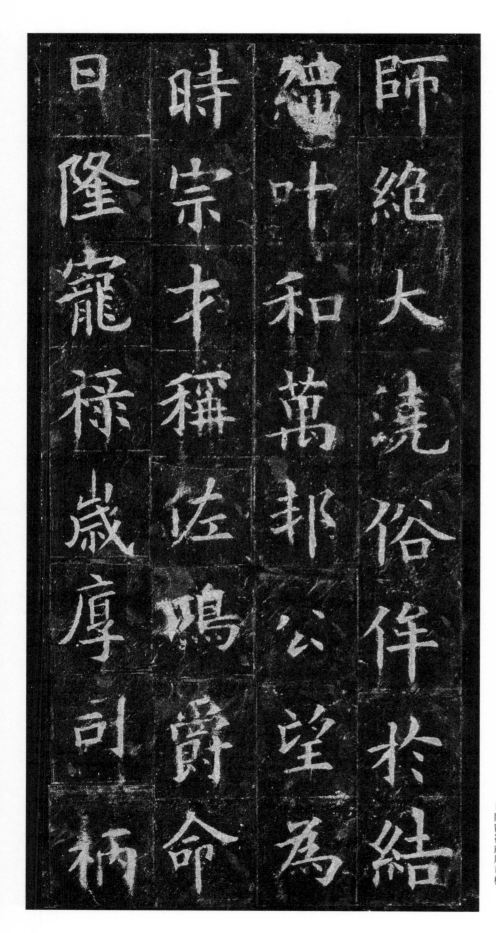

師絕大澆俗侔於結
繩葉和萬邦公望為
時宗才稱佐鴻爵命
日隆寵祿歲厚司柄

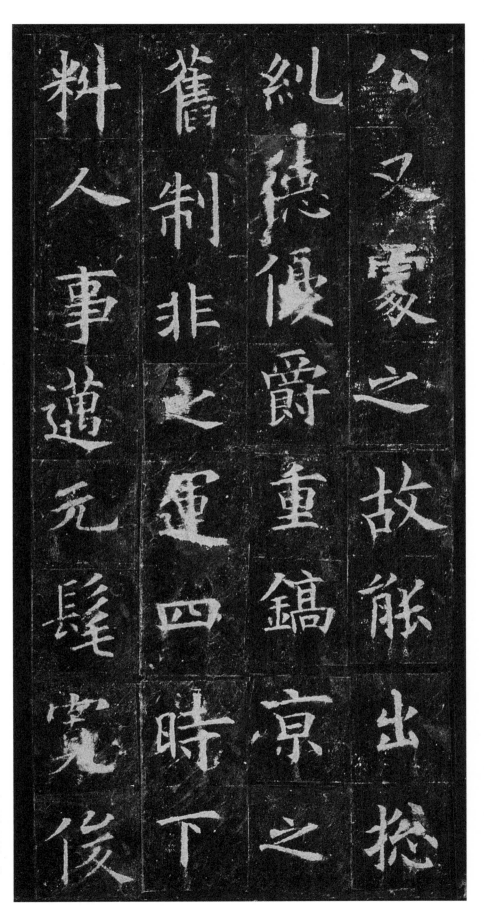

公又慮之故能出捻
糾德優爵重鎬京之
舊制非之運四時下
料人事邁元髦寬俊

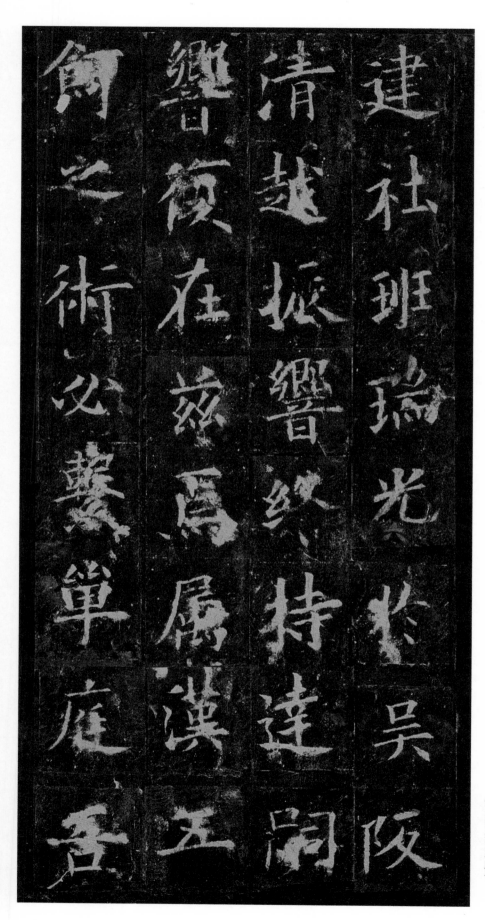

建社班瑞光於吳阪
清越振響終持達嗣
響復在茲焉屬漢五
餌之術必繫單庭吾

248

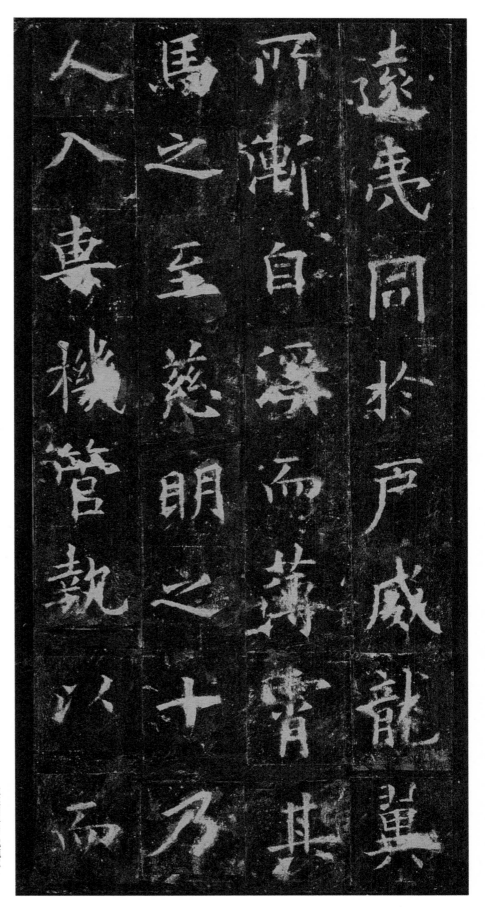

遠夷同於戶威龍翼
所漸自溪而薄霄其
馬之至慈明之十乃
人入專機管執以而

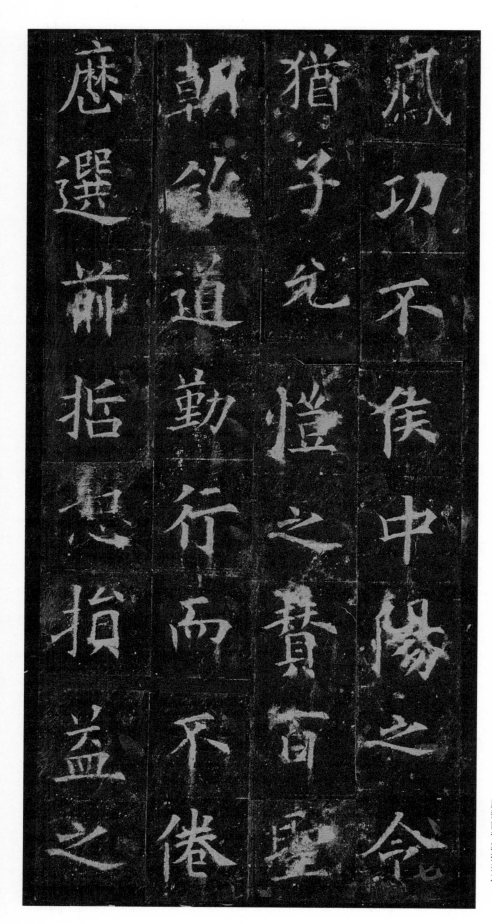

鳳功不俟中陽之令
猶子允愷之贊百聖
朝欽道勤行而不倦
歷選前哲損益之

250

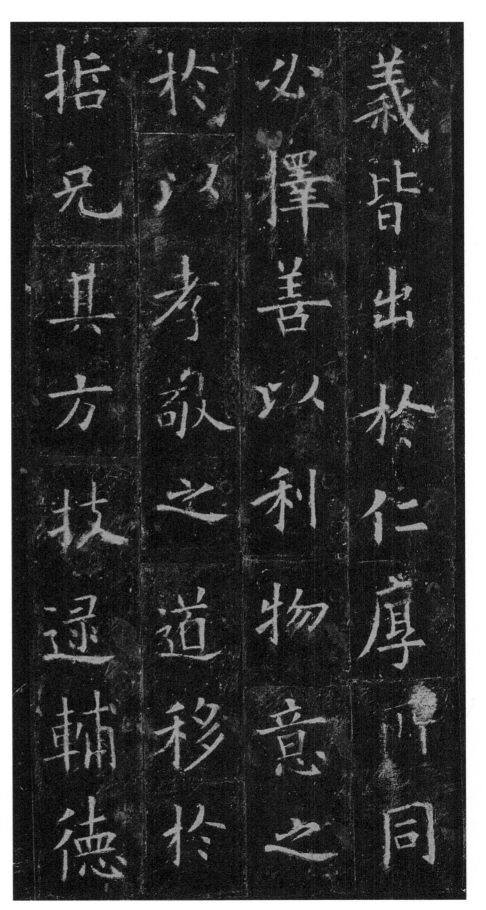

義皆出於仁厚所同
必擇善以利物意之
於以孝敬之道移於
哲兄其方技逴輔德

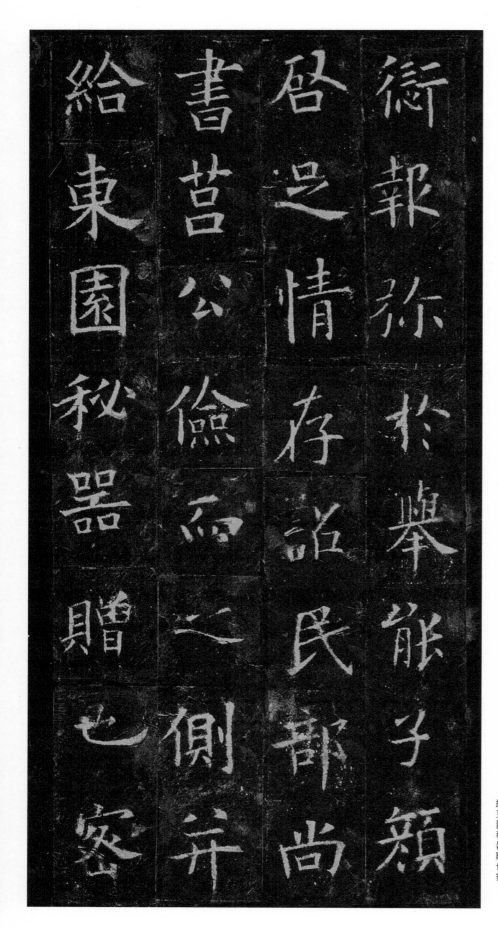

衘報彌於舉能子顏
啟足情存詔民部尚
書莒公儉而之側並
給東園秘器贈也密

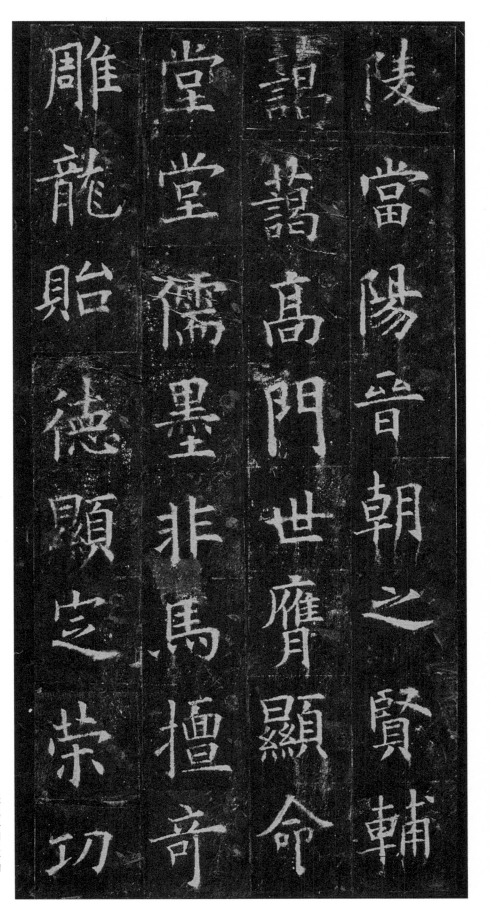

陵當陽晉朝之賢輔
藹藹高門世膺顯命
堂堂儒墨非馬擅奇
雕龍貽德顯定策功

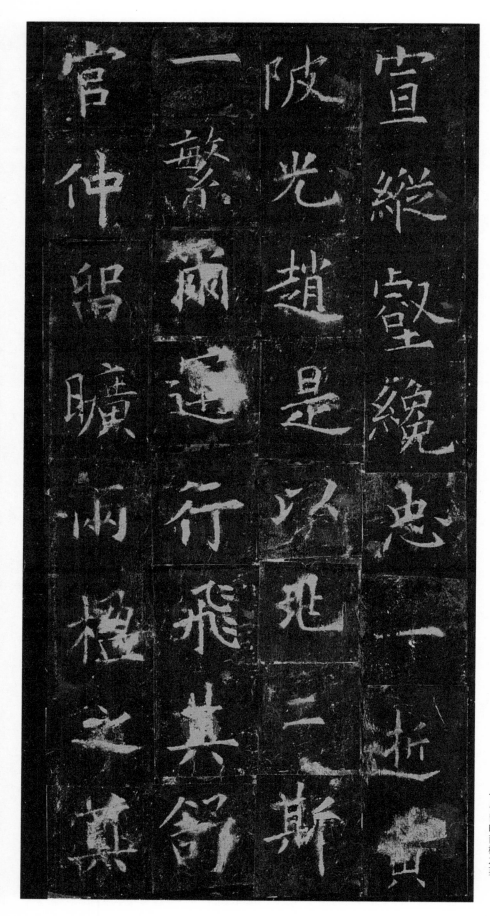

宣縱壑纔忠一逝黃
陂光趙是以兆二斯
一繁爾運行飛其舒
官仲留曠兩檻之奠

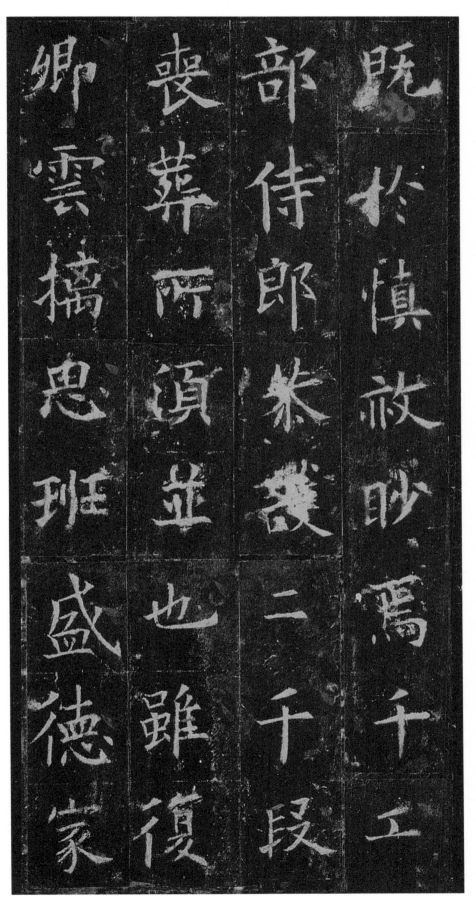

既於慎敉眇焉千工
部侍郎恭護二千段
喪葬所須並也雖復
卿雲摛思班盛德家

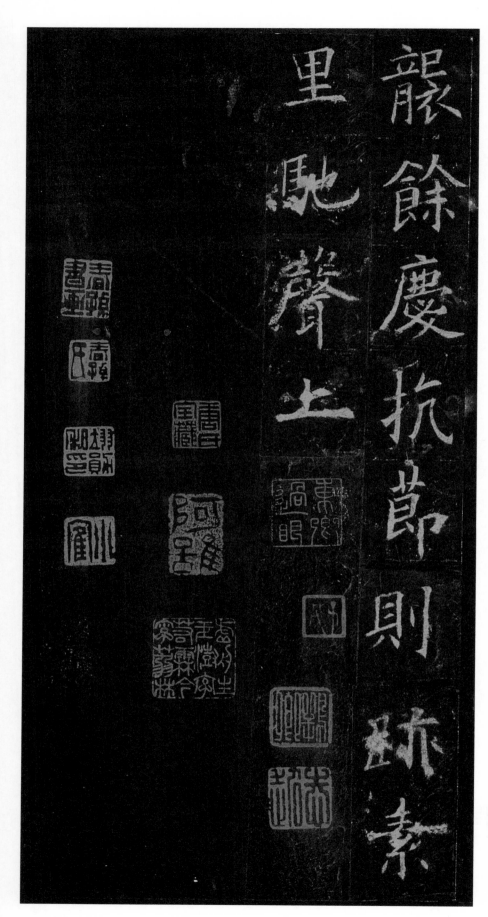

襲餘慶抗節則跡素
里馳聲上

257

宋拓 李邕書李思訓碑

唐

頁縱三十一‧六厘米　橫二十二‧二厘米　二十二頁

Inscription on stele of Li Sixun
Written by Li Yong, Tang Dynasty
Rubbings of Song Dynasty
Mounted album of 22 leaves
Each leaf: 31.6 × 22.2cm

挖鑲剪裱裝。梁鼎芬題簽，張所鑾題跋，朱翼厂跋稿。

《李思訓碑》高三‧七六米，寬一‧六米。碑在陝西蒲城，未刻立碑年代，據內容推算，應在唐開元二十七年至二十九年（七三九—七四一）。李邕撰文並書，行書，每行七十字，篆額：「唐故雲麾將軍右武衛大將軍贈秦州都督彭國公謚曰昭公李府君神道碑並序」。

此拓本墨色烏金，碑文中「博覽羣書精廬眾藝」之「藝」字未損，為宋拓本。

鑒藏印記：「寶岳雲齋」、「何厚琦印」等。

李邕（六七五—七四七），字泰和，李善之子，官至汲郡、北海太守，人稱李北海。擅楷、行、草書。《舊唐書》説他「早善才名，尤長碑頌，雖貶職在外，中朝衣冠及天下寺觀，多齎持金帛，往求其文。」「時議以為自古鬻文獲財，未有如邕者。」存世書跡有《李思訓碑》、《李秀碑》、《法華寺碑》、《端州石室碑》、《岳麓寺碑》、《靈岩寺碑》、《大照禪師碑》等。此碑筆畫勁練，頓挫起伏，奕奕動人，結體拗峭，氣勢雄健，神情流放。明代楊升庵謂：「李北海書雲麾將軍碑為第一。其溶液屈衍、紆徐研溢，一法蘭亭。但放筆差增其豪，豐體使益其媚。如盧詢下朝，風度閑雅；繁鸞回策，盡有蘊藉。」

李思訓（六五一—七一六），唐代畫家，擅長山水樹石鳥獸，創青綠山水（或稱金碧山水）一派，子昭道取其法，有大小李將軍之稱。作品有大同殿壁畫、《江帆樓閣圖》等。

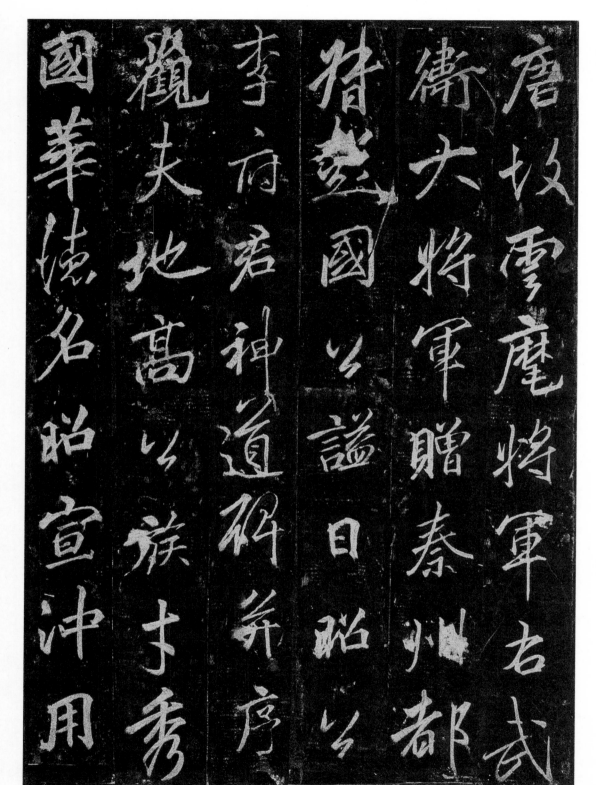

釋文：
唐故雲麾將軍右武
衛大將軍贈秦州都
督彭國公諡曰昭公
李府君神道碑並序
觀夫地高公族才秀
國華德名昭宣沖用

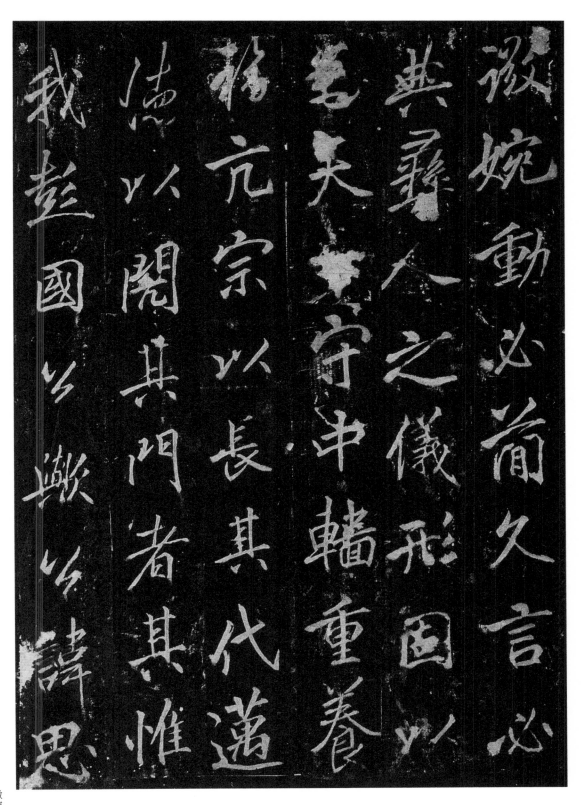

微婉動必簡久言必
典彝人之儀形固以
囗天下守中轊重養
福尢宗以長其代邁
德以閱其門者其惟
我彭國公歟公諱思

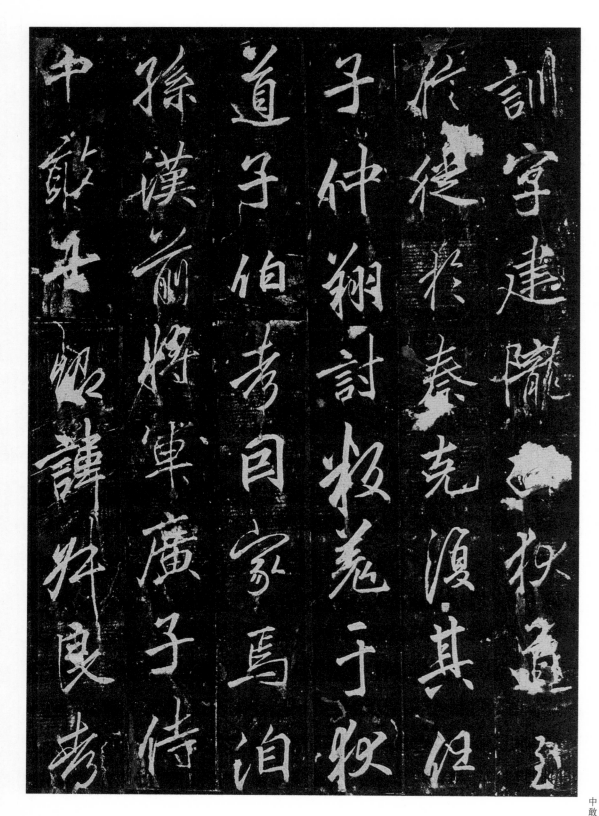

訓字建隴西狄道至
信徒於秦克復其任
子仲翔討叛羌於狄
道子伯都因家焉泊
孫漢前將軍廣子侍
中敢口卿諱叔良都

262

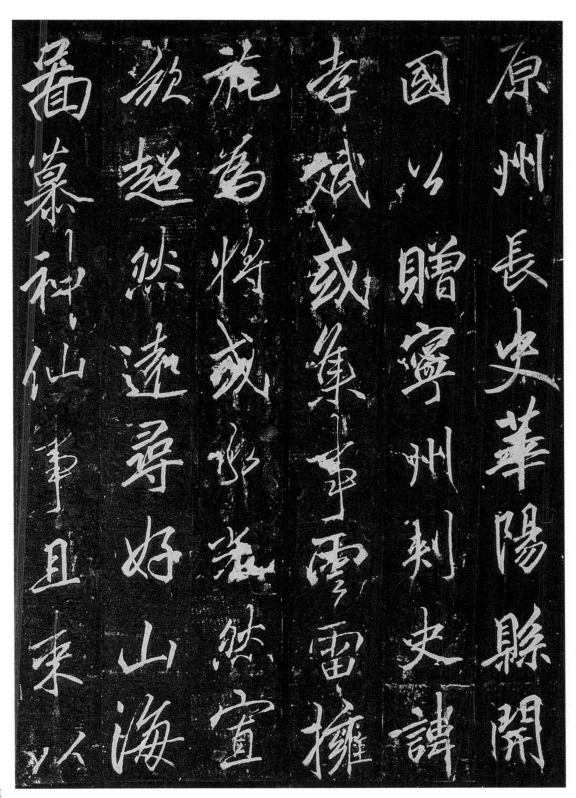

原州長史華陽縣開
國公贈寧州刺史諱
孝斌或集事雲雷擁
旄為將或承光然置
欲超然遠尋好山海
圖慕神仙事且來以

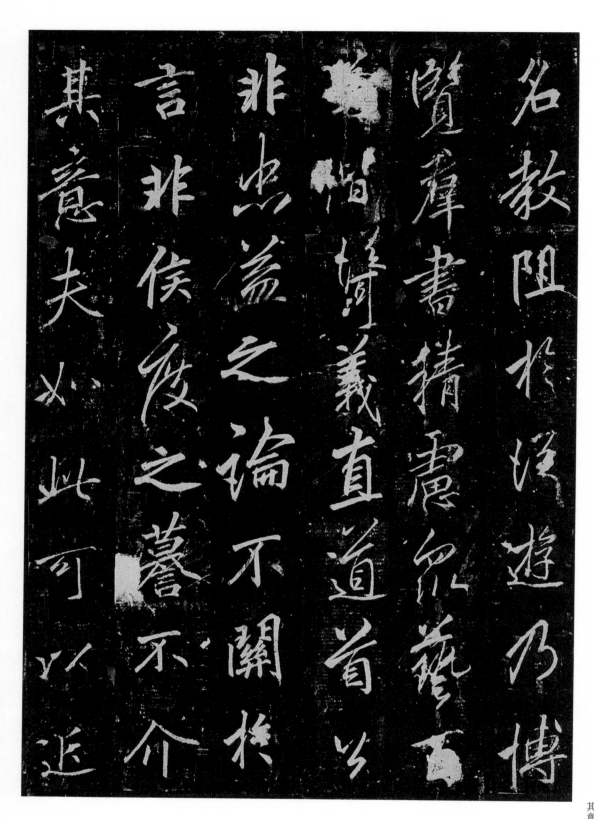

名教阻於從遊乃博
覽羣書精廬眾藝百
口階聲義直道首公
非忠益之論不關於
言非俟度之謨不介
其意夫如此可以近

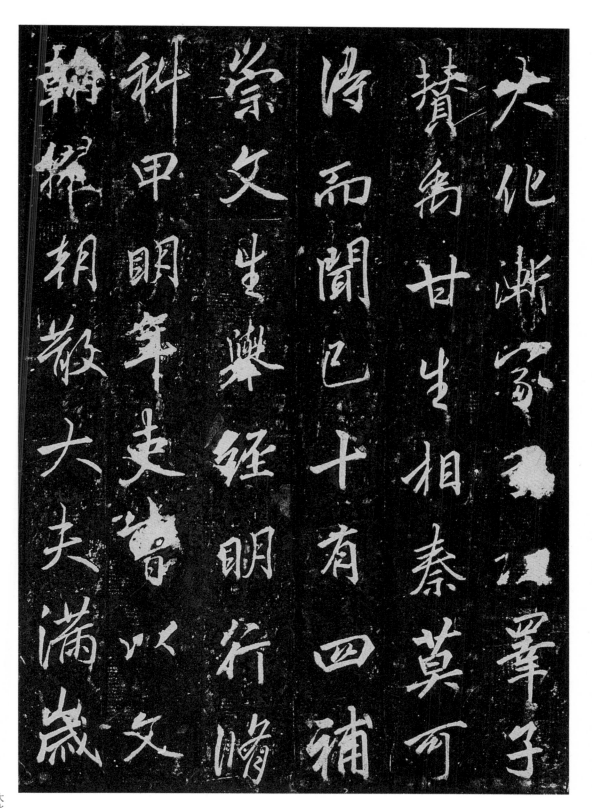

大化漸家□□辠子
賛禹甘生相秦莫可
得而聞已十有四補
崇文生舉經明行修
科甲明年吏曹以文
翰擢朝散大夫滿歲

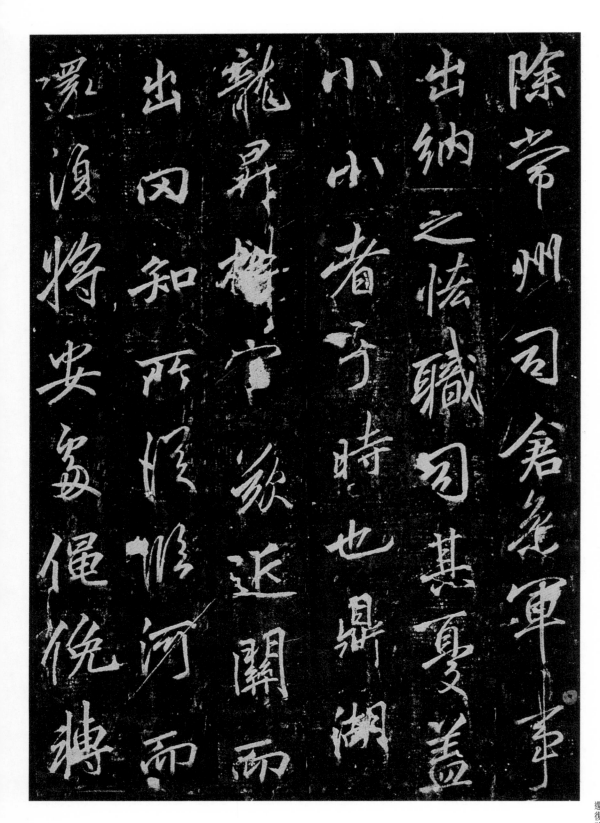

除常州司倉參軍事
出納之恡職司其憂蓋
小小者於時也鼎湖
龍升□官欲近關而
出岡知所從臨河而
還復將安處僵俛轉

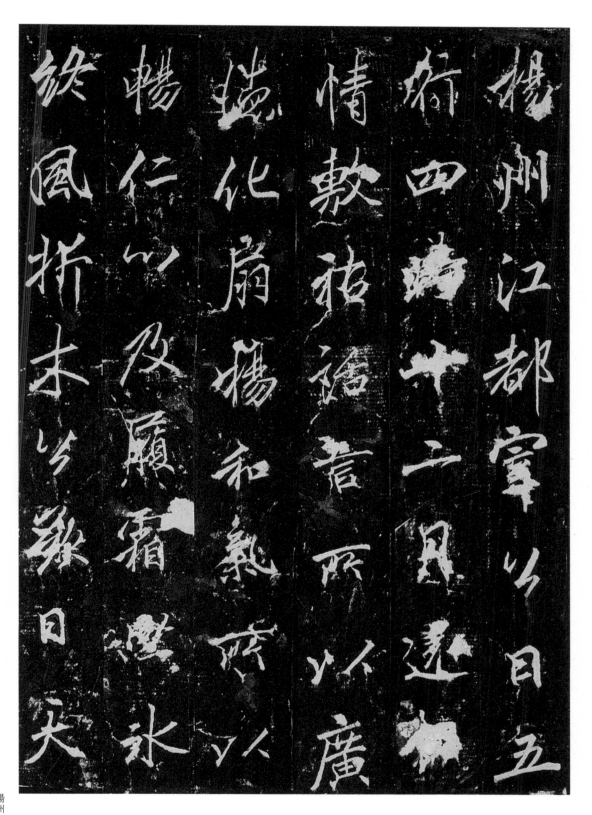

揚州江都宰公日五
行四□十二月還□
情敷祐話言所以廣
德化扇揚和氣所以
暢仁心及履霜□冰
終風折木公歎日天

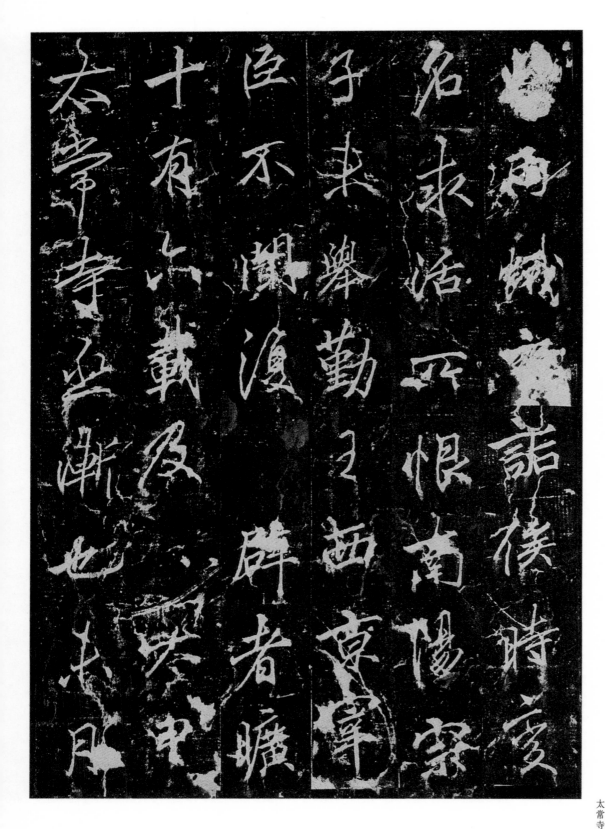

□□蛾□詬俟時變
名求活所恨南陽宗
子未舉勤王西京宰
臣不聞復辟者曠
十有六載及太申
太常寺丞漸也末月

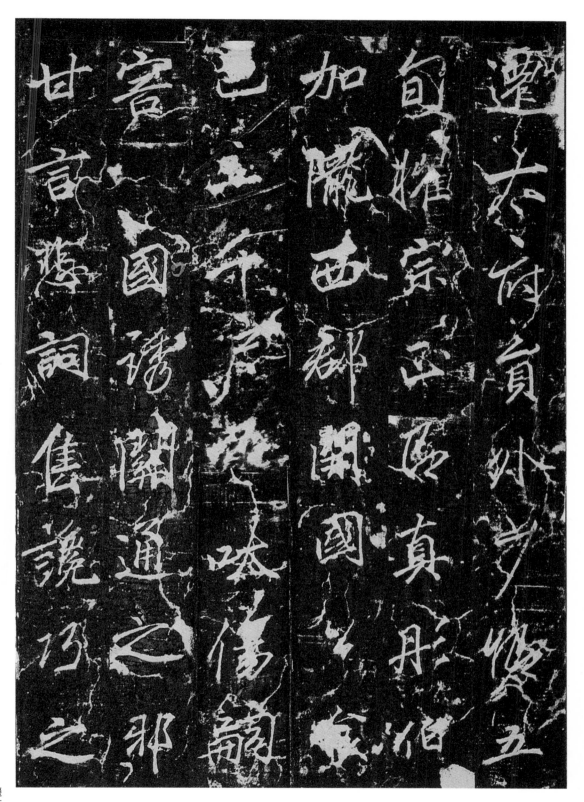

遷太府員外少□五
旬擢宗正即真彤伯
加隴西郡開國公食
邑□千戶□咶傷嗣
容國誘關通之邪
甘言悲詞雋讒巧之

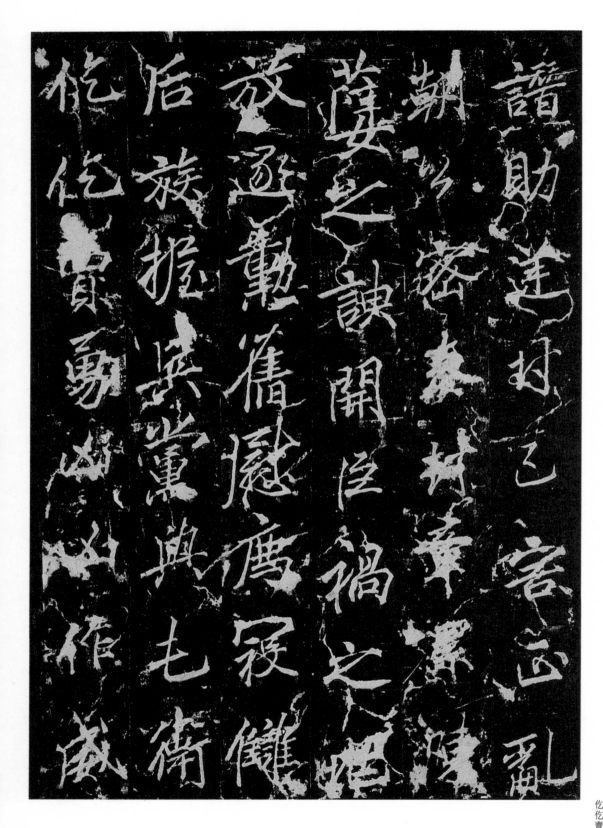

譖助逆封己害正亂
朝公密奏封章口陵
葰之諫開臣禍之兆
放逐勳舊慰鷹寇讎
后族握兵黨與屯衛
仡仡賣勇凶凶作威

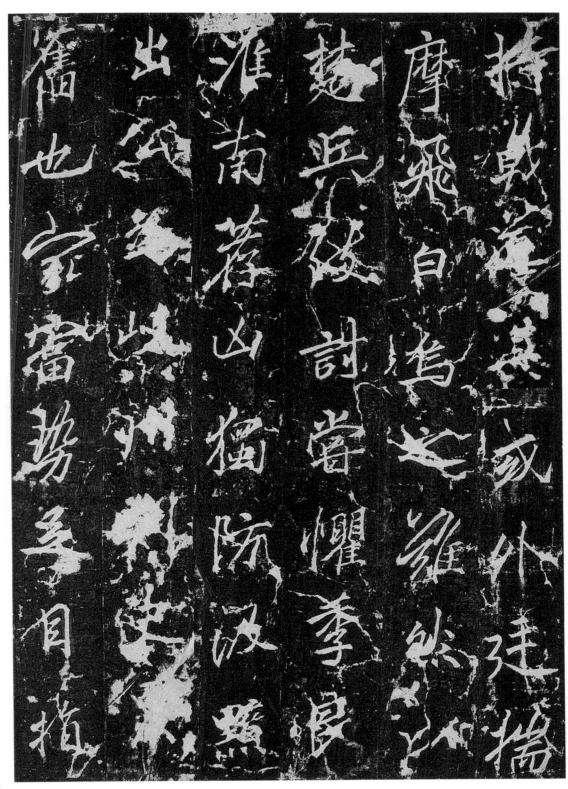

持戟□□或外廷撝
摩飛白鳥之難然以
楚兵致討嘗懼季良
淮南薦凶獨防汲黯
出公為岐州刺史□
舊也家富勢足目指

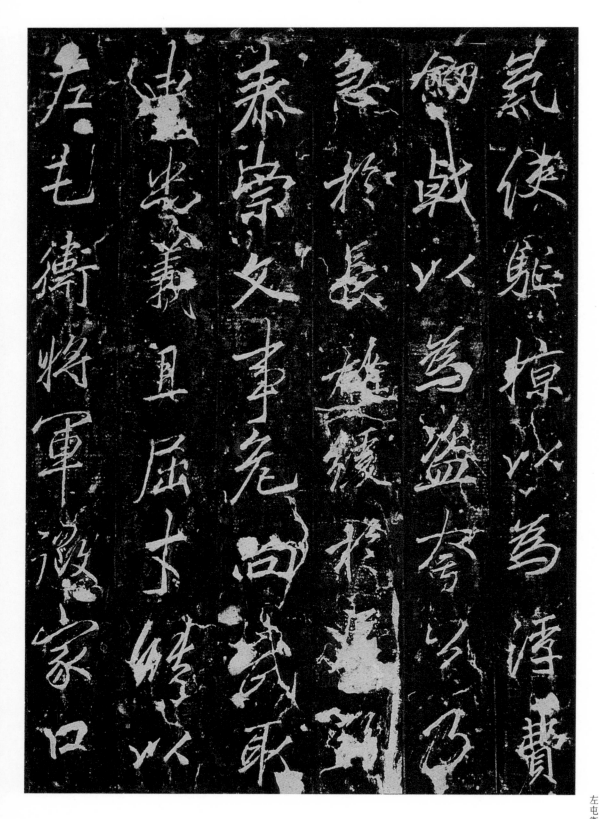

氣使驅掠以為浮費
劍戟以為盜夸公乃
急於長雄綏於□□
泰崇文事危向武取
申忠義且屈才能以
左屯衛將軍徵家□

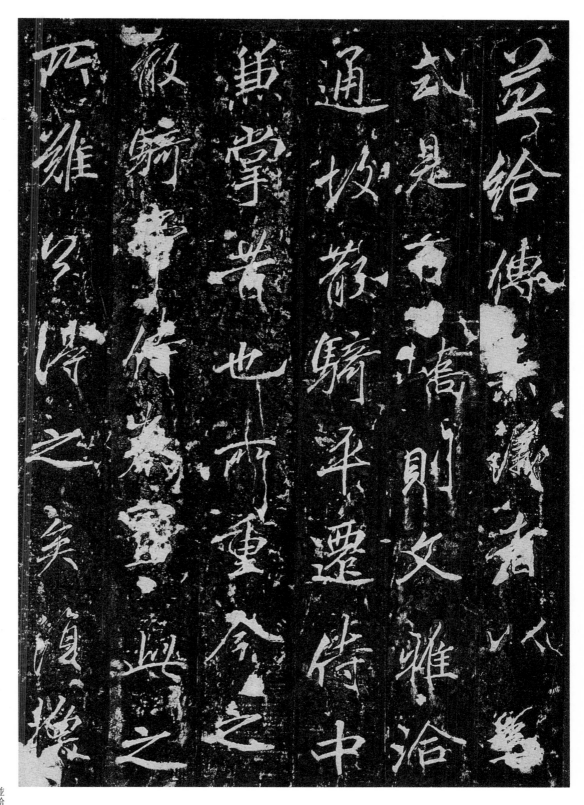

並給傳□議者以為
式是□嶠則文雅洽
通故散騎平遷侍中
兼掌昔也所重今之
散騎常侍□□此之
所難公得之矣復換

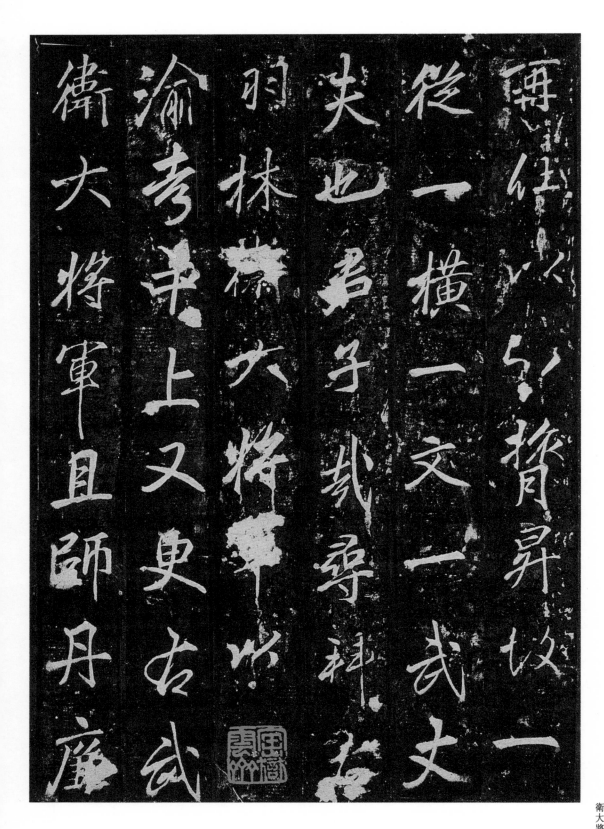

再住以心膂升故一
從一橫一文一武丈
夫也君子哉尋拜右
羽林衛大將軍以
渝考中上又更右武
衛大將軍且師丹廉

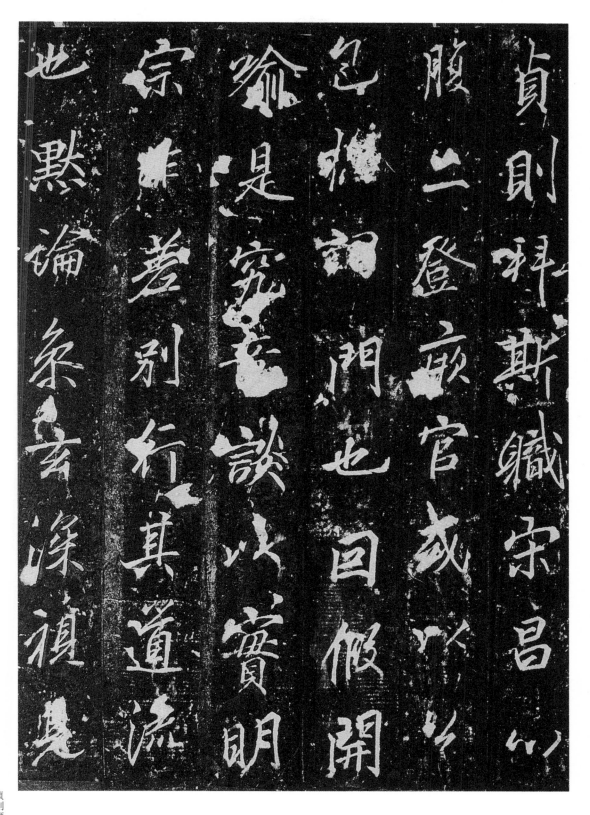

貞則拜斯職宋昌心
腹口登厥官或以公
包口詞門也因假開
喻是究音談以實明
宗非差別行其道流
也默論參玄視見

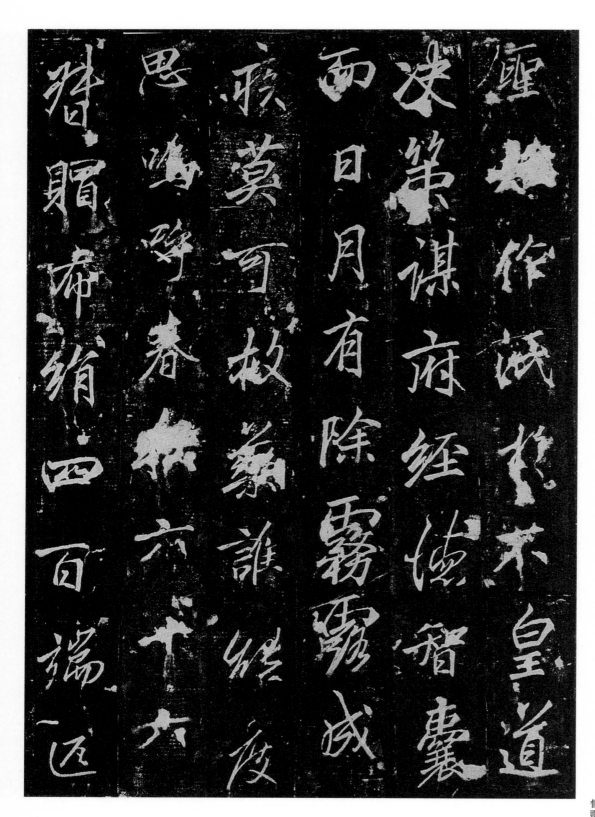

聖始作泯於不皇道
決策謀府經德智囊
而日月有除霧露成
疾莫可救藥誰能度
思鳴呼春秋六十六
督賵布絹四百端匹

276

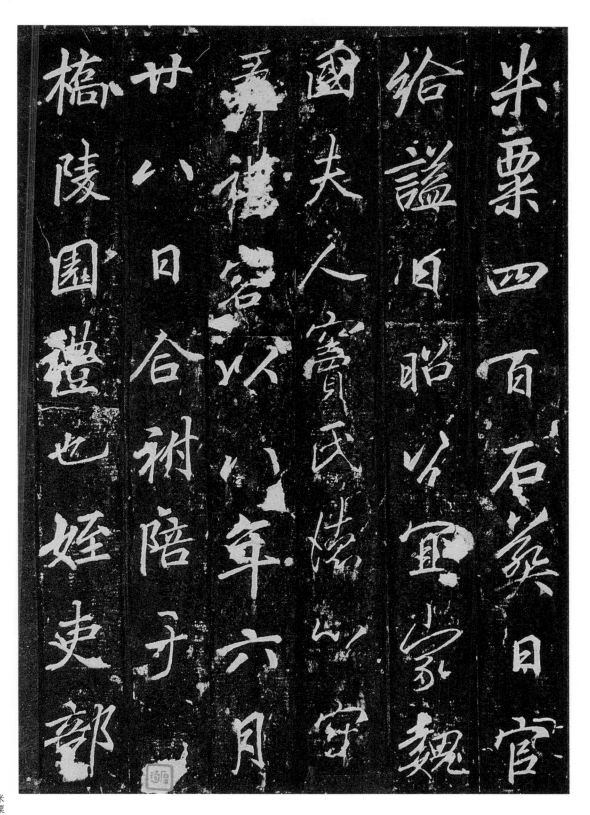

米粟四百石葬日官
給謚曰昭公宜家魏
國夫人竇氏懷心守
葬禮容以八年六月
廿八日合祔陪於
橋陵園禮也姪吏部

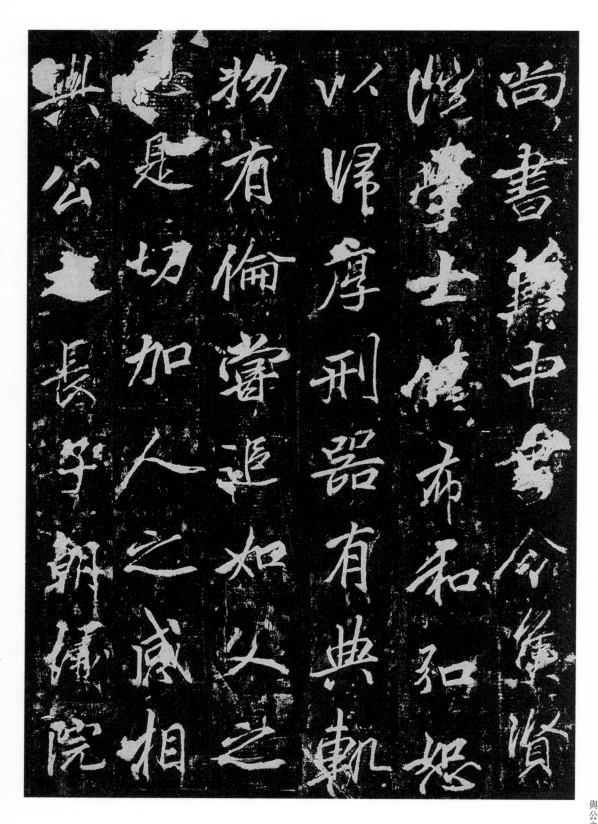

尚書兼中書令集賢
院學士□布和弘恕
以歸厚刑器有典軌
物有倫嘗追如父之
恩是切加人之感相
與公之長子朝儀院

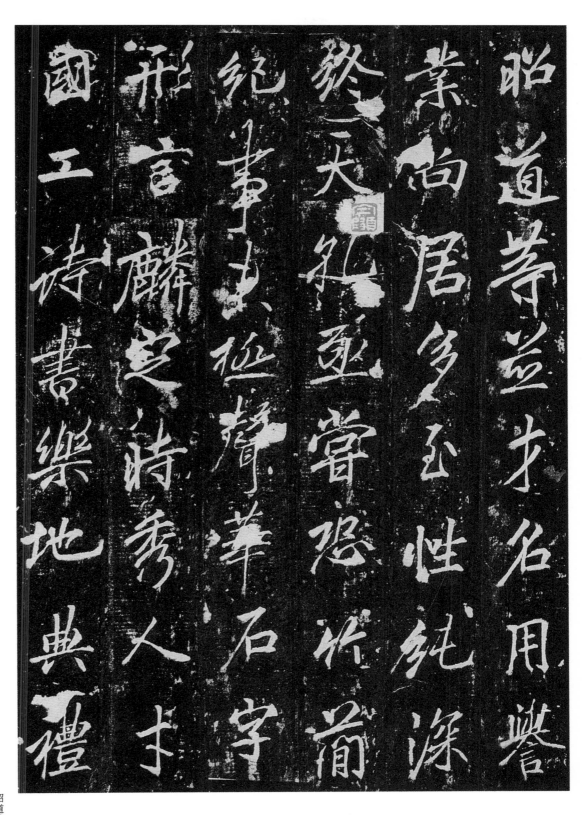

昭道等並才名用譽
業尚居多至性純深
終天孔亟嘗恐竹簡
紀事未極聲華石字
形言麟定時秀人才
國工詩書樂地典禮

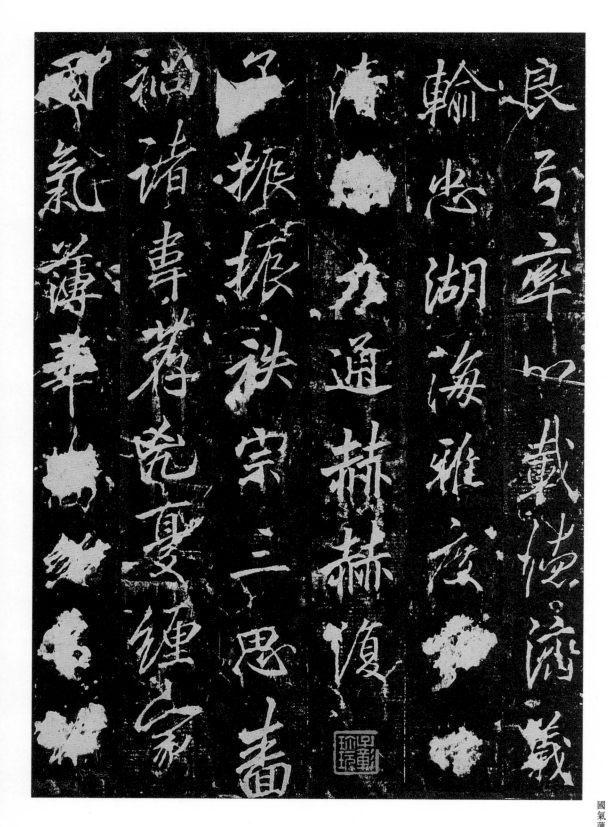

良弓宰心載德濟義
輸忠湖海雅度□□
清□□通赫赫復
子振振袟宗三思畜
禍諸韋薦皃憂纏家
國氣薄華□□□□

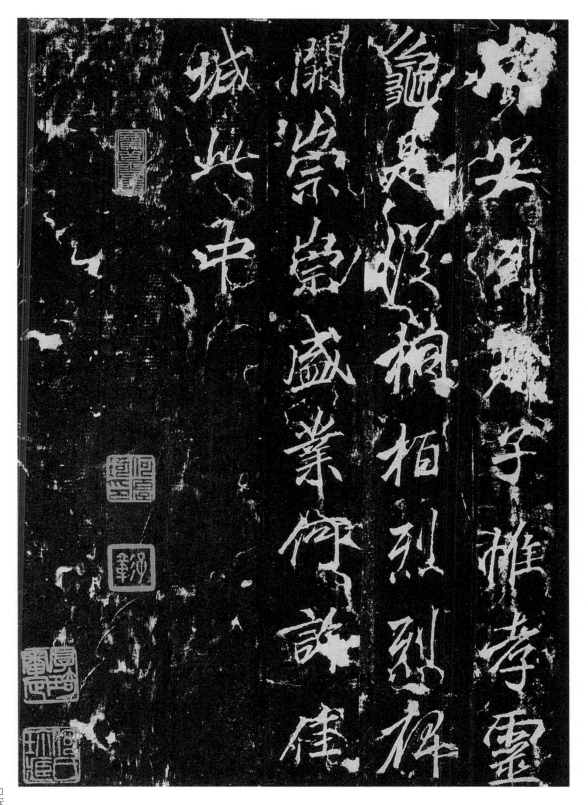

□安□□子惟孝靈
龜是從桐柏烈烈碑
闢崇崇盛業何許佳
城此中

宋拓　張從申書李玄靜碑

唐

頁縱二十五‧八厘米　橫十七‧五厘米　二十六頁

Inscription on stele of Li Xuanjing
Written by Zhang Congshen, Tang Dynasty
Rubbings of Song Dynasty
Mounted album of 26 leaves
Each leaf: 25.8 × 17.5cm

挖鑲剪裱裝冊。封面寶熙題簽，封內王鐸題簽，後有寶熙題跋，沈曾植詩，陳寶琛、朱益藩、張偉、趙世俊觀款。

《李玄靜碑》立於唐大曆七年（七七二），柳識撰文，張從申書，李陽冰篆額。碑原在江蘇句容玉晨觀，明嘉靖三年（一五二四）毀。

張從申，唐吳郡（今江蘇蘇州）人，大曆進士，歷檢校禮部員外郎，入大理司直。學王羲之書，擅楷、行書。黃伯思《東觀餘論》云：「從申書雖學右軍，其源出大令，筆意與李北海同科，故名重一時，宜不虛得。但所短者抑揚低昂太過，又真不及行耳。然唐人有晉韻，殊可嘉尚。」陳思《書小史》云：從申「弟從師，監察御史。從義，從約，卓然有才，並工書，皆得右軍風規，時人謂之『張氏四龍』。」宋趙明誠《金石錄》載張從申碑有七通：《玄靜先生碑》、《法慎律師碑》、《鏡智禪師碑》、《怪石銘》、《王師乾碑》、《重修延陵季子廟碑》、《漢黃公碑》。今存碑拓只有此《李玄靜碑》，另有張照、杜筠舫題跋本，藏國家圖書館，費峴懷舊藏本，藏上海博物館。

李玄靜原名李含光（六八二—七六九），號貞隱先生，唐廣陵江都（今江蘇揚州）人。精黃老之術，曾居陽臺觀。玄宗曾向其請道法，賜號玄靜先生。著有《周易義略》、《老莊學記》、《三玄異同論》等。

《李玄靜碑》拓本存世極少，此為早期精拓本，筆畫精彩，紙墨俱佳，誠可寶貴。

鑒藏印記：「沈庵墨緣」、「子敬又印」、「寶熙長壽」等印。

唐茅山紫陽觀玄

靜先生碑并序

祕書郎河東柳

識撰　大理司

直吳郡張從申

釋文：
唐茅山紫陽觀玄／靜先生碑並序／祕書郎河東柳／識撰大理司／直吳郡張從申

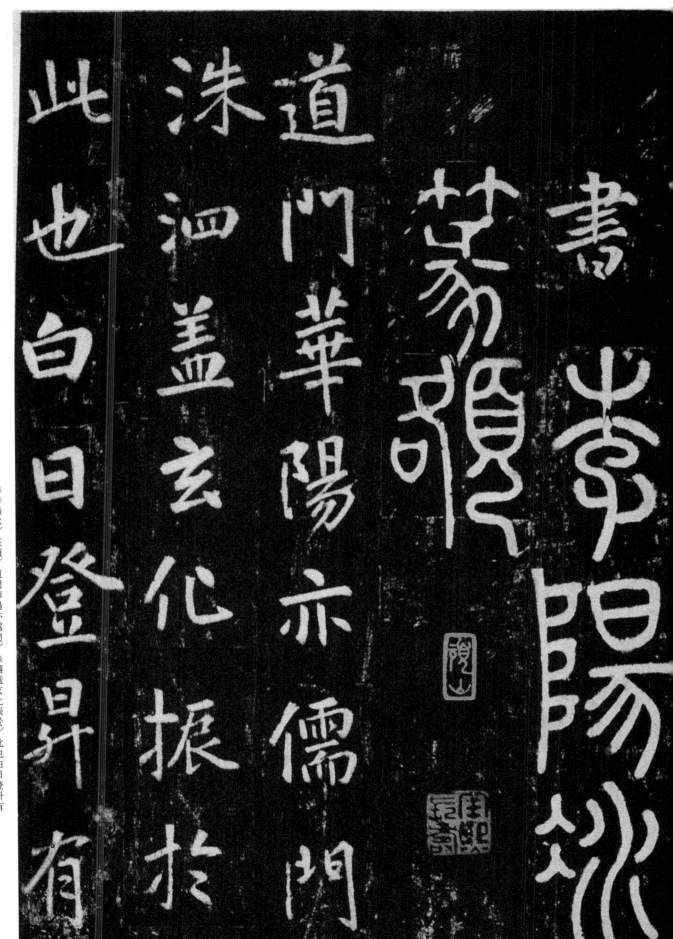

書李陽冰／篆額／道門華陽亦儒門／洙泗蓋玄化振於／此也白日登昇有

西漢茅氏兄弟隱

景遁化有東晉許

氏一門襲明沖用

以闡道風有梁貞

白先生唐玄靜先

西漢茅氏兄弟隱／景遁化有東晉許／氏一門襲明沖用／以闡道風有梁貞／白先生唐玄靜先

286

生開元中玄宗
禮請尊師而問理
化對曰道德經君
王師也昔漢文帝
行其言仁壽天下

欲　人　私　德　次
則　存　也　公　問
似　教　時　也　金
繫　若　現　輕　鼎
風　求　其　舉　對
上　生　私　公　曰
　　徇　聖　中　道

悦因加玄靜之稱／無何固以疾辭東／還句曲先生諱含／光本姓弘則大／諱弘改為李氏考

悦因加玄静之稱
無何固以疾辭東
還句曲先生諱含
光本姓弘則大
諱弘陂爲李氏考

孝威州里號貞隱

先生家本醇儒晉

陵人也夫性與道

妙則真有運無古

之學者離有得有

290

孝威州里號貞隱／先生家本醇儒晉／陵人也夫性與道／妙則真有運無古／之學者離有得有

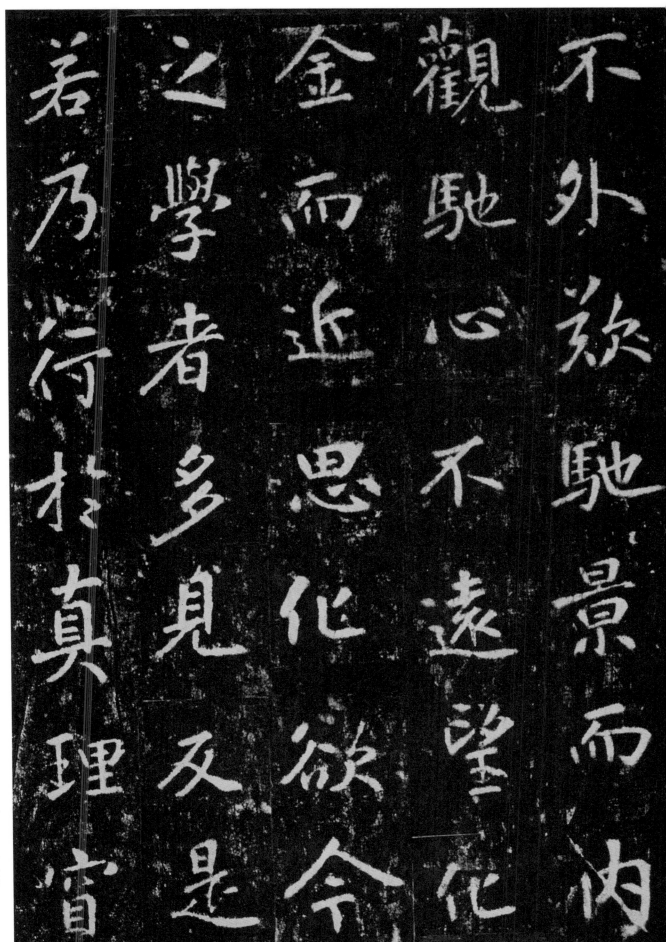

不外歆馳景而內／觀馳心不遠望化／金而近思化欲今／之學者多見反是／若乃行於真理宵

不外歆馳景而內
觀馳心不遠望化
金而近思化欲今
之學者多見反是
若乃行於真理宵

慈觀妙先示惡性

發明宗元則玄靜

其人也年十三辭

家奉道端視清受

慈向蠢類闇室之

然觀妙先示正性／發明宗元則玄靜／其人也年十三辭／家奉道端視清受／慈向蠢類闇室之

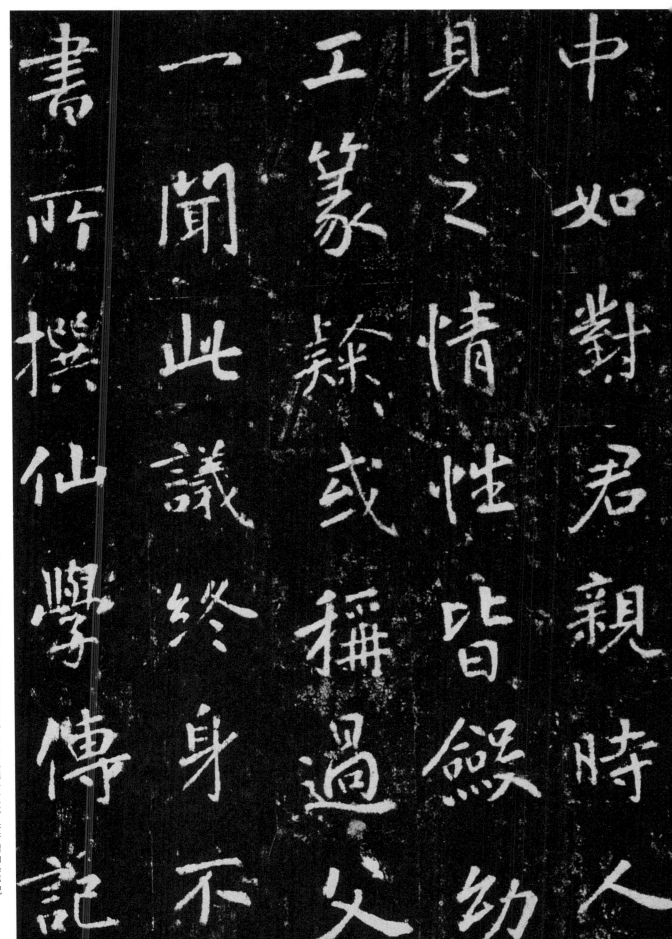

中如對君親時人／見之情性皆斂幼／工篆隸或稱過父／一聞此議終身不／書所撰仙學傳記

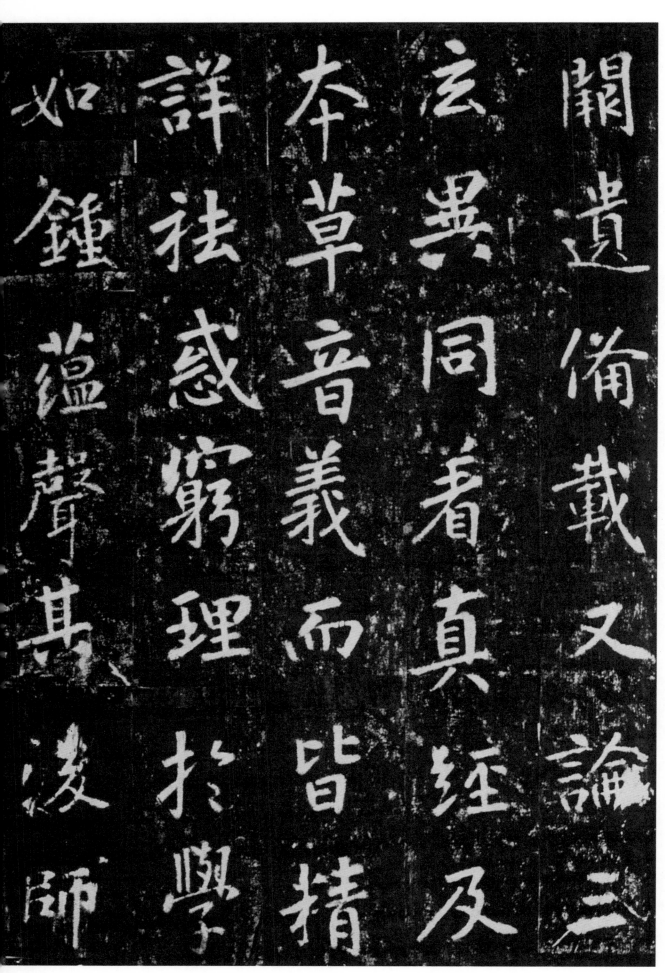

闕遺備載又論三／玄異同著真經及／本草音義而皆精／詳袪惑窮理於學／如鍾蘊聲其後師

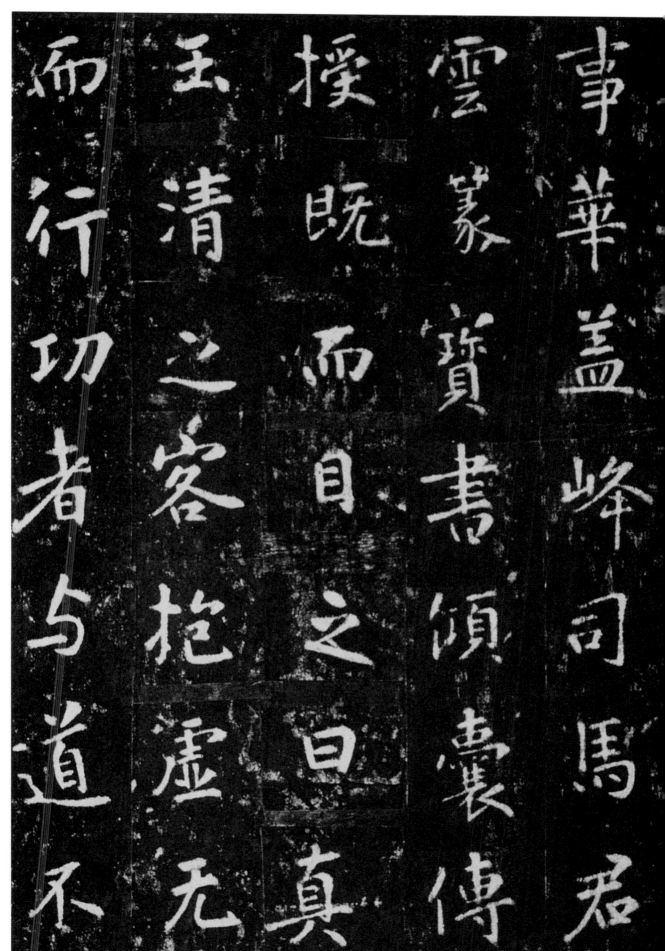

事華蓋峰司馬君／雲篆寶書傾囊傳／授既而目之曰真／玉清之客抱虛無／而行功者與道不

窮託幽阜而滅跡
者於德亦淺承之
自遠宜且救人於
是引後學升堂稟
玄訓也先生元氣

不散瑤圖虛映達／靈已久晦曜為常／動非用開靜非默／閈當吹萬之會若／得一之初應跡可

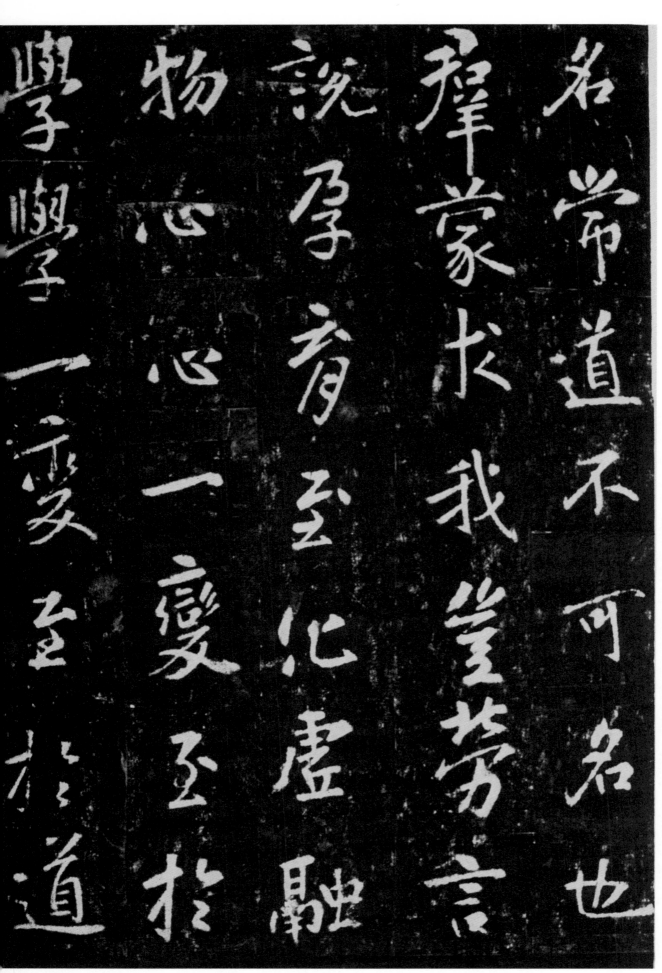

名常道不可名也／羣蒙求我豈勞言／說孕育至化虛融／物心一變至於／學學一變至於道

同洲氣自來得之
不見所以摳衣而
進無有遠邇仰範
元和茂姿全性者
若秋芳之依層巘

夏潦之會通川也

視同眾象士庶諮

詢色授其意常令

先生忘情於身而

慈於人禎祥應應

夏潦之會通川也／先生忘情於身而／慈於人禎祥應應／視同眾象士庶諮／詢色授其意常令

章壇閒院醮火擇
薪精微誠敬率皆
此類曩者天書
繼至務欲尊崇及
公卿祈請信無虛

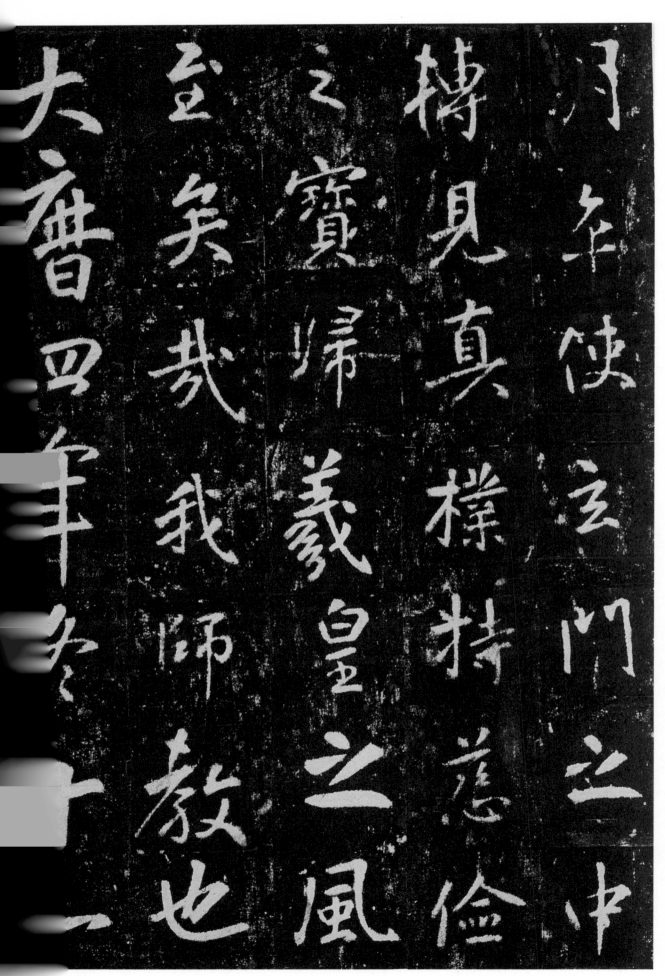

月顧謂入室弟子
道士韋景昭孟湛
然曰吾將順化神
氣恬然若坐忘長
德時年八十七靈

雲降室執簡如生
據真經斯迺秉化
自由仙階深妙者
也門人等以為醴
泉之味飲者始知

雲降室執簡如生／據真經斯迺秉化／自由仙階深妙者／也門人等以為醴／泉之味飲者始知

我師之道學久方
見顧敘真宗以示
於後忝曾遊道敢
述玄風文曰
古有強名元精希

夷黄帝遺之先生
得之縱心而往與
一相隨真性所容
太無同規日行仙
路不語到時人言

夷皇帝遺之先生／得之縱心而往與／一相隨真性所容／太無同規日行仙／路不語到時人言

萬靈我見常姿
玄宗仰止徵就京
師紫極徒貴白雲
不知遲方後學來
往怡怡空有多門

真精自持委順而
去人焉能窺玄科
祕訣本有冥期
大曆七

擬管拙為韋氏嘗龍墊之雲武世知太湖精在
二張艾損作郎官陜刻思 懷而書林夏巳姑強
將古墨遠軛慈何年㸃勘羅家夯張聖天束玉尚
搨 丁巳夏日避暑球陰考一 頑山尚書題 審定

丁巳八月廿七日閩陳寶琛彃澄盦蓮花朱益藩艾卿同始
張瑋徽林南豐趙世駿贄伯同觀

張氏四龍司旦最擅書譽其三人書傳世甚希趙明誠金
石錄載司直所書碑多至六八通而茅山玄靖法師碑最
烜赫在人耳目間集古錄則僅箸錄一二而歐公有不知
書之歎此碑與魯公所書玄靖代師碑兄後均毀故流
傳絕少生平所見沈張井未沈韻初兩家所藏本并此
而三而巳前人謂司直每書碑李陽冰多為之篆額
因有二絕之稱董廣行書中之極得名者宜其遠
近諍善獨少江外也是本壇爛精湛紙墨高古
元以前拓本無疑當以星王目之 宣郡誤 作玉謂
頑山誌 博戌午春日

丁丑年曹張勳蹙後辟之難沈
曾植被召為學部尚書此正沒辟敗
後沈走京避匿時也古墨新題語亦指
此沈歸子培晚字寐叟

寶葊同僚時曹為
學付未為必書不知此
遜猻鏊廠乙亥中秋

311